河
海
篇

River／Sea

臺灣 水彩 專題 精選系列

目錄 CONTENTS

徵選藝術家

序文 / 專文

處 長 序

臺北市藝文推廣處　林信耀處長

本處自 106 年起將水彩繪畫的推展定調為展覽業務重點項目，透過鼓勵水彩創作及展覽興辦，提升市民生活美學素養，讓更多人感受水彩藝術的獨特魅力，並期許本處成為推動臺灣水彩畫的重鎮。是以本處特邀中華亞太水彩藝術協會共同合辦水彩藝術展覽「臺灣水彩專題精選系列」12 個專題水彩大展。

中華亞太水彩藝術協會致力推廣水彩藝術，以創作及學術研究並重，是非常受矚目的全國性水彩藝術專業團體。本處與中華亞太水彩藝術協會共同合辦「臺灣水彩專題精選系列大展」，每一年展出兩檔專題展覽，現已邁入第二年，從「春華」、「秋色」每一檔展覽皆由中華亞太水彩藝術協會專業策劃，為臺灣水彩畫締造一次又一次高水準的展出，帶動許多水彩愛好者前來欣賞，讓本處成為欣賞水彩的重要據點。

本次第三檔專題展覽以「河海」為題，參展藝術家有 46 位，展出近 70 幅的水彩作品，創作豐富且多元，不論是涓滴成河、壯闊大海、柔波撫石、浪濤洶湧，各有所愛；觀河海以舒展胸懷，湧動沉浮，周循有致，人之在世，亦如是也。透過每一位展出畫家的不同觀點及詮釋，呈現各具特色及深具意涵的河海景象，在繪畫歷史的長河裡，為水彩藝術留下珍貴的紀錄。

本處深感榮幸能與中華亞太水彩藝術協會合辦此次「臺灣水彩專題精選系列 - 河海篇水彩大展」，期望透過展覽促進水彩藝術交流發展，讓更多人能夠感受水彩藝術的獨特魅力。最後，感謝合辦單位與展出藝術家的熱情參與，並祝展覽圓滿成功。

臺北市藝文推廣處 處長　　林信羽　　謹識

再接再厲的水彩主題展，
展現恢弘壯闊的「河海」展

中華亞太水彩藝術協會理事長 洪東標

如果說二十一世紀世界性的水彩蓬勃是導因於網路資訊的發達，尤其是這個媒材的簡潔、快速與方便都是重要原因，它完全滿足於創作者能快速完成作品，且完整性極高，有這樣特點的媒材，哪能不受歡迎；如果此時又有豐富的美學創作論述，「水彩」成為藝術主流必然為時不遠矣。但是水彩一向被認為「技巧性」極高的媒材，但是我認為「技術」不等於「藝術」，所以如果沒有論述來輔助，「水彩」淪為手工藝般耍弄技巧而已，必然實難登大雅之堂。

「水彩」之所以還是被稱是「小畫種」其實是導因於水彩畫家的不爭氣，現今已經有許多民眾及收藏家普遍都認為水彩的難度極高，以「易學難精」來形容，那現在這麼蓬勃的水彩熱潮，還是不被重視，我們有甚麼好自艾自憐的，不受重視的導因其實不是在於我們沒有發言權，而是不敢發言，不會論述，所以沒人理會我們。

中華亞太水彩藝術協會成立的宗旨就是要建構一個具有論述能力及環境的畫家平台，14 年來堅持逐步的追求目標。先後推出兩個系列的展覽和出版就是在於建構創作與論述並重的環境，讓有意論述的畫家登台，這是一個簡單且有共識的理念，但是誰會登台？誰想登台？誰可以登台？誰來決定誰登台？我的答案是想登台的人都可以自己決定。

2015 年起中華亞太開始推出「水彩解密，名家創作的赤裸告白系列」，已經出版五本專書；2019 協會再推出「台灣水彩主題精選系列」計畫辦理十二個主題特展，目前已經出版「女性」、「春華」、「秋色」三本專書，這一系列不外乎就是要水彩畫家從創作者兼具論述者，從「問」與「答」的呈現，再進一步的進入有系統的「創作理念分享」論述。主題展的策展人先在畫壇上尋求畫家作品中具有符合策展主題特色的畫家，邀請他們就主題來參與論述，也就如同在射滿箭矢的牆上畫定一個區域內的優秀畫家，然後，策展人再在牆上畫出一個空白區塊，告訴大家這個區塊的主題，讓有意的畫家朝著目標來射箭，因此我們更能發掘出許多為主題而創作的優秀畫家。不論是「主動」或「被動」都是一時之選。

長期以來我非常關注於台灣的風景畫，因為雖然是一個小小的台灣但是山高水急、四面環海可以成為動人作品的元素，內容相當豐富，我邀請了協會內喜歡「海」的青壯輩的畫家宇成來獨力策展，宇成個性內斂，心思細膩，除了自己的作品非常精彩之外，邀請參與「河海」展的畫家們也多以台灣為主題，除了展現個人面貌的多元性及堅強的實力外，期望能夠帶動大家多多關懷這塊土地，認識台灣之美，也能夠珍惜我們現在擁有的美好。「河海」豐富的內容是這次展出及出版專書的特色，在此特別感謝策展人的辛苦，參展畫家們的熱情參與，更感謝台北市藝文推廣處在場地與經費的支持；也因為如此，我們對未來接續的八個主題，非常有信心，也有更高的期待能為台灣水彩畫留下珍貴的作品，為美術史留下珍貴的史料。

中華亞太水彩藝術協會 理事長　洪東標　謹識

《河海篇》策展人 序文

中華亞太水彩藝術協會準會員 羅宇成

「河」與「海」兩者，皆是以「水」構成，也是地球上眾生命之起源，自古以來逐步的演化，由水中慢慢延伸至陸地，生衍出非常多樣化的生物，但不論如何，依然需要「水」當作是維持生命的要素，而至今生命依然持續演化。相同地，在藝術創作上，關於「水」的題材豐富且多樣，自古以來有非常多的藝術創作都與「河海」有相關，直至現今，河海相關的創作依然持續呈現／萌芽。

在中華亞太水彩藝術協會裡，一直以來層出許多專注在水彩創作且發光發熱的藝術家及年輕一輩的創作者不斷的注入新血，呈現風格更多樣的水彩作品。然而前輩們極力推廣水彩至今，持續的安排許多系列特展，讓許多藝術家的水彩在同一系列主題上展現出不同的風格層次及表現方式，相互交流。

暨前次系列主題特展之一「秋色篇」的精彩聯展之後，榮幸的受長輩們的推舉，承接「中華亞太水彩藝術協會 - 臺灣水彩專題精選系列 - 河海篇 駐館藝術家特展」的策展人，這也是我為「中華亞太水彩藝術協會」首次策劃較大型的聯合展覽活動，因此在「秋色篇」展覽期間及之後，我仍必須不斷的學習與更深入的觀察策展部份及多方面的去了解認識其各項相關事務。

在這段安排「河海」聯展的前置作業時間裡，開始緊湊的聯絡及邀請藝術家展出 - 此次分別有邀請畫家３位、薦選畫家１０位、甄選畫家３３位，並請藝術家們準備需要的資料及作品件數，也必須在期間之內聯繫及安排運送作品的時程及展覽該準備的種種事項，事務之繁瑣是我從未有過的經驗，接下策展後，壓力便開始慢慢的累積，心情上也些許的憂鬱，反之，若經過了這一段的實作，將會是一次難能可貴的經驗，所以總是勉勵自己，盡力做好便是。當然，在這段策展期間，也麻煩許多的老師提供我前次聯展策展的資料參考及注意事項，同時也不斷的為我加油打氣，感受到在亞太水彩協會裡前輩照顧晚輩的溫情不斷。

關於「河海篇」聯展的作品數量著實不少，風格上的呈現也因此各有其精彩之處，每位參與聯展畫家豐富多樣且精采的創作作品，收錄於此「中華亞太水彩藝術協會系列特展 - 河海篇」畫冊中，薦選畫家將會有七張作品以上及創作步驟過程的收錄，而甄選畫家的作品將會有一張至五張作品收錄，邀請畫家則是一張至三張作品收錄，在展覽期間也安排了３場演示活動，２場藝術下午茶，透過活動演講讓民眾一同感受水彩之美，拉近與藝術的距離。如此多位水彩藝術創作者共同聯展，也將會有非常多的風格呈現，若仔細品味及觀察，或許能從每一筆觸的堆疊及色調暈染之間看出每一位藝術家對自己創作的用心經營、鋪陳與詮釋，當然更重要的便是那隱約訴說著作品故事及理念。

最後，我再次非常感謝亞太水彩協會對我的信任及提拔，讓我在水彩藝術這條路上的經驗不單單只是創作，而是能延伸出更多的不同的體驗，尤其對策劃展覽所要知道的事、策劃的過程從陌生到認識與熟悉，這些都成為我的經驗養分。也相當榮幸的能認識更多水彩藝術的愛好者，看到他們為此主題盡心竭力創作出以「河海」為主題的作品，欣賞作品的呈現是必然，但更為欣賞每一位藝術創作者的用心，感謝各位老師、畫家對此聯展的支持，盡心創作讓中華亞太水彩藝術協會再增添輝煌紀錄，再次將水彩藝術推廣出去，讓此次「中華亞太水彩藝術協會 - 臺灣水彩專題精選系列 - 河海篇 駐館藝術家特展」更完整順利。

策展人暨總編輯 謹識

動念與動心 - 我對十位畫家作品的賞析

文 謝明錩

江翊民《坐忘之際》

江翊民的海景畫與眾不同，比起海的浪漫優雅，他更看重它無邊的深沈與隱藏的力量。這個看來彷彿黑夜微光中奔騰的海景主題，是大多數愛海的人不會想去表現的。海在江翊民的畫裡一點也不可親，我們想到的是「敬畏」，他畫中的海有一種人類無法駕馭的野性，彷彿有神秘不可知的事情正要發生。這幅畫真正能使觀者瞬間聚焦的重點在中上方，江翊民刻意強調這一道「激浪」，彷彿一盞聚光燈探照似的，最高明度的白集中在這兒，較高彩度的藍也集中在這兒，而且浪的姿態一點也不含糊。

全畫幾乎找不到暖色，所有岸上的石塊都在近黑的光色中隱現，以水彩創作者的眼光來看，其實這幅畫的技巧高度全部表現在這些非主題的嶙峋石塊中，穿梭其中的起伏韻律微妙而精準，同時技法繁複，也不單單是重疊法、縫合法或者渲染法可以分別涵蓋。石塊與石塊間是沒有清楚界線的，想用簡單的拼湊手法描繪這些石塊根本做不到。

前景的安排是這幅畫的靈魂所在，海水流進這兒輕盈起絲絲水花，某些較大的浪高高騰起，彷彿熱燙的湧泉在黑夜中傳遞著地心帶來的警訊。總之，這些黑暗中跳躍的「幽微」與主題區的汩汩白浪交相呼應，一強一弱、一顯一晦，的確戲劇感十足⋯⋯

坐忘之際 · 江翊民 · 2019

許宥閒《盛夏記憶 III》

許宥閒應該是我所知的，除了羅宇成之外，花最多心力專注表現海的畫者。她不像一般愛海畫海的人只看到海的「表相」，而是深入體會了海的「本質」。海之所以為海，並不是我們眼裡所看到的樣子，而是千變萬化稍縱即逝的「現象」。而這結合了光影、顏色、溫度、氣候與大自然所有跳耀元素的「現象」是超乎視覺的。它有點飄忽，算是是一種感覺，近乎精神性，心不靜時則什麼也抓不到。

許宥閒這幅畫，以半自動技法甩灑出海浪結合波光撞進人們心裡的感受，展現了一種電光石火飛濺迸裂的真實感，爆走的浪和光結合在一起交相激盪，一刻也停不下來。

她的手法是全然抽象的，無懈可擊的布局承載著閃閃波光大小聚散、強弱虛實的奔馳節奏，瞬間帶給人們一種不禁想大聲呼喊的痛快感！

能這樣畫海，許宥閒算是替我們開了眼界⋯⋯

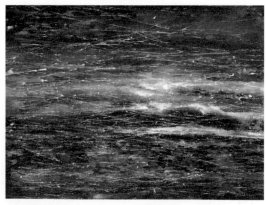

盛夏記憶 · 許宥閒 · 2019

李俊賢《相遇》

李俊賢的海景有著「氤」：一種正午時分，視域被幻化、虛化，景像被濛化、灰化的情境⋯⋯

這幅作品十足傳達了李俊賢的創作意念與風格。沒有任何一處岩岸是對比鮮明的，光和蒸氣、霧靄結

合在一起⋯⋯他處心積慮的降低彩度、減弱對比、軟化邊界，使得他筆下的海景作品彷彿籠罩了一層紗。

畫中布局是奇險的，因為李俊賢挑戰了一般禁忌，把大半具重量感的岩石全擠在右側，左側則近乎空無一物。只是，這樣的安排並沒有呈現右重左輕的不平衡感，究其原因，是他成功的使他筆下「令人眩目」的天空加上了一些彷彿輕盈飛灑或者向前突出的「肌理」，而且還恰如其分的賦予它一些具對比性的棕色調。

的確，繪畫的「平衡」並非體積大小或者重量的平衡，而是吸引視線注意的「程度上」的平衡。李俊賢就因為運用了這個觀點，使得這幅極其「溫柔」的畫作顯得特別刺激，非但沒有任何偏頗之感而且有著難得的「靈動跳躍」之姿。

解說，也許不能增添作品什麼，但了解了感動的原因總是一件好事。

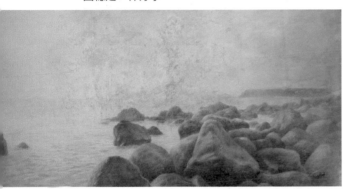

相遇 ・ 李俊賢 ・ 2018

陳俊華 《無聲》

陳俊華的這幅畫頗具哲學性，因為他超脫了一般以肉眼為觀察基礎的外在描寫，以主觀意識創造了一種直指內涵的形色與光。

以題材而言，這幅畫絕非移植自某段自然風景的局部，而是一種為了強調人文內涵所進行的翻天覆地的改造。以光照與色彩而言，綠與各種明度不一的黑、灰、藍盤踞了整個畫面，幾乎沒有任何暖色，冷凝的氣氛使人莫名的感染了一絲愁緒。強光來自右側，壓的很低，探照燈式的傾注，營造了一種詭譎氣氛。

以形狀與動線而言，由左至右的幾個小三角錐，套向另一個箭矢般的大三角錐，再接上一個拉長的三角微形，十足展現了動線的力量，我們不自覺的要橫移視線，掃向畫面的右方，在那亮的發白與銳利無比的巨石尖端打轉⋯⋯

背景的大渲染畫得十分給力，幽微的變化盡在右側，左側則是一團墨黑。幾條水線、水點或者水漬落在它原本應該落下的地方，刻意也好，意外也罷，運氣也行，總之，十分神妙⋯⋯

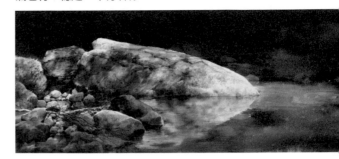

無聲 ・ 陳俊華 ・ 2019

呂宗憲 《石頭紀 10- 近黃昏》

呂宗憲的畫，介於寫實、圖案與設計趣味之間而且做的十分極端。寫實部分大約集中在石塊的肌理上，一絲一毫的經營，小細節也不放過。沙灘的彩度顯然是刻意提高的，這樣的顏色加上俯瞰的視角以及結構形式，圖案感就出來了。

岩石的投影，沙灘本身起伏皺褶造成的陰影，有著非自然的高彩度，它們似乎立體又平面，隨心所欲的在畫面上隨機出現。

色彩的寒暖配原則性的被遵守著，還是高彩度，如此局部直觀、局部主觀而且壁壘分明的搭配，使呂宗憲的畫有一種難以言傳的感覺。大體而言，他的作品擺盪在融合與分離之間，維持在觀念、意念、技法與形式的中間狀態，就是這種種中間狀態，造成他作品的極高識別度。

怎麼想就會怎麼畫，呂宗憲的畫正在往上提升，他念茲在茲的應該就是創意，而創意是當代藝術的靈魂。創意搭上技巧再衍生出最佳形式，就會殺出一條自己的路⋯⋯

石頭紀 10- 近黃昏 ・ 呂宗憲 ・ 2018

洪東標《寧靜與激盪》

洪東標的這幅作品，一眼就能令人感受一種「清透」，水是清透的，空氣是清透的，光線的調子是介於寒暖間的清透，連溫度也是不冷不熱的清透。

觀畫的感覺多少是揉和想像的，文字與畫有時雖然可以相通，但只談理論肯定不能增加一點我們對畫的感動。比擬也很重要，若以烹飪的方法來形容洪東標這幅畫，煎、煮、炒、炸都不適用，它不火、不油、不焦，當然也不葷，就是直接以新鮮蔬菜入水川燙，同時，溫度也不能太高……

顏色輕輕掃過畫面，筆毫也是。岩山的亮面迎著光線，不含一絲雜質。空氣在不太暗的暗面裡流動，和著水氣飄成徐徐的風……

沒有馬蹄飛踐，是貓的輕足墊輕輕踩過的，前方水面透出海底岩層的倒影，清澈的可以，衝撞背景岩山的海水，連濺起的浪都柔如一團棉花……

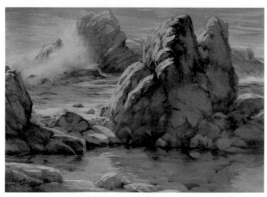

寧靜與激盪 ・ 洪東標 ・ 2018

羅宇成《海洋記事》

宇成的水彩一向兼有磅礴氣勢與筆觸趣味，而這兩者有時是完全分離的，端看他的題材與當時選用的手法而定。

海的主題對宇成而言，是生命的化身、靈性的代言，他看海、玩海、吃海，日日都在濤浪、岩石與所有海洋生物之間周旋。

宇成的畫色彩不多，這源於他視力的某些缺陷，但他灑脫運筆、精準點到為止的層疊功夫簡直無人能及，這特點尤其表現在他的速寫以及充滿逸趣的遊戲小品之上。

這幅組畫是宇成以簡潔手法多次在海邊實地完成的，充分顯現了他對於大海愛屋及烏的心境。以重疊為

主要技法的輕快描寫，搭配適度的縫合與渲染，把水彩畫流暢透明的優點展現出來了。明快的筆觸、節約的用色、恰如其分的特徵點畫、說明性與藝術性並陳的風格，把原本可能流於圖鑑窠臼的個體描寫，不論是魚蝦或者頭足、貝類，都披上了一層藝術外衣，個個顯得神靈活現，令人愛不釋手……

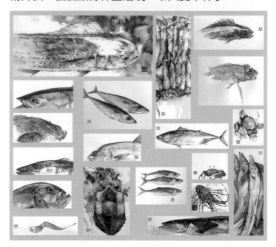

海洋記事 ・ 羅宇成 ・ 2019

姚植傑《橋下好風光》

姚植傑的水彩畫一直以靈動、灑脫、傳神取勝，這幅描寫橋下河岸景致的作品同樣具有這千金不換的特點。

一切都是寫意的，大自然早已被他轉譯成點線面具足的藝術筆墨。雖然所有映入眼簾的東西都抖顫著、舞動著以曲線呈現，但除了令我們感受到一種韻律之美外全無任何偏頗。

畫能感人其實有諸多方向，細膩、典重、暢快、婉約各有各的美，只要能完成既統一又有變化的要求，它們所分別具足的條件都是成套的，交換不來也融合不來。

植傑的畫完成速度奇快，他總是靜坐下來一言不發的觀察對象良久，然後有如爆發般的躍起，頃刻間就完成作品的大半。在他的畫中有如藉助尺規完成的直線不多，總是隨性的轉筆、拉線、壓捺、拖擦，以宛如水墨畫帶著情感的筆觸揮灑。線條當然是他功力厚實的表徵，但他用色的雅也是一望即知的。

一幅畫的成功，結構集大成，這方面植傑當能應付自如，但技巧是水彩畫的命脈，只是有技而無巧就淪為匠，植傑的巧正是觀者欣賞他作品的重點。

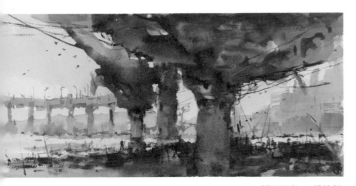

橋下風光 · 姚植傑

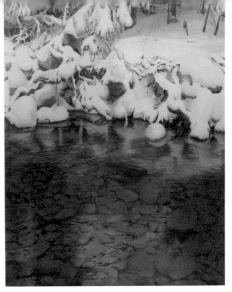

溪石的新春 · 王隆凱 · 2019

張家荣《水花》

張家荣的畫經過幾次變革，由雄渾逐漸沈靜到清雅是大致走向，他不囿於自然本色，總是掌握住「顏色等於情緒」的功能，讓主觀色彩翻轉客觀原色，然後簡化形狀來為他的意念服務。

這幅畫家荣徹底的改造了色彩，只留下他心裡鍾情的藍與淡紫。具體形象留的不多，山帶著水分飄灑，看起來是色塊起起落落的堆積，再加上隨興甩彈的水滴，把露凝欲滴的生氣表達出來了。沈浸水中的石塊，在鏡面般的水影中閃現，稍重的層次下有較輕的層次，較輕的層次下又有更輕的層次。除了彷彿空山靈雨的遠山景致外，中央水面的白石以及身後不知何故濺起的水花，悄悄帶來了一些劇情。顯然家荣有心把眼裡看到的，手下表現的，以及心中所想的三方結合，創造出一種全新的趣味。

畫是意念的表現，如何通過眼，達到心，再以技巧配合，考驗著創作者的智慧，另一方面，能使畫家的意念從畫面中被觀者領悟出來，則是更大的挑戰⋯⋯

王隆凱《溪石的新春》

王隆凱的畫由於工作之便，汲取了當今世界諸多大家的營養，因此風格一直難以定型，但縱觀他此次提出的幾件作品，大約可以看出他正朝「非簡約隨性」的風格前進，而且在非主題部分可以看出有逐漸放鬆的趨勢。

這幅作品是他當前作品中最具風格雛形與動人情愫的一幅。要之，他展現了取材慧眼，擷取了大自然中最符合韻律節奏的局部入畫，其次是他發揮了簡化的功夫，不多不少的抓到了描寫與表現、說明與隨性發揮的界線。

這幅畫從一開始的大結構規劃似乎就成功了，以暗襯亮的特性十分明顯，由上而下則簡潔的分成四大區域，依序是灰調而且對比較弱的配角區；高反差、精確描寫的主題區，再往下則整個進入了暗調子，暗調子的上方是灰棕交匯、輕微顧動的水波區，下方則是以低彩度赭色大略描寫的沉水區。由於這四大區域對比強度的不同，我們的目光就巧妙的落在中上方坑坑窪窪的積雪上了。

除了大布局的簡潔安排外，最上方的灰調橫帶區域，有不少非常隨性的水漬穿梭其間，就是這種非刻劃的水漬，打破他「兢兢業業」的描寫方式，帶來了一種輕鬆巧妙的藝術趣味。最下方的沉水區也有令人激賞的表現，為了不搶主題的鋒頭，水中石塊被刻意平面化了，整體看來低調的棕赭色大區，其實又分成了幾個明度彩度對比程度不同的小區，能縝密如此，實在說也是不容易了！

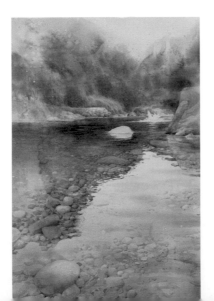

水花 · 張家荣 · 2019

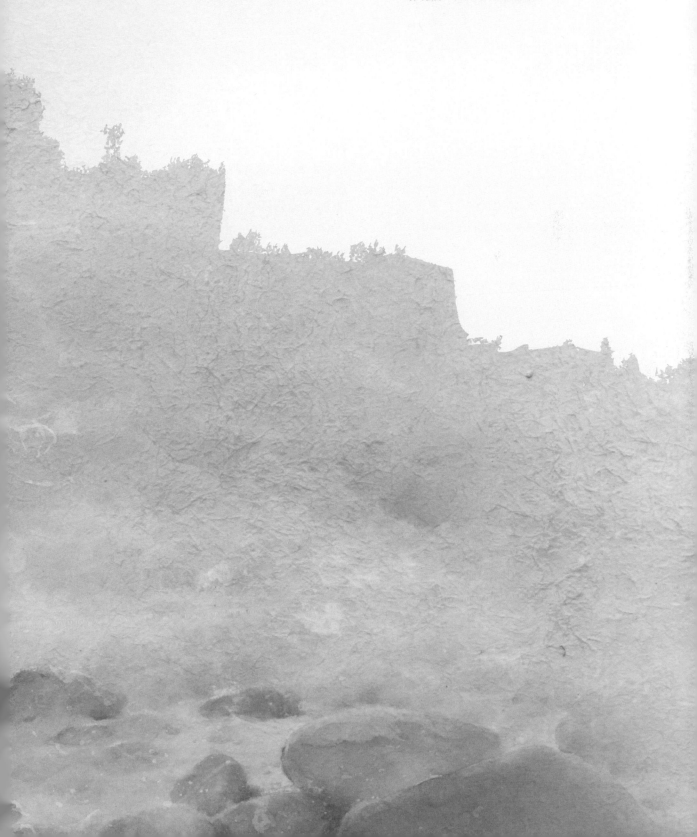

邀請藝術家

郭明福、曾興平、謝明錩

郭明福

Kuo Ming-Fu

國立台灣師大美術系 美術研究所
美國 Fontbonne University 美術研究所碩士
曾任銘傳大學助理教授
台北士林高商廣告設計科主任
復興商工美工科繪畫組長

現任
台灣國際水彩畫協會榮譽理事長
全國美展等各大重要美展評審

經歷
國內個展 計 39 次（2020 止）
國外個展 2014 接受俄羅斯國家博物館邀請赴莫斯科
、聖彼得堡、西伯利亞等地舉辦三場水彩巡迴展

策展
「活水 -2017 桃園國際水彩藝術展」
「水彩的可能－ 2018 桃園水彩藝術邀請展」
「活水 -2019 桃園國際水彩雙年展」
「水彩的可能－ 2020 桃園水彩藝術邀請展」

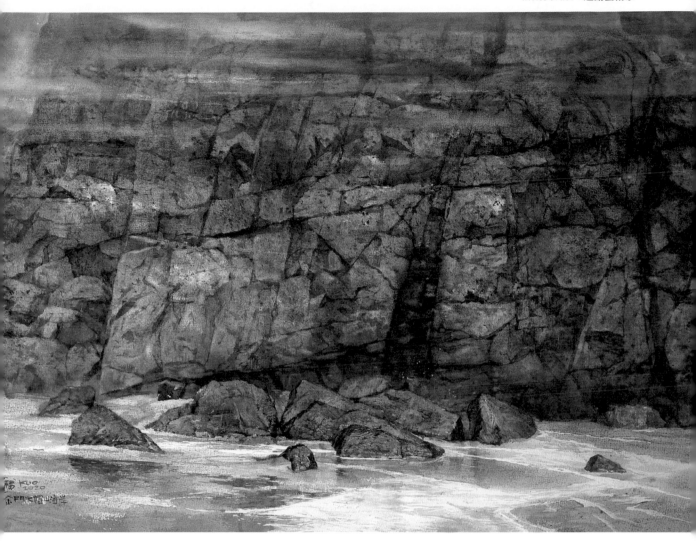

海邊堡壘
水彩・
57 X 78 ㎝ ・
2020

曾興平

Tseng Hsiang-Ping

花蓮縣玉里鎮人
中國文化大學美術系（第二屆）
藝術研究所美術（第九屆）畢業

經歷

曾擔任全國美展、教育部文藝創作獎、省展、學生美展、高雄市展、南瀛美展、中華民國世界兒童畫展、國泰全國兒童畫展、花東各項美展、台東地方美展等評審委員、中華民國第十四屆全國美展籌備委員、千人美展、當代美展籌備委員。作品參加中國當代書畫名家百人大展、省立美術館開館展等，曾在澳洲、日本、韓國、香港、新加坡等地展出。

創作自述

古今繪畫成長，都有它原有的基礎與認知，再作多元化的演變及發展。在某種程度來說，繪畫是件不容易的事業。繪畫也是人類共同智慧之一，另一層面也可以簡單化、平民化、遊戲化、趣味化和民俗化等多方面的漸進發展，證明任何人皆能畫畫，因為繪畫不是藝術家、畫家的專利品，創作上除了繪畫多樣式的追求外，希望大家來感受繪畫也可以簡易的參與，讓大家喜愛繪畫。

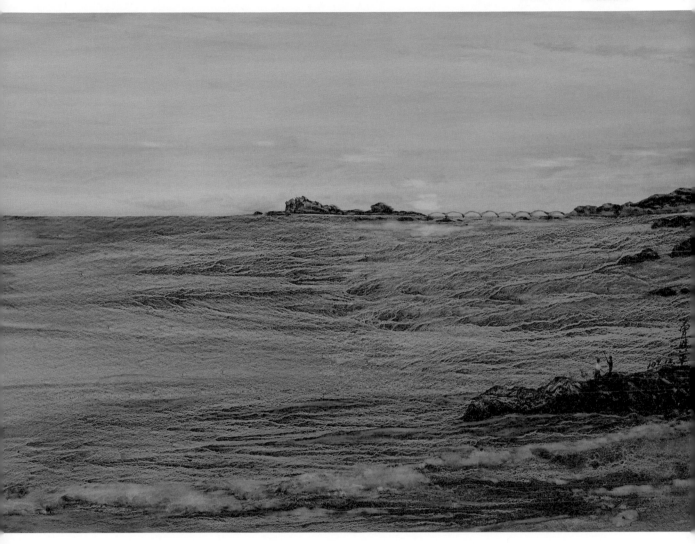

↘ 晨光水映黃金海
水彩・
39 X 54 cm・

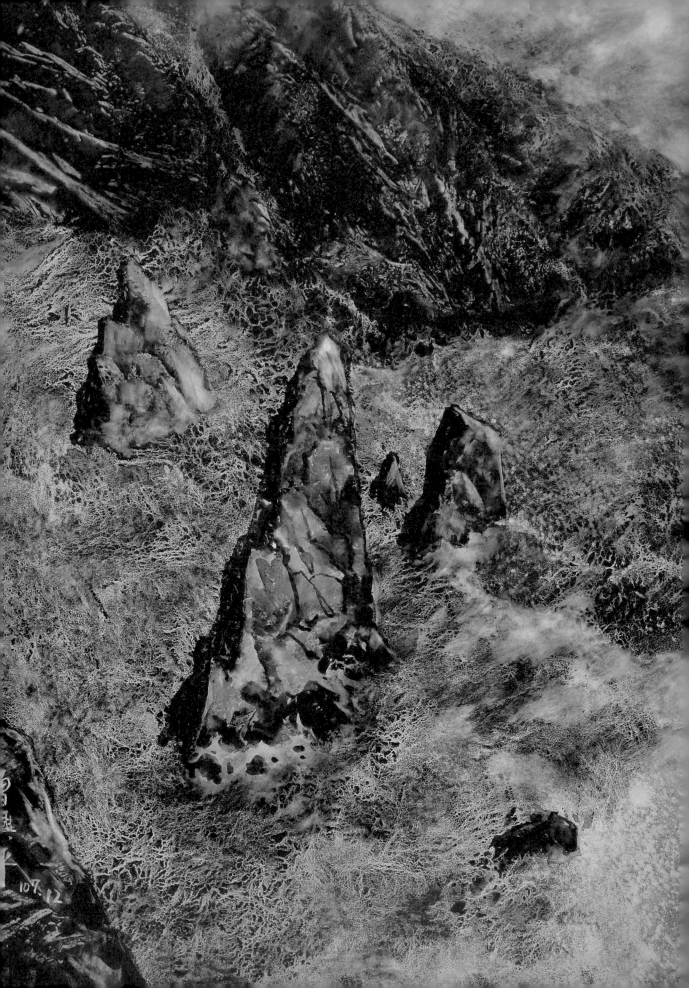

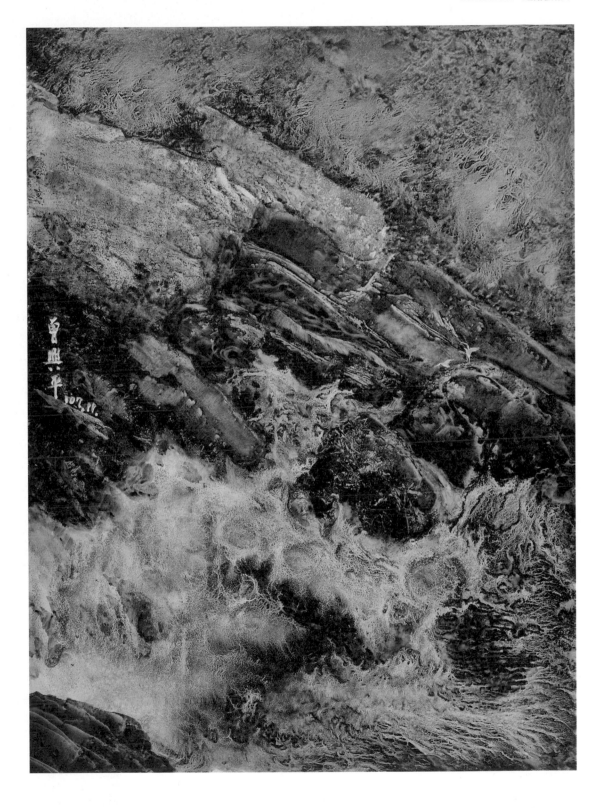

1 | 2

↘ 1. 彩筆新意寫海景　　↘ 2. 海波推送前浪高
水彩・　　　　　　　　水彩・
54 X 39 cm・　　　　 54 X 39 cm・

謝明錩

Hsieh Ming-Chang

西元 1955

台灣著名水彩畫家，個展 20 次，藝術及文學著作 20 冊，曾任台灣藝術大學美術系副教授，現任玄奘大學藝術與創作設計系客座教授。他以文學系出身的背景崛起於雄獅美術新人獎，活躍於 1970 年代台灣水彩畫的第一次黃金時代。27 歲時，國家文藝基金會頒給他「青年西畫特別獎」，40 幾歲時，兩度獲邀佳士得國際藝術品拍賣會，50 歲時，臺北市立美術館策劃的《台灣美術發展展》遴選他為 70 年代台灣鄉土美術的代表，60 歲時，在《全球百大國際水彩名家特展》中被觀眾票選為人氣王第一名。

經歷

2018　《第一屆馬來西亞國際水彩雙年展》
　　　　Excellent Award

2017　中國濟南《第一屆大衛杯世界水彩大獎賽》
　　　　總決選國際評審團評審

2016　《IWS 台灣世界水彩大賽暨名家經典展》
　　　　國際評審團團長

2015　《百年華彩 - 中國水彩藝術研究展》於
　　　　北京中國美術館

2014　作品《我的心靈浴場》榮獲中國水彩博物館典藏

2014-2019 獲邀參展泰國、新加坡、中國、韓國、馬來西亞、台灣等國際水彩畫展

創作自述

長久以來，我堅持畫要具有可讀性，『感人』比『怡人』重要，畫絕不只是眼睛的藝術，更是心靈的藝術。對我而言，繪畫是每天的日記，是感觸的抒發，是生命的領悟。日記應該每天不同，畫也應該每幅不同。除了畫外之意與弦外之音，使繪畫與文學牽上線，我也要求自己的作品在視覺形式上具有當代性，獨特的技巧與創意思考不可偏廢。

藝術的最高境界是遊戲，唯有遊戲讓人忘我悠遊、自由自在。而這遊戲應該不僅僅是技巧遊戲、形式遊戲，也應該是『意念遊戲』。新的意念產生新的技巧，新的技巧帶來新的風格，只有遊戲的心能讓創作生生不息。

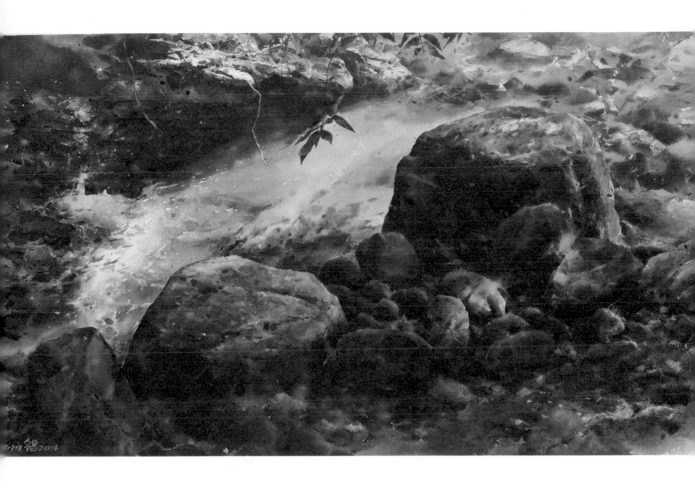

作品說明

倘若沒有這些苔石，沒有微弱的光不絕如縷的來回
梭尋，這溪就不會有夢；倘若沒有這清澈的水，披
著五顏乚彩的舞衣，綴著金光流過，這溪就永遠个
會甦醒。

↘ 石夢溪
水彩・
60 X 102 cm ・
2014

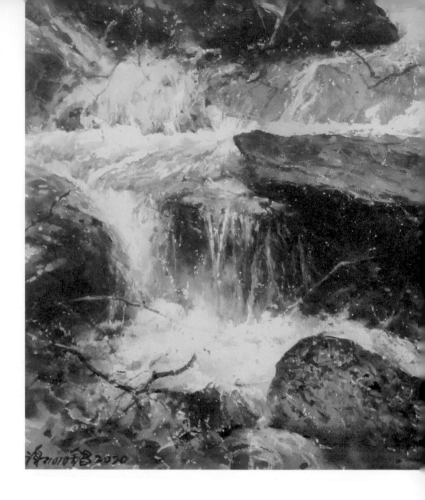

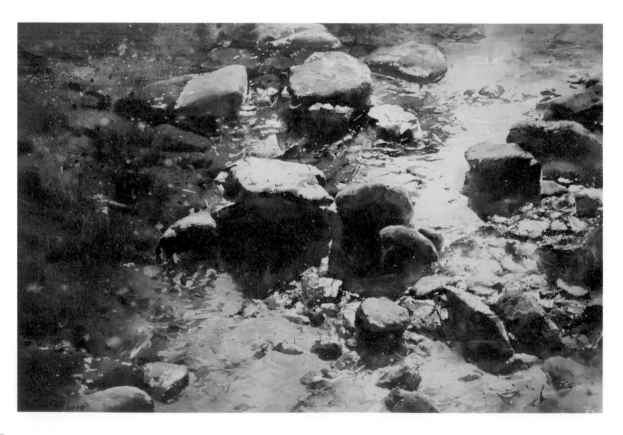

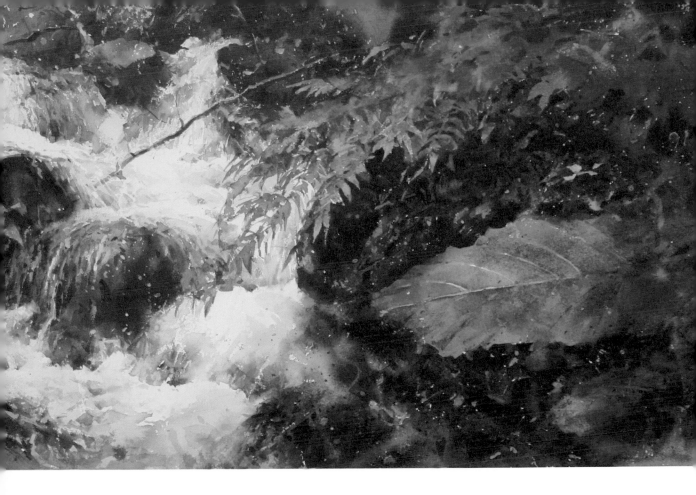

1. 作品說明

溪水靜靜流著，每道轉折都閃耀著金光，它想告訴
我什麼呢？雲影在溪底走過，天光沉進水裡，金光
依舊閃爍，它又想告訴我什麼呢？

2. 作品說明

這溪澎湃如許，一波接著一波，轟隆聲中，浪花飛濺
天搖地動，但岩石頂住了，蕨頂住了，姑婆芋頂住了，
連柔弱的小葉片都頂住了…..

薦選藝術家

江翊民、李俊賢、呂宗憲、姚植傑、洪東標
陳俊華、許宥閒、張家榮、羅宇成、王隆凱

江翊民

Chiang I-Ming

西元 1989 年
國立台灣藝術大學書畫藝術碩士

參與國內外重要展出紀錄

2012　《心隱》日本
2014　《不安定因素》七人當代水墨聯展 台灣
2016　《江翊民創作展》台灣
2016　《台灣當代一年展》台灣
2017　《偉大的情人》杭州
2018　《台灣當代一年展》台灣

創作自述

創作，帶著我南征北討，四處探險。與許多熱愛畫畫的人都一樣，總備著簡易寫生用具在身上，坐忘萬物之境。

海，一直是令我著迷的，晴天的海、雨天的海、夜裡的海、颱風的海、樂觀的海、悲傷的海，如日記般樸實地記錄著。在波瀾壯闊的大海邊，望著、想著，感受生命被自然喚醒，感嘆宇宙間的不可思議。我的創作是在沉澱內心對於海的關係，載浮載沉、深不可測、洗滌心靈、有容乃大，訴說當下每一份的感受。從寫

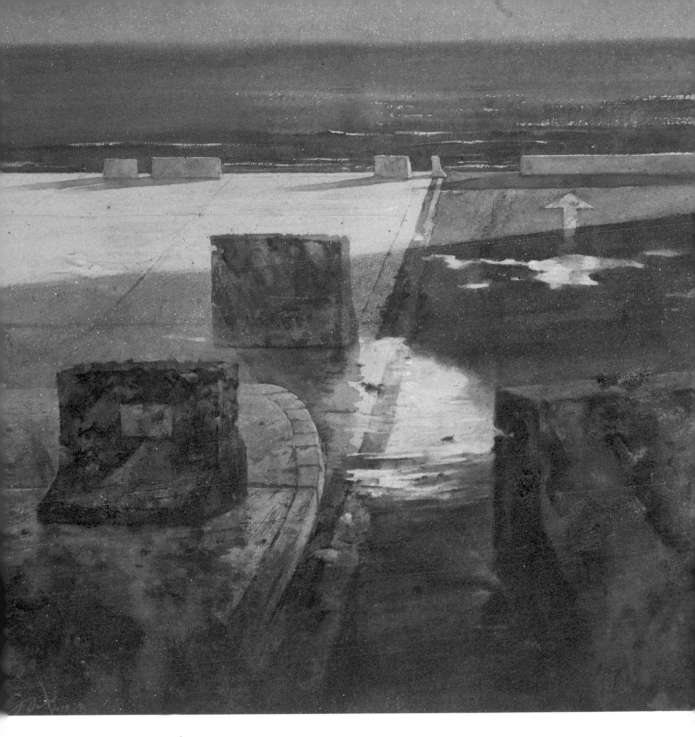

生的觀察模式出發，再擺脫現場實景的框架，用色彩、筆意、空間，轉換景與境的豐富想像，以景營心再以心造境。呈現客觀自然進入主觀內在情緒，交融後的心靈境界中。

比起過去驚滔駭浪大山大水的作品，近年的作品總徘徊在沉靜深沉的氛圍裡。特別享受獨自在異地生活，沒有約束，沒有干擾，亦沒有路程的限制，就這樣漫步在屬於自己的斑斕世界中，專注－忘我。

↘ 被放仜這邊的海
水彩 ‧
50 X 50 cm ‧
2020

作品說明

光在地平線上整裝待發，雲彩也好整以暇地準備拉開一日的序幕，早晨冷調的灰藍總是如此吸引人，寂靜－安詳。以人為與自然所屬空間的立場互換關係，營造出這神秘的黎明時刻。

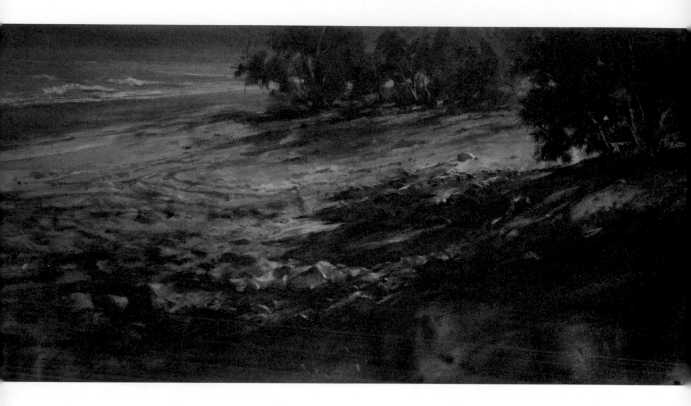

1 | 2

↘ 1. 痕跡
水彩 ・
39 X 78 cm ・
2019

↘ 2. 坐忘之際
水彩 ・
58 X 76 cm ・
2019

1. 作品說明

描繪沙灘上有許許多多腳印、輪胎痕……等等不尋
常的痕跡，與自然中的海、樹叢成了強烈的對比。

2. 作品說明

變化萬千的自然，是我最好的心靈休憩所，不受時空
的拘泥，一角一隅，一段日出日落，望著海面和礁石
不停激起的浪花，手中的畫筆似乎也和紙張有了最完
美的剎那。

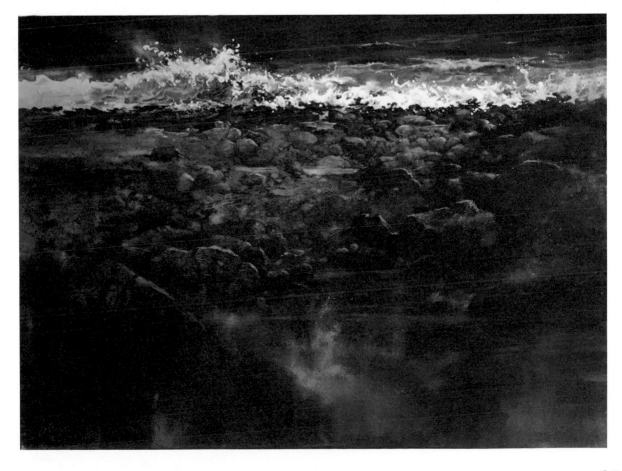

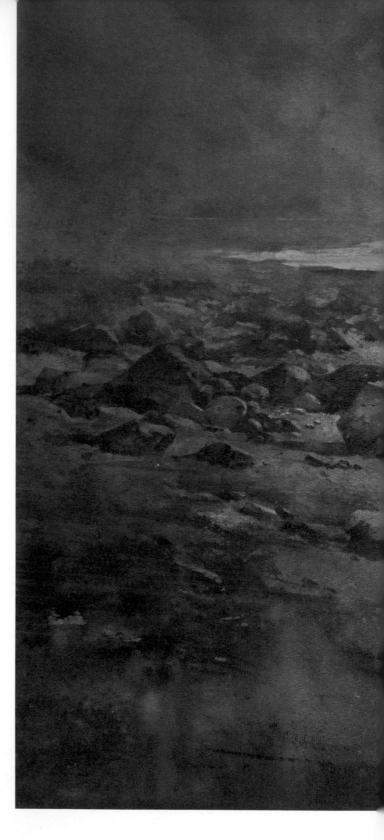

↘ 氣息
水彩 ·
58 X 76 cm ·
2019

作品說明

那是在某個颱風前夕的東澳，陽光已沉入海面，眼前的一切被染成灰褐色，夜幕中的大海更加深沉，更加靜謐，
直到剩下一波波浪聲，獨留在我想像的畫面當中。我想，寫生記錄不一定是拿著筆狂畫，比起當下畫出一張傑
作之前，更重要的是能夠接收到當下環境給我們的感受吧。

1. 作品說明

以黃昏之色調，呈現擱淺的漁船被五花大綁在無邊無際的海岸上，是那樣的突兀與淒涼。這是第一次使用尼泊爾手工水彩紙作畫，磅數雖高但不太容易吃色，每一筆都容易將先前的底色挖起，造成一些不均勻的水痕，但也因為易洗的特性，使風的輕盈感更加自然了。

2. 作品說明

在島嶼上，海陸的交界處就如活動範圍被硬生生畫上一條界線，我總嚮往能衝破界線，到達另一端沒有人煙的地方。很遺憾的，一次的海釣經驗當中，脫離陸地表面後卻是令我焦躁不安的開始，漂泊感、海味、頭痛、暈船，直到返程途中，遠遠看見那冰冷冷的水泥燈塔，心裡居然開始安定了下來。

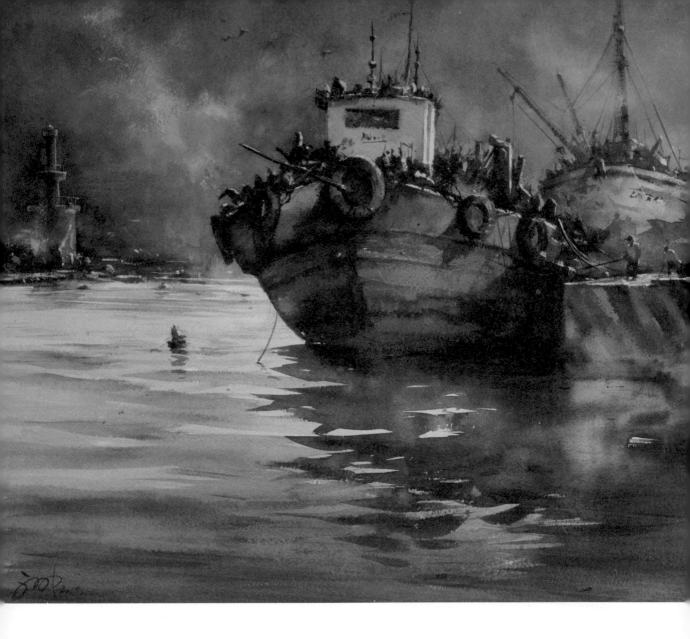

| 1 | 2 |

↘ 1. 等待　　　　↘ 2. 喚醒
水彩 ·　　　　　水彩 ·
38 X 54 cm ·　　38 X 54 cm ·
2019　　　　　　2019

1. 作品說明

夜幕漸漸拉開，晨霧散去，碼頭上的釣客們正悠哉的
過著。嘗試以水影與水氣的自然流動，無拘無束的隨
筆再現早晨的幽靜。

2. 作品說明

以中低明度的灰調，呈現潺潺水流被灑下的陽光喚
醒，那溫暖的藍，漾著微笑的藍。

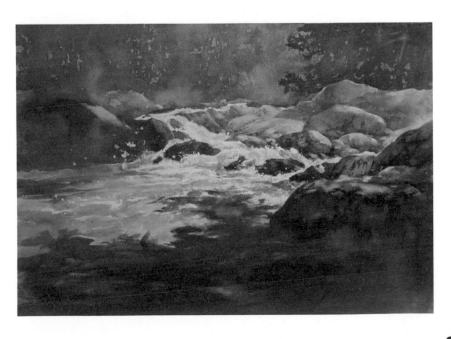

創作步驟教學與說明

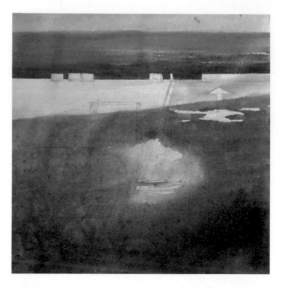

步驟 1

為營造清晨的冷調，選擇以自製的灰藍色紙張來進行這張創作。沒有什麼參考資料，純粹以路邊隨處可見的場景、物件與海、積水連結，設定好大小、主賓與空間的布局，呈現心中畫面。

步驟 2

畫面結構大致分成後方海水與前方大影的區塊，從後方的海水開始，調一個能代表幽靜早晨的海水藍，並注意陸地與海面的交界處，以高低明度拉出兩者的距離。再用冰冷的藍調處理出前方水泥與柏油的大影區，達到預期的三大空間。為不讓三個空間過於生硬，在前方保留一些積水，以呼應被暖陽照映的區塊。

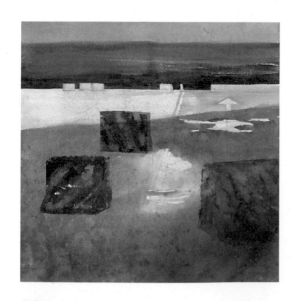

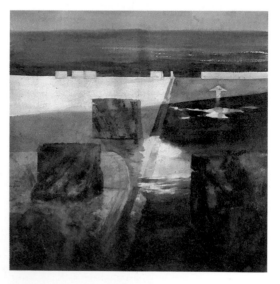

步驟 3

使用質感增厚劑加入暖灰的黃、冷灰的紫，設定好路障的調子與肌理。

步驟 4

加入水泥、柏油、積水的細節並調整三者之間的關係。為防止前方的細節刻劃得太清楚，盡量保持紙張的濕度，讓筆觸在濕中濕之間自然跑動。

步驟 5

處理好暖陽空間的路障與地面後，回頭調整前方細
節與整體的呈現，就是最後修飾階段。有時候物件
在作品當中不一定要處理到百分之百完美，它與畫
面的整體感、周遭的氛圍、主賓節奏…等，有著密
切的關係，是這張作品花最多心力也最難整理的部
分，全靠長年累積的觀察、大量的繪畫經驗與審美
品味來判斷。

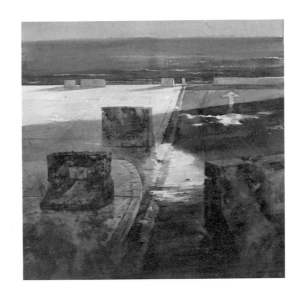

6 完成圖

被放在這邊的海
水彩 ・
50 X 50 cm ・
2020

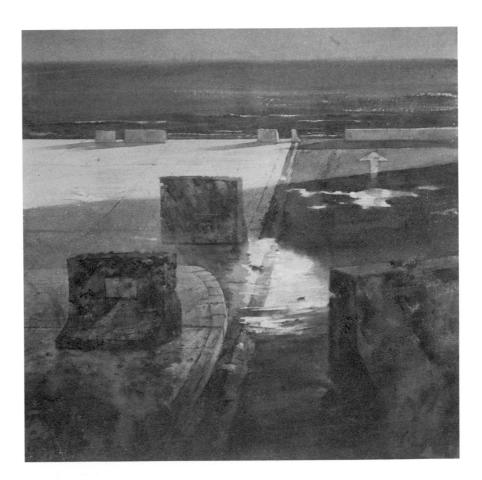

李俊賢

Lee Chun-Hsien

西元 1982 生於澎湖
臺中師範學院畢業，臺灣師大美研所
中華亞太水彩藝術協會準會員
臺灣水彩畫協會會員

參與國內外重要展出紀錄
2019　印象澎湖水彩個展（師大德群藝廊）
2019　參與韓國舉辦第 10 屆國際水彩聯盟展
　　　（仁川廣域市仁川文化藝術中心）

創作自述
平時喜愛在家鄉澎湖悠哉的到處走，到處亂闖，發現
一些平時不會走的各種小路。
然後，為自己這樣亂闖而發現的一方海景高興的老半
天。這些地方就被我一點一點收集起來，不管是心情
好心情壞都會跑到這些忘憂地。讓海水的起伏與浪潮
聲帶走所有的思緒，再帶著空空的心靈來承載生活裡
的重量。
我愛著家鄉，也深愛帶著洗滌我心靈能量的它。

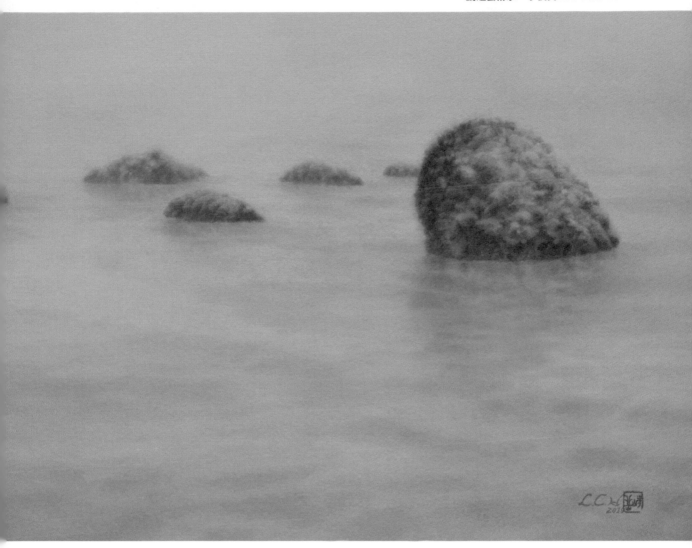

作品說明

平時喜愛在家鄉騎著車在各個不同人小的村莊裡穿
梭，尋找不同的獨特空間，在過程裡發覺最後尋得的
地點也常是與人群較有距離的海邊與空地，由於澎湖
海岸線的多變與方位、海流的交織下形成許多大小不
一的內海，這些內海在平時更是相當的寧靜與風平浪
靜，也因而在此尋找到了本畫作的畫面

↘ 停駐之地
水彩 ・
52 X 106 ㎝ ・
2019

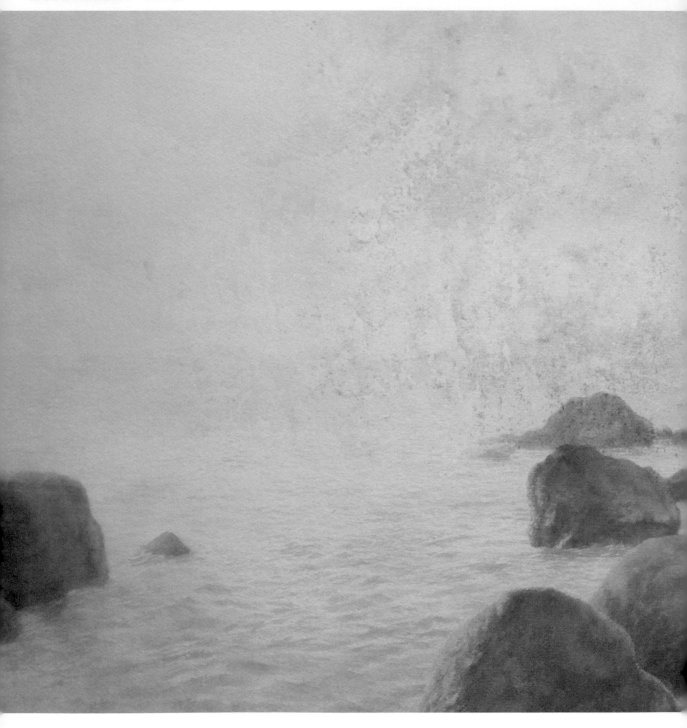

↘ 相遇
　水彩 ・
　52 X 106 ㎝ ・
　2018

作品說明

白天與黑夜的轉換交接時空，在非常潔淨、未受污染
的大氣中，落日的顏色特點鮮明。太陽是燦爛的黃
色，同時鄰近的天空呈現出橙色和黃色。當落日緩緩
地消失在地平線時，天空的顏色逐漸從橙色變為藍
色。在此時的過渡色彩容易

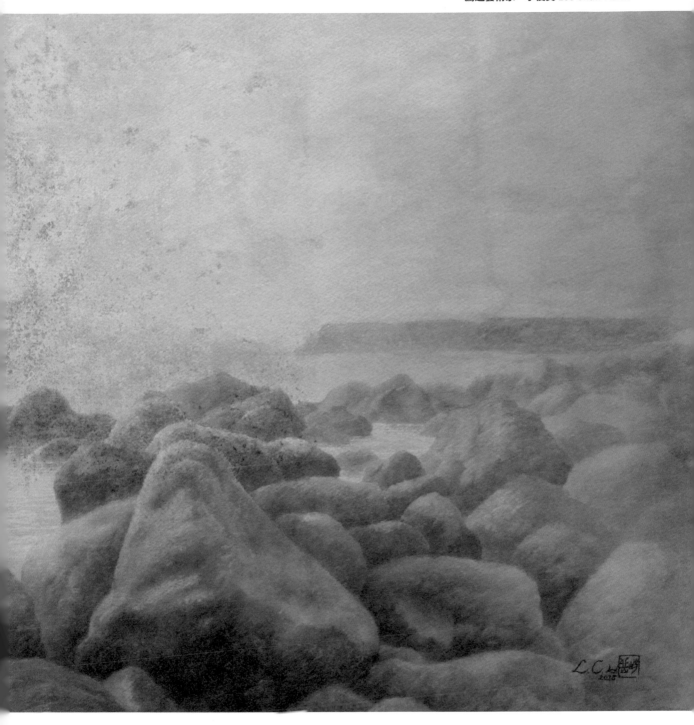

讓人們眼中看起來帶點迷濛，心情在這個時候也是最容易放鬆的。繪畫方式中作者藉著夕陽西下的玄武岩岸來輔助天空中的色彩變化，各石塊的背面考慮到各種不同的光源散射及反射交互影響來造成前後遠近感，面朝光源的正面和背面交接處隨著與陽光距離的遠近差異疊上不同的背光色彩。畫面的選擇是澎湖好天氣時的黃昏光陰所見的美麗色彩，此刻的心情與平日的慢步調生活感在這達到完整的發揮。

1. 作品說明

作者嘗試使用自行想像色彩與塊面的疊合。想試著表現出沿海玄武岩地帶有著海水及光伴隨著所產生的獨特空間。

2. 作品說明

此場景就是像從小到大反覆播放的電影片段，牢牢的留在腦海，澎湃的浪潮一波波打在周遭最常見的玄武岩上，經年累月的撞擊留下歲月的刻痕。浪潮的色彩筆者運用薄塗錯動的色面反覆堆疊並在每層間留下泡沫的白，創造出海面在上下起伏之外的前後推進感。此時的空間充滿著浪打在岩壁後所產生的飛沫水氣，左邊光線來源在水氣的渲染下便的更加柔和。

3. 作品說明

浪經常是悄悄地前進直到最後才出現撞擊聲響。除了好天氣之外，許多岩岸淺坪的海浪色彩因海底有著各種侵蝕不一的石塊而呈現出一種朦朧的中間色，與沙灘下的海顏色落差甚大。初次見到或許覺得黯淡，但是越看越顯寧靜，正如同許多時候我們需要的不是亮麗色彩而是低調的樸實。

4. 作品說明

此作是描述澎湖冬天暖陽下的沙灘，畫面中所有色彩皆互相疊合，用不同比重來強調物件本身反射之色彩。暖色與寒色在同畫面時，彩度與明度高的易搶走大部分觀者視線。因此分別在兩方各自安排融入不同的物件色彩來達到畫面的協調，沙灘上繪入的綠帶棕色物體是另一種藻類，在潮水將其推上岸後因無人食用而全部留下至乾枯，形成冬天沙灘上的另一種奇特景象

1	3
2	4

1. 伴水
水彩‧
52 X 110 cm‧
2018

2. 潮動
水彩‧
28 X 52 cm‧
2019

3. 潮聲靜行
水彩‧
40 X 76 cm‧
2018

4. 輕彈的生活
水彩‧
40 X 76 cm‧
2018

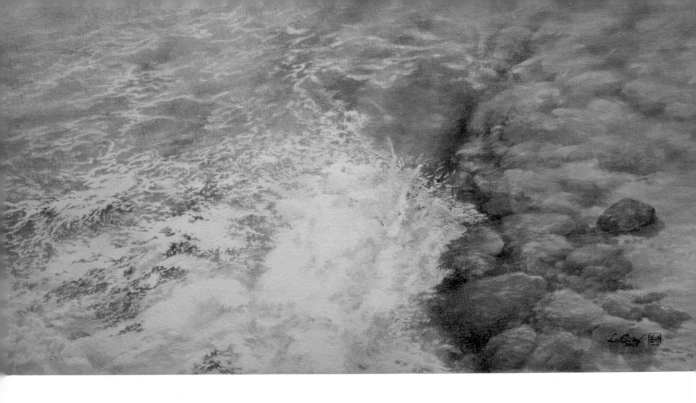

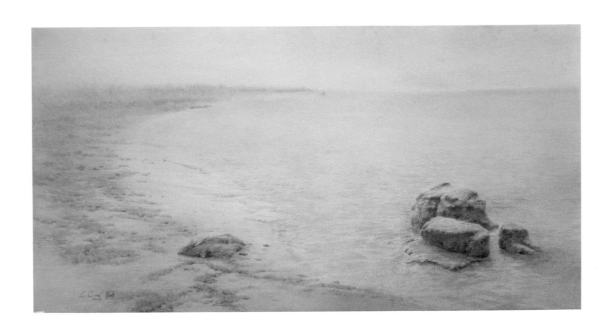

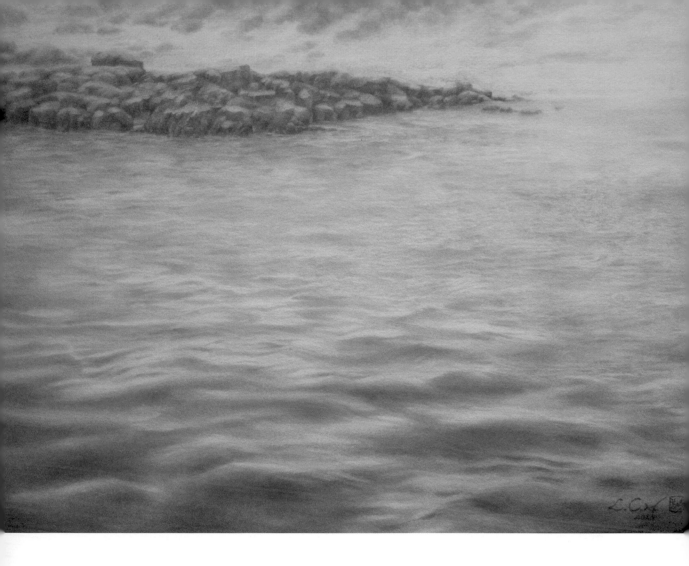

1. 作品說明

本張作品的視覺出發角度也比較特別,由於筆者在
學生時期開始就會到離島(澎湖本島外的島嶼)進
行寫生或感受自然,所以也常常會搭到船,每每在
船上快到目的地前,船速都會減緩,此時的我喜愛
看著海面起伏的變化,與從岸邊看的浪起伏完全不
同,有著因船體與海面共同牽引造成的大而緩的波
面,由此處往岸上看,有種即將離開卻又被剛移動
過路徑的緊緊拉住的即視感。

2. 作品說明

作者將澎湖夏天海邊常見的色彩元素組合,似海中
的浪與沙灘,又換著不同的透視視角引起空間上的
變化,意圖讓觀者能將自身意念投入,感受澎湖夏
天的衝擊。

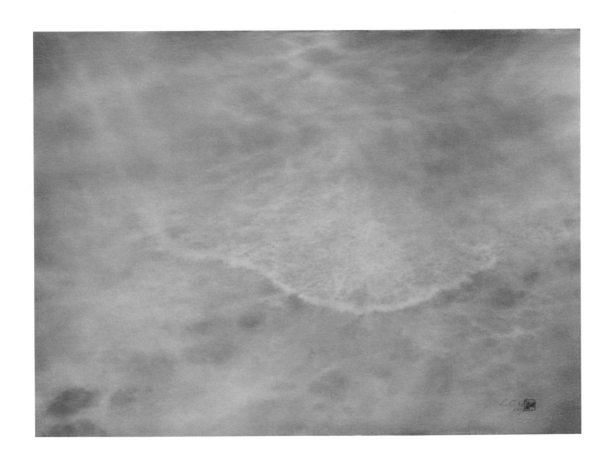

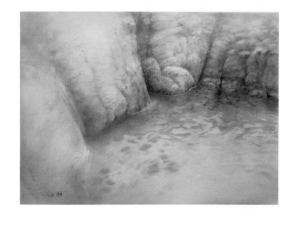

1	↘ 1. 凝視（一）
—	水彩·
2	55 X 76 cm·
	2019

↘ 2. 湛藍一刻
水彩·
55 X 76 cm·
2018

1. 作品說明

此作表現手法是較偏向意象的，仿海面上的柔軟波動感，在多次的疊合裡穿插些許錯位以製造海面色彩光影的晃動，單純的想將這柔和又濃郁的意象傳遞給觀者。

2. 作品說明

澎湖除了沙灘外，整個海岸線夾雜著不少的玄武岩岸，這些岩岸有時伴隨著乾淨的海底，筆者選則了著名的風櫃洞岸邊作表現，在夏天大太陽的底下，清澈的海水所產生的折射和散射色彩，讓周圍原本消光般的鐵灰色玄武岩也隨著光變得輕快起來

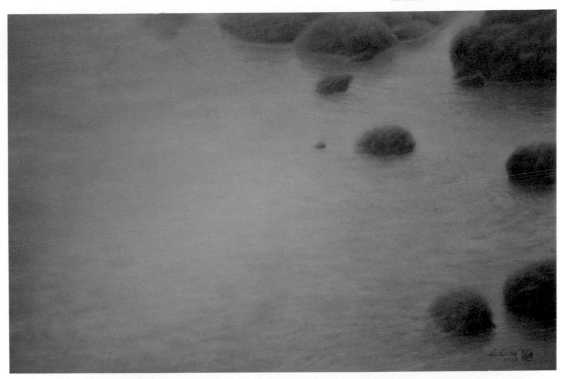

3 / 4

↘ 3. 流轉之間
水彩・
38 X 52 cm・
2019

↘ 4. 凝
水彩・
52 X 106 cm・
2020

3. 作品說明

夕陽餘暉下的海岸邊，除了寧靜外多了一份神祕感，
寒暖色彩的交錯流轉讓畫面呈現既安靜又不斷變動
的錯視。

4. 作品說明

此作畫面是意象的呈現，作者主觀的將自己曾看過
的海浪用自己的表現手法重新詮釋，也將對海浪的
感受細膩的刻畫入內。

創作步驟教學與說明

參考圖片

此景是澎湖縣風櫃海邊的景色，此地玄武岩地貌、清澈海水以及乾淨海底，在夏天的陽光照射下讓觀者身心靈接如同受到洗滌般。

步驟 1

由於作者的繪畫方式關係，鉛筆線的構圖會影響視覺效果，所以這幾年作者皆直接使用水彩開始作畫。利用水彩的透明性不斷疊合來達成最後畫面效果，通常約 20 至 30 層左右，有些更多。每層開始先上一層水，以圖層概念整張畫面做處理，除最亮的方預先留下，物體與物體間的關係色皆在每一次繪製時全畫面一起處理。首先在紙張上水後先利用中間色調先將畫面物件位置先定位，再將亮面之外先疊上關係色彩。

步驟 2

依序將畫中玄武岩的暗面及肌理在一層又一層中疊入，再將海面色彩及反射色彩以多次薄塗陸續疊上海面及玄武岩上（每層疊完後須等至全乾，以防色彩混濁

步驟 3

需暈染的色彩在每層上水後處理，較為細節的刻劃部分須等至快乾時以較少量水分的色彩進行描繪，以如此概念反覆執行至物件漸漸成形。

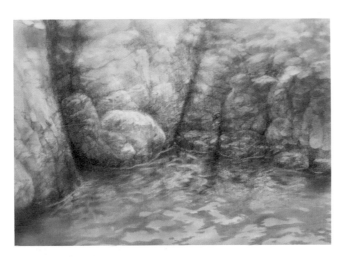

步驟 4

光線來源及其色彩可在物件描繪至一定完成度後進行疊加，分多層單色黃、紅、藍、綠等以不同比例層次疊上，每層疊上時以全畫面做處理，讓畫面呈現出同一空間中該有之色彩。

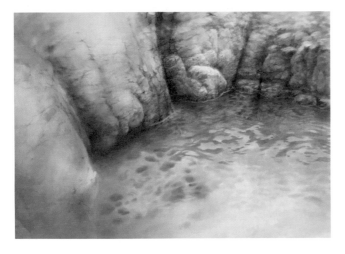

步驟 5

由於此繪畫方式屬於濕畫法，因此須注意乾後與作畫過程色彩上的差距，陸續提升物體該有之彩度與明暗並處理畫面欲讓觀者視線集中位置再深入刻畫。

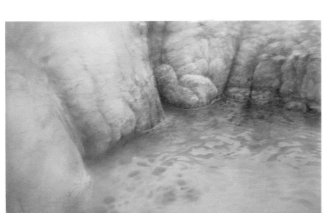

6. 完成圖

湛藍一刻
水彩 ・ 55 X 76 cm ・
2018

呂宗憲

Lu Tsung-Hsien

西元 1995 年
目前就讀國立台灣師範大學美術學系碩士
畢業於國立清華大學藝術與設計系

獲獎

2019　風野盃全國寫生比賽大專社會組 - 風野銀獎

2018　中部四縣市寫生比賽大專社會組 - 第一名

2016-2018　新竹美展水彩類 - 佳作

參與國內外重要展出紀錄

2020　新竹市鐵道藝術村駐村藝術家

2019　「島嶼游擊」島嶼對話文化交流馬祖駐村藝術家

2019　「台北國際藝術博覽會」，台北世貿，台北市

2019　「台北新藝術覽會」，台北世貿，台北市

2019　「彩逸國際水彩展」，中正紀念堂，台北市

創作自述

在現今高度都市化的社會下，規律的日常步調和生活上的壓力時常壓得我喘不過氣，使我漸漸遺忘最真實的自己，所以我嚮往回歸大自然尋找自己。「河」和「海」是我最常去的兩個場域，在那裡可以讓我卸去平常過度掩飾的樣貌，讓我回歸到單純的心理狀態，自在的徜遊於大自然中。

呼應這次「河海」的主題，我的作品以「石」為切入點，石頭相對於「其他」諸多的題材，它的造型單純結構簡單，在表現上更能專注於本質上，石頭的質感肌理以水性媒材來呈現，賦予平凡的石頭獨特的詮釋。

「河」的創作始於一次亞太水彩協會的寫生活動。在夏日的陽光下，溪水投射出多樣的色光，豔麗溪水下若隱若現的石頭特別迷人，虛實之間創造出一個夢幻的存在關係。我覺得以水性媒材來表現這樣的狀態是再適合不過了，因而開始創作石頭記系列。

「海」的部分聚焦於台灣西部的沙灘。每當微光時刻踩在溫暖且鬆軟的沙地上，專注於掠過腳邊的一沙一石，像在荒漠上探險似的總會有意想不到的發現。除了沙石之外還有許多其他的物件，例如破魚網、漂流木等，這些雜物的構成塑造出台灣西部海灘的特有面貌。

從逃離日常、接觸大自然，並放空自己的思緒來思考事情，並藉由創作來抒發自己。我很喜歡這樣的步調來探索自己，並創作這一系列作品，把當下的所見、所聞、所感呈現出來。

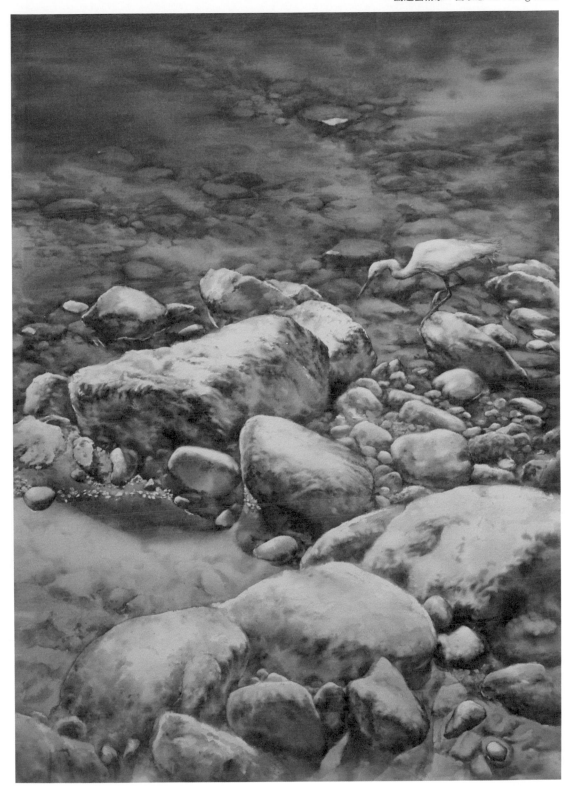

作品說明

一隻踩著輕盈步伐的小白鷺，劃破寧靜的溪水，漫遊
在溪石之間。

↘ 石頭記 - 漫遊
水彩・
109 X 78 cm ・
2017

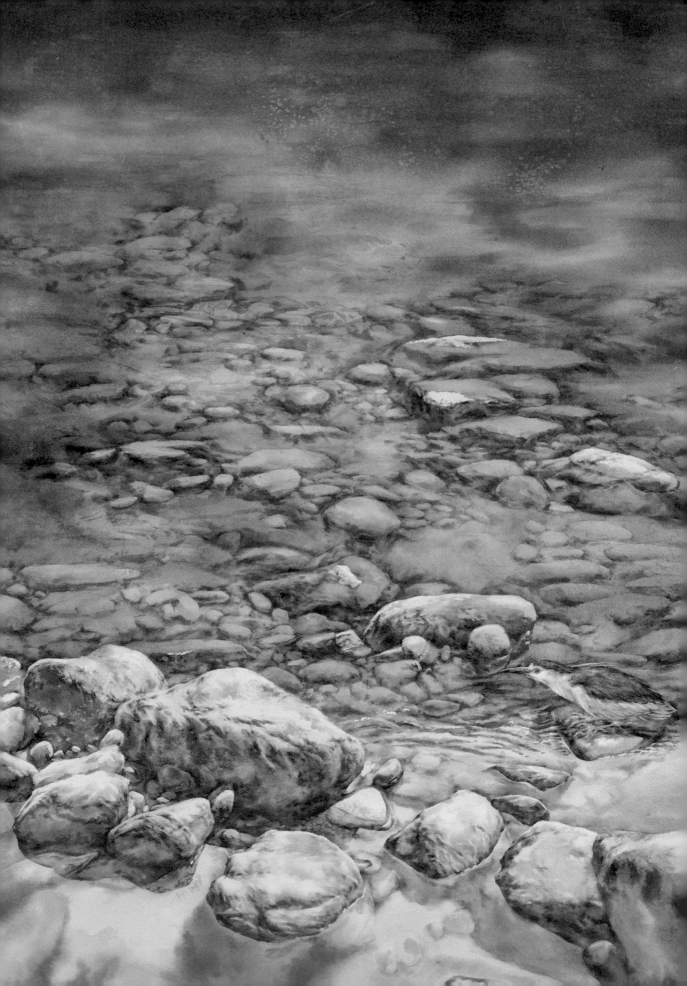

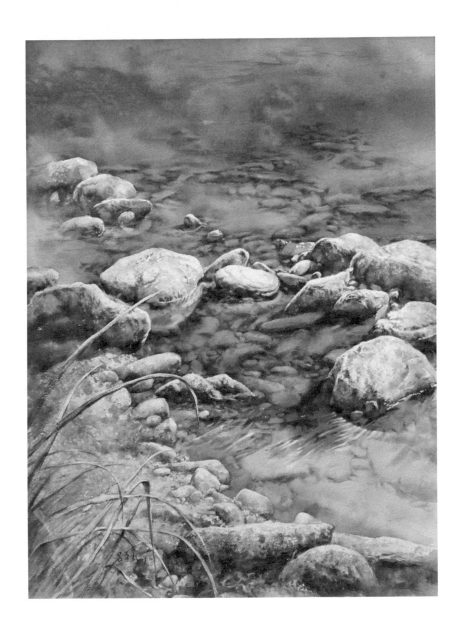

1. 作品說明

在清澈透底的溪水邊，一隻動也不動的夜鷺，靜待
著獵物的出現。

2. 作品說明

倚靠在岸邊的溪石，享受著微風輕彿。

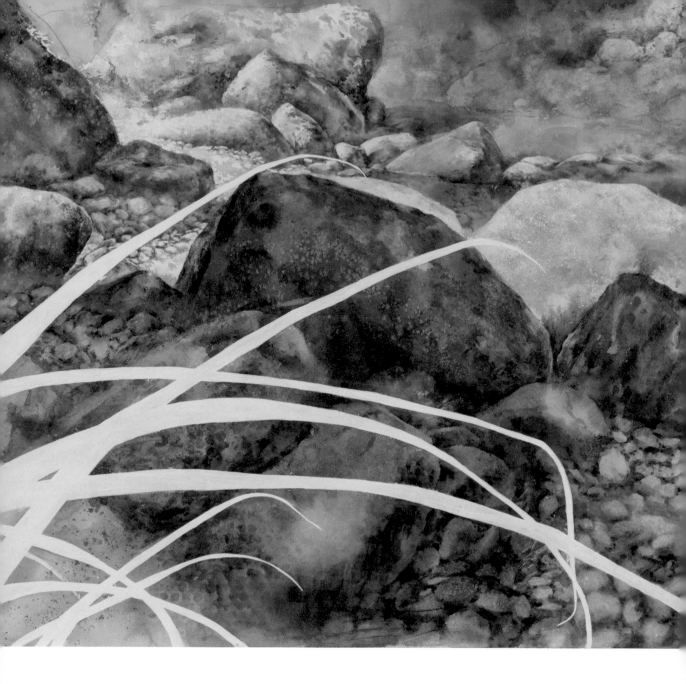

1. 作品說明

彼岸,佛教用語。指解脫後的境界,為涅槃的異稱。
彼岸也比喻所嚮往之地。
每個人都想到達自己所追求的彼岸,處心積慮的盲
目追求,往往迷失了方向,而忘了眼前的一沙一石,
成為此岸上空洞無魂的軀殼,搖擺在茫茫人海中。

2. 作品說明

一個水量豐沛的雨季,源源不絕的溪水洗滌著人們
的身心靈。

```
 1
---| 3
 2
```

↘ 1. 石頭記 11- 一路上　　↘ 2. 石頭紀 10- 近黃昏　　↘ 3. 石頭記 9- 璞玉發光
水彩·　　　　　　　　　水彩·　　　　　　　　　水彩·
60 X 90 cm ·　　　　　　60 X 90 cm ·　　　　　　60 X 90 cm ·
2018　　　　　　　　　　2018　　　　　　　　　　2018

1. 作品說明

依循著石頭的指引，在這荒漠般的沙灘尋找方向。

2. 作品說明

黃昏是一個有趣的時刻，沙灘上的每個物件都變得
有趣。

3. 作品說明

沙灘上的石頭，在陽光的照耀下，如玉般閃耀動人。

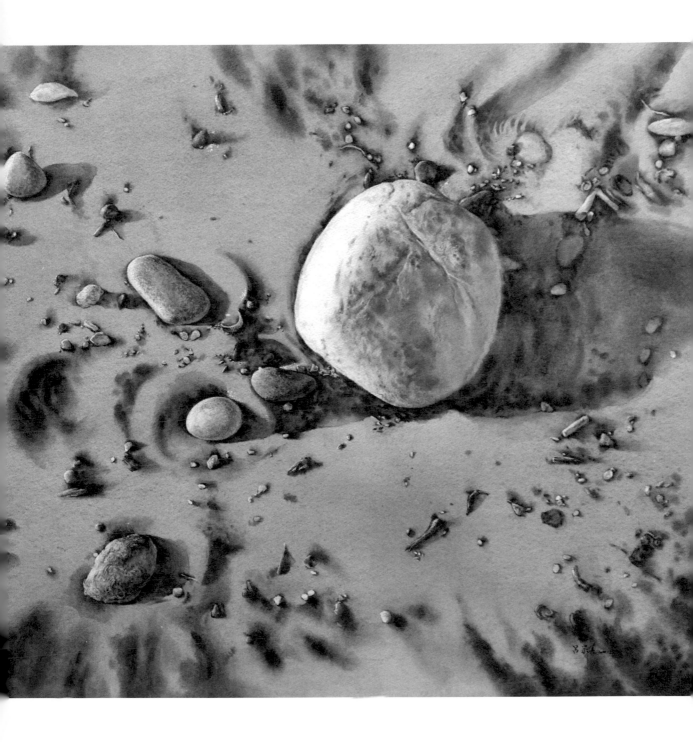

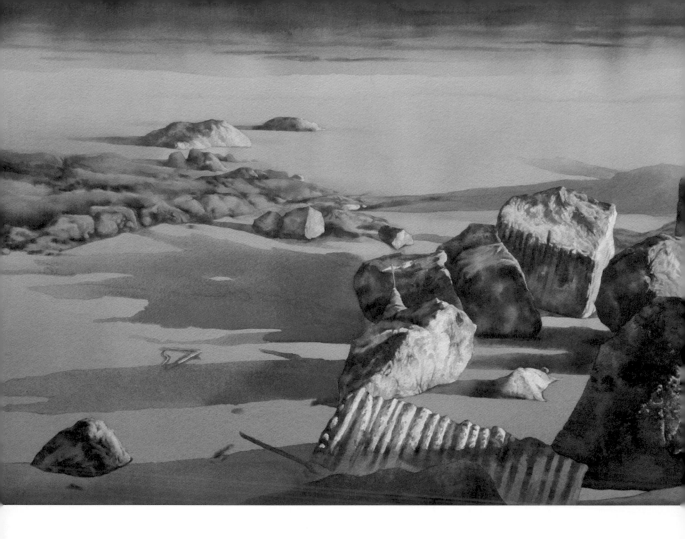

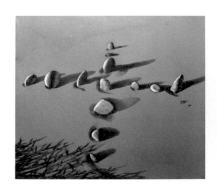
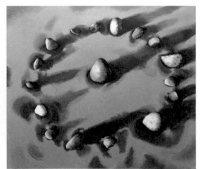
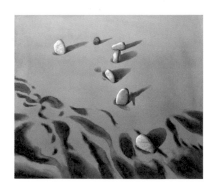

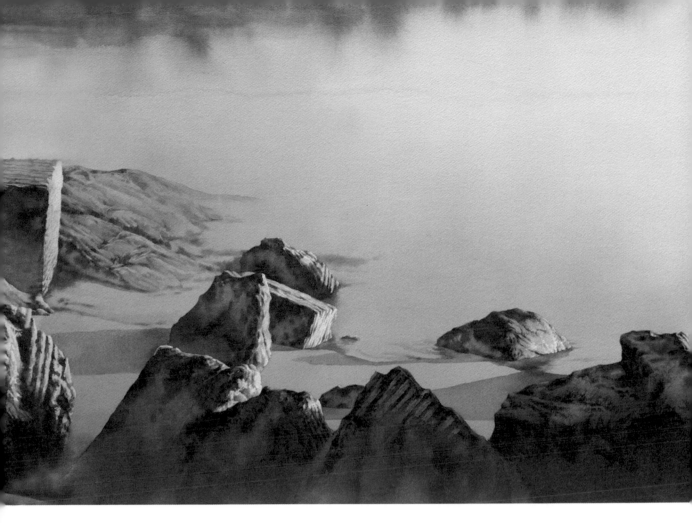

1. 作品說明

外在環境的視覺經驗對我的創作來說是個很重要的因素，我常常盯著一個場域看得入迷，試著去分析它試圖訴說著什麼，從表象的整體架構，色光元素與肌理質感，尋找它的美感可能性，在繪畫過程中帶主觀虛實收放的取捨，終極目標不在於完全的照片寫實，而是比寫實更真實的風景。

2. 作品說明

在我年幼時期常在沙灘上排列圖形，沙灘就是我無邊無盡的畫布，隨手撿的石頭就是我的畫筆，恣意在充滿溫度的沙灘上做畫是一件令人愉快的事情。這次作品延續黃昏的沙灘場景，以平凡無奇的石頭為主角，描述在經歷各種不同處境的心埋狀態。『無限輪迴』是講述我在面對問題和疑惑時，總是陷入一種打轉的狀態，像是圓型般的軌跡，思緒無法逃脫其中，像是被困住似的。『信者得永生』十字架圖案是基督教的主要象徵標誌，教徒們相信十字架可以堅定信仰、作潔淨之用或是得到救贖。每當自己遇到挫折困境時，就需要喚醒自己所相信的那股信念，才能走出無限輪迴的死胡同。『群星指引前行』北斗七星是以前指引旅人的明燈，每當黑夜來臨時它能夠讓迷失的人有個方向。

創作步驟教學與說明

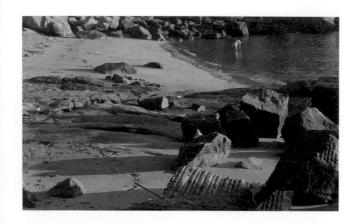

參考圖片

步驟 1

第一步驟用鉛筆打稿，打稿完後把岩石的受光面塗上留白膠。

步驟 2

第二步驟把整張畫紙打濕用渲染法畫上沙灘的底色，然後剝除留白膠。

步驟 3

第三步驟從岩石的暗面、影子部分開始上色，先處理大色塊別急著刻畫細節。

步驟 4

第四步驟由前景往遠景依序描繪每顆岩石表面的凹凸體感，須注意對比強度的拿捏。

步驟 5 完成圖

第五步驟加強處理前方岩石的肌理質感，再把遠方壓深畫出海浪，最後調整岩石之間彼此的強弱關係。

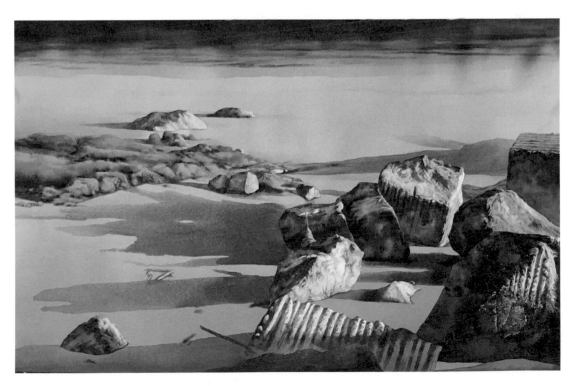

姚植傑

Yao Chih-Chieh

西元 1968 年
國立新竹教育大學美術研究所畢業
曾擔任南瀛藝術獎、學生美展、及多次寫生
比賽評審
國立台灣美術館典藏作品

獲獎

第五屆南瀛美展南瀛獎 - 首獎（油畫類）
第四十五屆全省美展 - 大會獎（油畫類）
第十四屆全國油畫展 - 金牌獎
第二屆台北縣美展 - 台北縣立文化中心獎（水彩類）
第十七屆全國青年水彩寫生比賽 - 第一名（社會組）
第十八屆全國青年水彩寫生比賽 - 第一名（大專組）
海軍文藝金錨獎 - 第一名（水彩類）
2018IWS 馬來西亞世界水彩畫雙年展獲獎

創作自述

水系區分為：海 , 河 , 川 , 溪 , 潭 , 湖 , 埤 , 塘等。
地球有四分之三的面積被海洋覆蓋，人們將這些佔
地球很大面積的鹹水水域稱為「洋」，大陸邊緣的
水域被稱為「海」。「河」是指陸地表面成線形且
自動流動的水體，河流一般是在高山地方作源頭，
然後沿地勢向下流，一直流入像湖泊或海洋般的終
點。人類四大文明都是依河依海而建，舉凡兩河流
域、尼羅河、印度河、黃河流域一直到我們台灣的
濁水溪、淡水河……等等，都有著人類文明發展的
軌跡。民以食為天，隨著河流產生了農漁牧養殖業，
因為利於生活民生、逐漸形成族群聚落。

「河 . 海專題創作展」我就依著河流的源起順流而
下，遊歷一番。

在作品「負離子與芬多精的相遇」中所描寫的就是
深山瀑布的景緻，這裡是水源最純淨的地方，有著
水霧瀰漫的涼意，及大量的負離子芬多精，讓人神
清氣爽。「潭邊清影」描寫是日月潭在秋天落羽松
染紅的季節，明潭提供民生用水、發電及旅遊休憩、
調節氣溫是重要的水利工程。

　此次十二張作品均以水彩為媒材進行創作。水彩是
我最喜歡的表現媒材，因為它的便利性及不可確定
性就變成了有趣且具挑戰的課題。我喜歡現場寫生
的感覺，感受寫生當下的溫度、聲音和氣味，臨場
感受是室內創作所沒有的。作品表現採用了渲染法、
漬染法及自動性技法、還有木頭筆沾墨速寫淡彩來
表現木船，讓河海和水彩產生交流的悸動

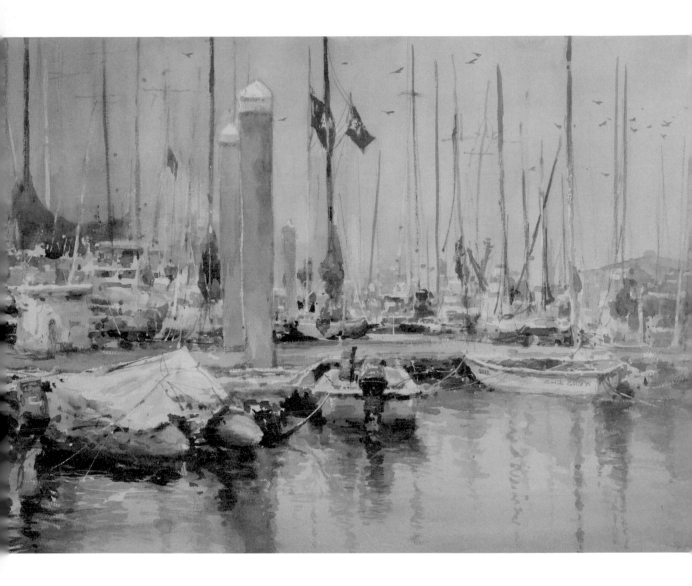

↘ 漁人碼頭
水彩 ・
39 X 55 cm ・
2018

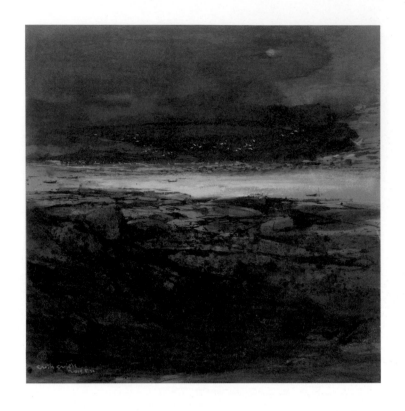

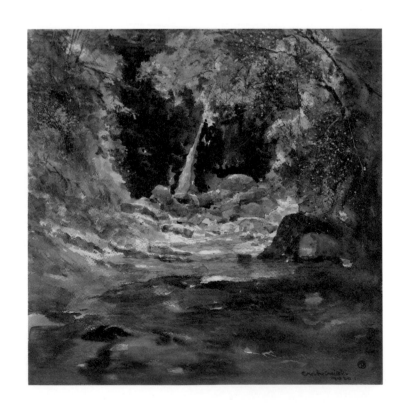

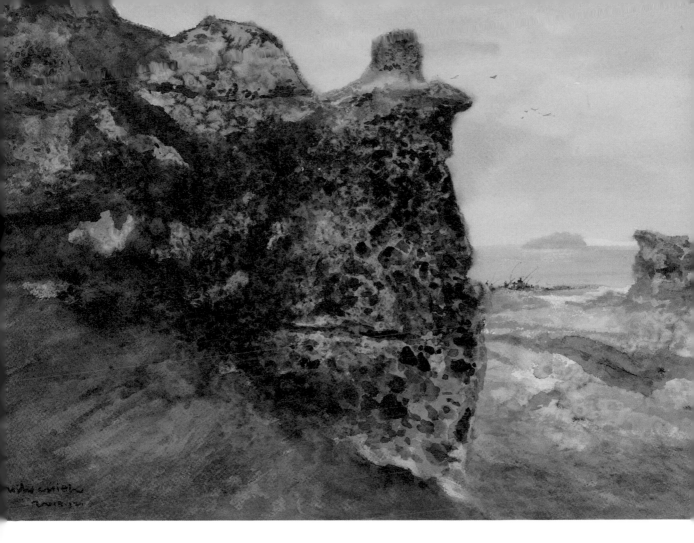

$\dfrac{1}{2}\Big|3$

1. 作品說明

近年多次畫遊戰地金門、她曾經是多少男兒當兵的難忘回憶、那花崗岩是軍事堡壘堅強的象徵、如今、退去戰地的外衣、島嶼之美成了畫家們取材的聖地。

2. 作品說明

參加社區大學古道班的行程，來到位於桃園市復興區，宇內溪斷層形成的龍鳳瀑布，雖然瀑布的水量不大，水霧中充滿了負離子，炎炎夏日，讓人沁涼消暑，我們在這邊待了一會兒，真的很涼快。

黃綠色與青紫色系相互烘托下，在畫面上予人清新舒暢的感受。

3. 作品說明

野柳地質公園的奇岩是世界奇觀之一。由於海岸延伸的方向與地層及構造線方向近於垂直，外加波浪侵蝕、岩石風化、及海陸相對運動、地殼運動等地質作用的影響，因而產生罕見的地形、地質景觀。

蜂窩岩是本作的主角、佈滿了蜂窩洞的岩石表現是以「漬染法」先做出岩石的凹凸層次、形成豐富的岩石肌理質感，遠遠的基隆嶼形成強烈的空間對比，佐以幾位釣客在礁岩上活動，讓畫面更增添生動的趣味。

1 | 3
2 |

1. 作品說明

世界各地有著不同的神秘浪漫疊石傳說，在山上、湖邊、河畔、亦或是在海邊，常常可以看到石堆，一落一落的疊成各種造型非常有趣。

本作品就是畫出在夕陽餘暉下的堆石、配上九月的芒花、極具美感與浪漫。

2. 作品說明

被 CNN 譽名為全球十大最美自行車道的「日月潭自行車道」身為台灣人的我們真是覺得很驕傲。

日月潭落羽松秘境，種滿了兩排長廊的落羽松，秋冬時節都轉成紅褐色，壯觀的落羽松大道，吸引大量遊客來日月潭騎車賞景，一個不小心就…沉醉在這裡了！

3. 作品說明

馬來西亞檳城的喬治市在 2008 年被聯合國教科文組織列入世界文化遺產。「姓氏橋」是喬治市重要的文化古蹟之一，它充分表現了喬治市海上居民的生活特色。

夕陽西下的時分、倦鳥歸巢，高腳屋的漁村、排列亂中有序形成韻律之美，現場寫生畫下這張小品。

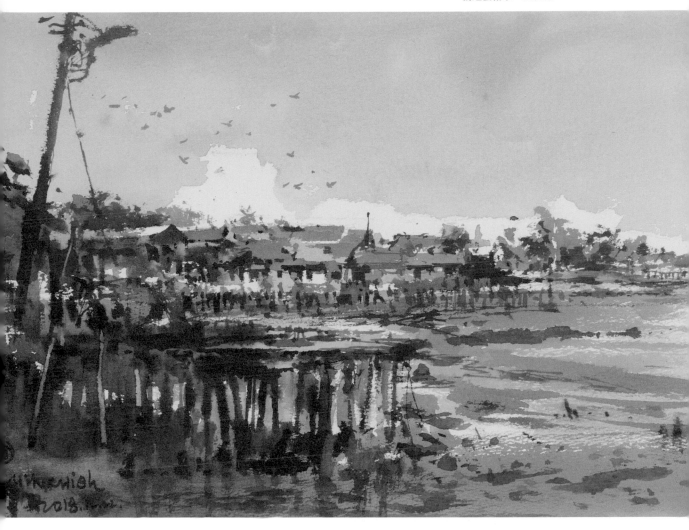

↘ 1. 疊石傳說
水彩・
76 X 55.4 cm ・
2019

↘ 2. 潭邊清影
水彩・
56 X 59 cm ・
2019

↘ 3. 夕陽伴我歸
水彩・
37 X 25.8 cm ・
2019

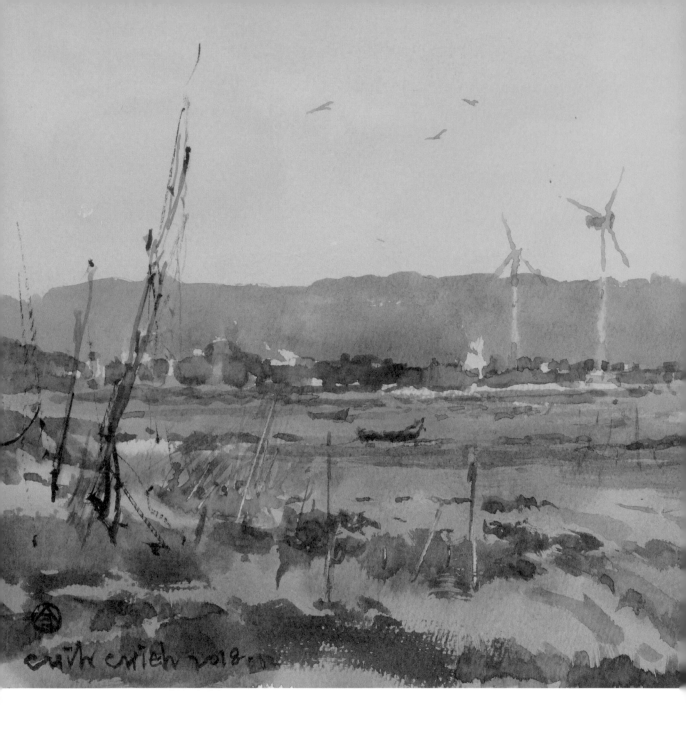

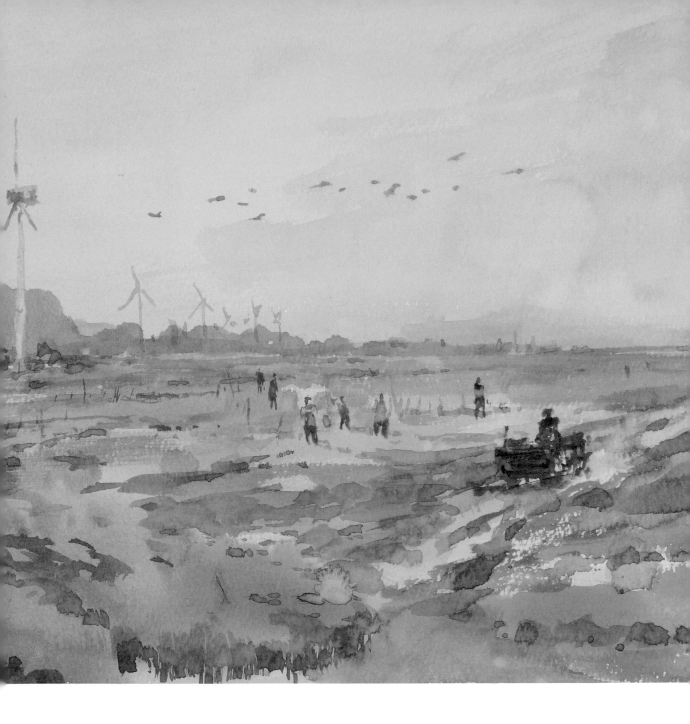

作品說明

香山濕地位於新竹市與竹南鎮交界處,北起金城湖,
南至海山漁港的濱海野生動物保護區。香山溼地生態
豐富,是臺灣最大的蚵場,亦是臺灣沿海招潮蟹族群
最繁盛的細泥灘濕地。香山溼地還是賞鳥人士觀賞西
伯利亞鳥的天堂。每到退潮時候民眾就會攜家帶眷到
潮間帶挖取海貝,蚵農也把握時間將收成的蚵串運回。

↘ 採蚵之路
水彩 ·
24 X 54 cm ·
2017

71

1. 作品說明

臺灣最具變化，也最美麗的岬灣海岸，就是在鼻頭角、南雅、龍洞這一段，海岸因與東北季風垂直，受到強風巨浪之侵蝕，擁有許多海灣、斷崖、海蝕平臺、海蝕凹壁和海蝕洞等各種地形，也是生態豐富的漁場。因為地形變化劇烈，很有畫意，深深地感動振筆畫下。

2. 作品說明

青島的雕龍嘴漁村是著名的古老漁村、用木頭筆沾上墨汁勾勒、賦予淡彩，最能表現木殼老漁船的質樸美感。

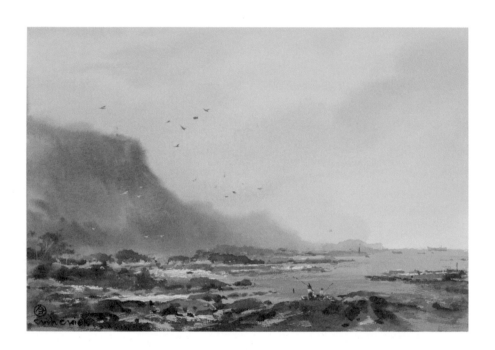

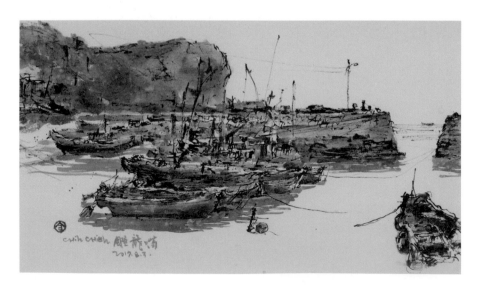

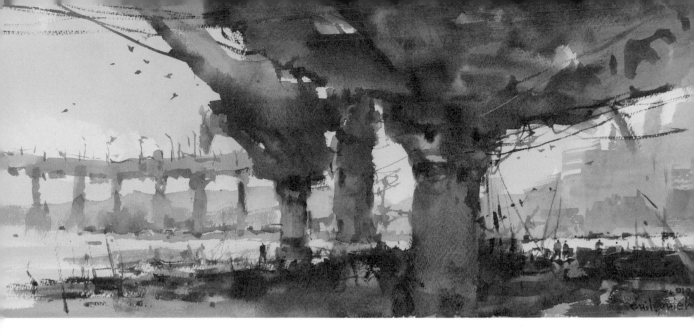

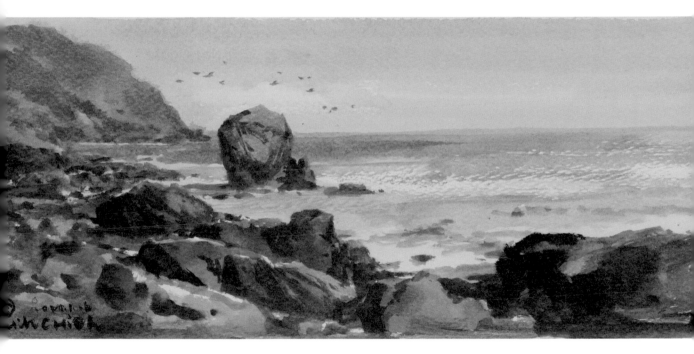

3. 作品說明

有一次跟朋友到橋下釣魚，從此以後就愛上了橋下風光。橋～是文明的象徵，造橋技術的進步，讓交通更順暢，國家更繁榮。而在另一方面，人與人之間的連結、認識，也是一種「隱形的橋」。橋下也是漁家停泊竹筏小舟的地點，遠處高樓密集和橋下稀微的氛圍、形成強烈的對比。

4. 作品說明

阿朗壹古道，是臺灣現存的古道之一，是清代琅嶠卑南道（今屏東縣恆春至臺東縣卑南）的其中一段。

與登山好友們相約一遊、走在南田石灘，遙想當年先民篳路襤褸的奮鬥歷程，畫下這優美崎嶇的海岸。

創作步驟教學與說明

步驟 1

爬山健身收集創作題材是我近年常做的事，面對著參考資料以 2B 鉛筆來打稿，將自己的理想構圖勾勒出來。

步驟 2

以大排筆將事先調好的寒暖兩碟底色鋪底渲染，並在此時將亮部留白。

步驟 3

開始做暗部的底色鋪陳，做出明暗二分法。

步驟 4

對中央石堆聚光處加以描寫，近景部份做出水潭深度的表現。

步驟 5

進入植物部份的表現，崖邊有著婀娜多姿的林木及石壁附生的雜草增添畫面的和諧，水潭有沈底的溪石有半沈的大石，就像一場武林高手的聚會。

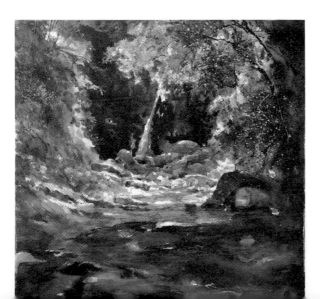

步驟 6

最後的整理噴灑上隨機的點，讓畫面自由生動起來，再以少許不透明顏料提點亮面。

負離子與芬多精的相遇
水彩・
56 X 56 cm・
2019

洪東標

Hung Tung-Piap

西元 1955 年
臺灣師大美術系畢業
臺灣師大美術研究所碩士
中華亞太水彩藝術協會理事長
台灣國際水彩協會理事
玄奘大學藝創系講座助理教授
國父紀念館、中正紀念堂水彩班教師
水彩資訊雜誌發行人
「水彩解密」系列專書總企劃
「台灣水彩主題精選」系列專書總企劃

經歷
十七屆全國美展評審委員兼評審感言撰稿人
高雄市美展、新北市美展、南投縣玉山獎、大墩美展、
苗栗美展、新竹美展、礁溪美展、台東美展評審委員
2016 台灣世界水彩大賽策展暨評審
2018IWS 馬來西亞國際水彩大賽評審

創作自述
2012 年我騎著機車環繞台灣海岸寫生，記錄了 118 幅作品，我始終對台灣的海岸念念不忘，近來我又規劃了一個五年創作計畫，執行了多次海上環繞的台灣的航程，從海上的視角來觀看台灣海岸取景創作，已經完成了許多作品，這些作品都跟著一次「河海」的主題相關，所以我參加了這一次薦選的畫家群，提供了一部分我從海上觀看台灣海岸的景象作品來分享給大家。

長期以來我關注於台灣的風景，一個小小的島嶼山高急水加上四面環海，可以成為動人的作品的元素相當豐富，「水」是「河海」的主要靈魂，有一個變化莫測的身影，各種面向、各種表現方式、各種色彩幻化、各種可以描寫的細節，都非常豐富的讓畫家難以捉摸，也是許多畫家的最愛，我也是其中之一。

這些以台灣為主題的作品，希望能夠帶動大家多多關懷這塊土地，認識台灣之美，也能夠珍惜我們現在的擁有。

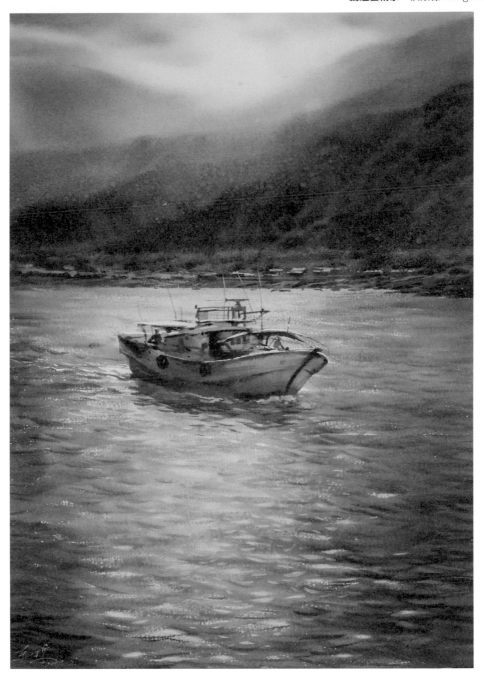

作品說明

「海上看台灣」系列的作品之一，近年來我搭成各式
的船舶在台灣沿岸收集題材，經常會與漁船錯身而
過，各式各樣的漁船充滿多樣性的變化，船身的水痕
油滯刻畫著捕魚人的辛酸，映著西斜的夕陽，宜蘭外
海的漁船在傍晚時分滿載回航，疲憊的魚夫們心境應
該是欣喜於豐收，更期盼的應是將與家人歡聚，夕陽
為他們閃耀出點點波光。

↘ 歸航
水彩・
54 X 38 cm・
2019

77

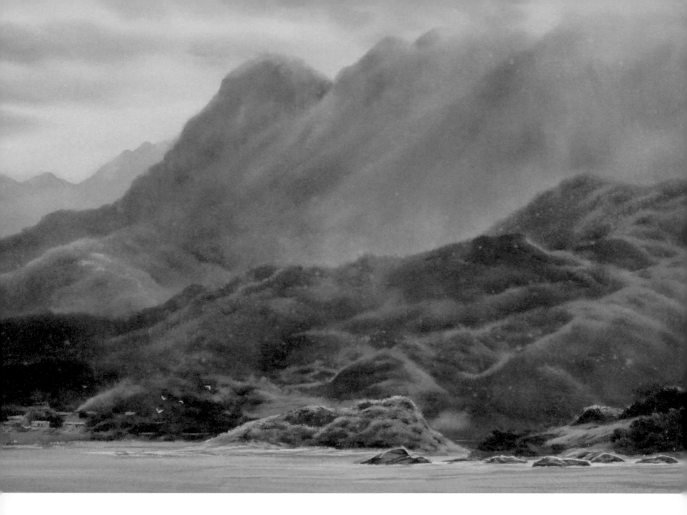

1. 作品說明

2019 年夏天我從花蓮石梯坪漁港搭乘賞鯨船出海，從海上遠眺秀姑巒溪溪口的「西卜蘭島」，這個漢語稱之為「獅球嶼」的小島，在冬天是個陸連島，在夏天才在充足豐沛的水流下形成的孤立的島嶼，他們是阿美族的聖靈，是秀姑巒溪溪口中含著的 1 顆寶珠，我曾在 2012 年機車環島寫生時也特地為他留下了身影，這次也不例外。

2. 作品說明

是我的『海上看台灣』五年計畫作品中的一件，取材自高雄第二港口的入口， 2018 年我搭著中油『和運輪』從台北港南下，隔天清晨到達高雄，接近中午後分船才進入高雄第二港口，就在此時昏黃的光線映照著 港口的塔台與跟幽暗的雲層融合為一。

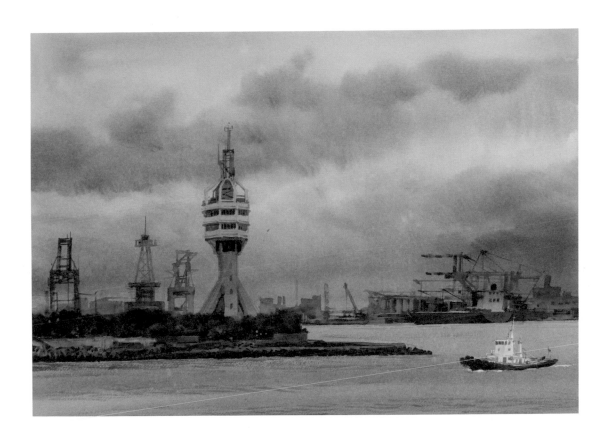

1 | 2

↘ 1. 峽谷中的陽光
水彩・
54 X 27.5 cm ・
2019

↘ 2. 烏石鼻之境
水彩・
50 X 110 cm ・
2017

1. 作品說明

是描寫太魯閣峽谷中的一段 峽谷中陽光不易進入
就在接近中午的時分，陽光終於在一個適當的角度
投射進來，峽谷中受光的樹叢跟岩石對映著峽谷中
幽暗的岩壁，明暗之間的對比空間之中的對比乙級
霧氣中朦朧的身影就是繪畫中非常值得表現的元
素。

2. 作品說明

2016 年我從蘇澳港搭乘『麗娜輪』南下花蓮，經
過宜蘭縣南澳鄉的烏石鼻海岸，這個自然保護區的
巨岩以半島之姿直接插入太平洋中，高聳的岩石有
如鎮守海岸的巨人。

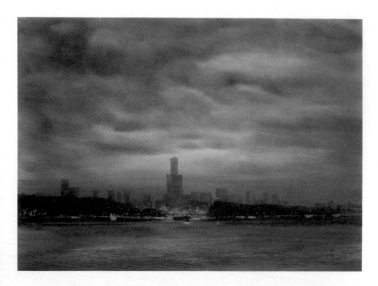

1. 作品說明

2017 年我搭著中油公司的和運輪,從台北港沿著台灣的西海岸南下,清晨船航行到了高雄外海,在晨曦中隱約看著高雄市區的 85 大樓及第一港口進出的輪船在雨霧朦朧的海上。

2. 作品說明

在北海岸旅遊中在一處海灣的角落看到岩石林立的水岸邊,岩石外驚濤駭浪岩石內類波平如鏡,一靜一動之間的對比,擴張的畫面的張力 我透過景物的描寫,改造了時間。清晨的陽光照映的岩石的左邊對照幽暗處形成強烈的明暗對比,並表現出前後岩石之間的空間感跟距離。

4. 作品說明

2018 年的秋天我在中油的『和運輪』上觀賞壯闊的台灣東北角海岸,這一段綺麗風光有著許多著名景點,雄麗壯闊讓我讚嘆,於是我以三年的時間完成 12 張全開畫紙的東北角海岸聯屏巨作,而『水滴洞』的『陰陽海』與『黃金城堡』、『茶壺山』都是畫中的主角。

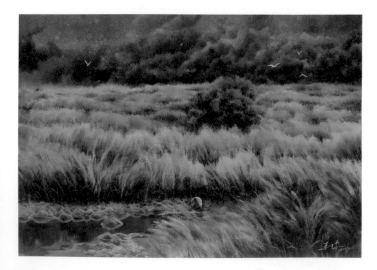

1	
2	4
3	

↘ 1. 晨曦中的高雄
水彩‧
55 X 75 cm‧
2018

↘ 3. 溪谷光影
水彩‧
38 X 54 cm‧
2017

↘ 2. 寧靜與激盪
水彩‧
38 X 54 cm‧
2018

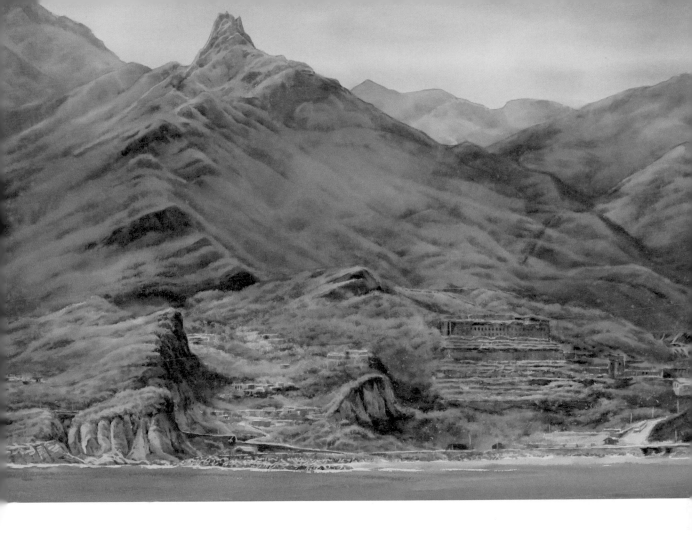

↘ 4. 陰陽海海岸
水彩 ·
110 X 76 cm ·
2017

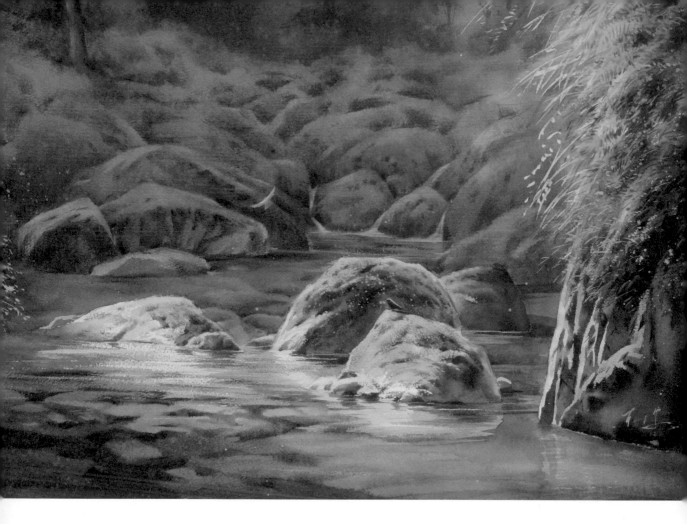

1. 作品說明

杉林溪遊樂區的溪谷中非常可愛的小鳥『鉛色水鶇』
在岩石間飛翔覓食，溪谷中的陽光從林間投射進來
在水間的幽暗處創造出銳利一段的光影，靜謐的空
間裡是小鳥的樂園。

2. 作品說明

在 2019 年冬天太魯閣峽谷之旅中見到的景象，清晨
陽光從立霧溪口頭投射進來，逆光的場景中，山林
顯現出豐富的層次，而白鷺鷥飛翔在溪之谷中覓食，
動態的飛翔曲線迎著陽光，更顯得溪谷在清晨中的
寧靜。

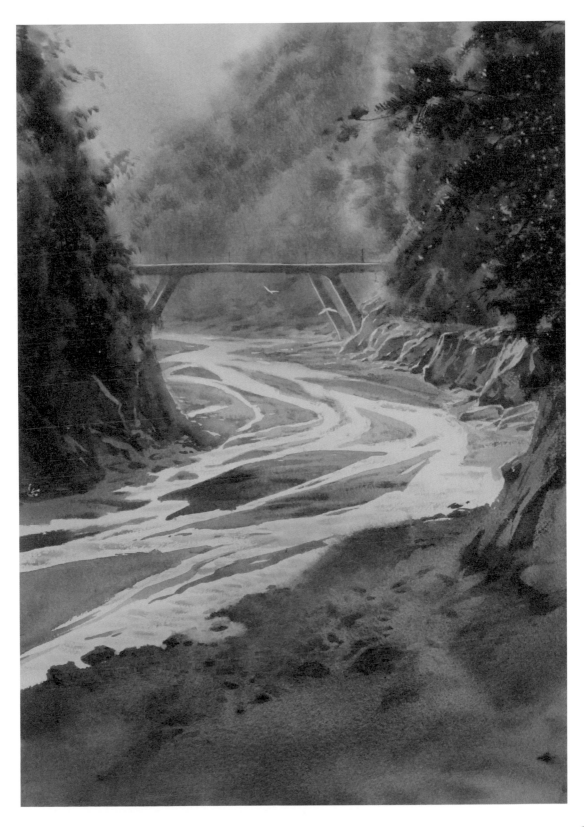

畫家的創作不是在模仿照片，更不是複製照片，當以照片作為參考資料時，畫家必須把心中的美感修維呈現在作品裡面，當照片不足以表現我心中的美，是藝術家對自然的主觀剖析和表現最佳時機，作品必然是美感昇華後的結論。

這是在陰天裡拍的一張照片，在沒有陽光的環境裡，所有的景物色彩都變得灰暗顯現不出作品視覺的張力，所以我設想，讓清晨的陽光投射在岩石上的可能，增加畫面的色彩飽和度和明度層次的。

我使用的是 arches 185g 的冷壓紙，和溫莎牛頓的顏料，主要色彩是群青，鎘朱、岱赭和少許的胡克綠。

畫面中使用的色彩並不多，利用調色做出冷暖色調所形成的對比關係，讓畫面更顯得色彩豐富。

創作步驟教學與說明

步驟 1

鉛筆稿

步驟 2

首先我將全幅畫面先刷一次清水，然後用群青將遠處的海面和浪花的暗處染上，再用岱赭將岩石的受光和近處的地面隨意的染上幾道筆觸，這些色彩在水分中自然的擴散。

步驟 3

等到第一次鋪水的畫面乾了之後，用乾筆刷出海浪的暗處，乾刷的筆觸形成了浪花，再用群青跟岱赭所調出來的冷灰色調及暖灰調來重疊加深岩石的暗面，尤其在明暗交界處，加強色調的對比。

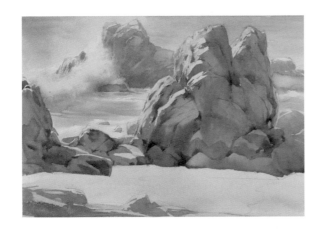

步驟 4

再次等畫面乾了之後，再用較濃的群青跟岱赭所調出來的深色來勾畫石頭的間隙，分出石頭結構上的明暗面及前後關係。

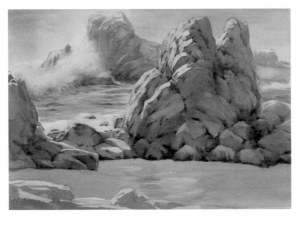

步驟 5

用小筆以少許的鮮藍來畫海浪底下的海水暗處波紋，同時用少許的胡克綠來畫石頭間隙處，附著在岩石上的植物。

步驟 6

經過細節的整理，畫出海水中的岩石到以及水底下隱約可見到的石頭和岩石的倒影，並且在石頭的暗處噴上少許的水，再噴灑幾點銅藍的不透明顏色，產生撞彩的趣味效果，便可算是完成了作品。

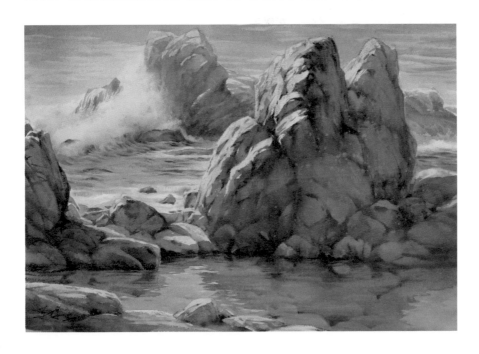

寧靜與激盪
水彩・
38 X 54 cm・
2018

陳俊華

Chen Jun-Hwa

西元 1978 年
國立嘉義大學視覺藝術研究所畢業
臺南應用科技大學美術系兼任講師
臺東池上藝術村駐村藝術家

獲獎

2016　TWWCE 台灣世界水彩大賽 - 最佳台灣藝術家獎

2006　第十八屆奇美藝術獎 - 首獎

2005　第五十九屆全省美展油畫類 - 第一名

2000　第十四屆南瀛美展水彩 - 南瀛獎

1999　第一屆聯邦美術新人獎 - 首獎

參與國內外重要展出紀錄

2019　「活水」桃園國際水彩雙年展
　　　桃園市文化局，桃園

2018　「水彩的可能」水彩藝術特展
　　　桃園市文化局，桃園

創作自述

大約 20 年前，我還是大學生，跟許多美術系學生一樣，思考著自己的創作方向，當時我剛開始嘗試畫一系列家鄉桃園大溪的溪流風景，我以寫實水彩風格描繪大漢溪河床的景緻，藉以寄託童年情感回憶，很幸運的這一系列在大四時得到水彩南瀛獎的殊榮。

當時我已認知到自己的家鄉跟溪流有著密不可分的關係，也就更加重視這條孕育我成長的母親之河。大溪是桃園地區最早發展的城市，以河運之便在清朝時已是北台灣重要物資集散地，也是淡水河航運最內陸的商港。我老家就在大溪老城區，大溪老街、林本源城堡、大溪公園、大漢溪河床都有滿滿的童年回憶。於是，小時候跟著爸爸到大漢溪河床玩的回憶是創作溪流系列最原始的出發點。

後來離開家鄉到不同地方求學、生活，我還是習慣到住所附近的溪流河床散步，尋找創作的靈感。斷斷續續也一直有延續溪流的主題創作，不管是水彩或油畫媒材，從溪流風景寫生畫到溪流生物的生態關懷，再

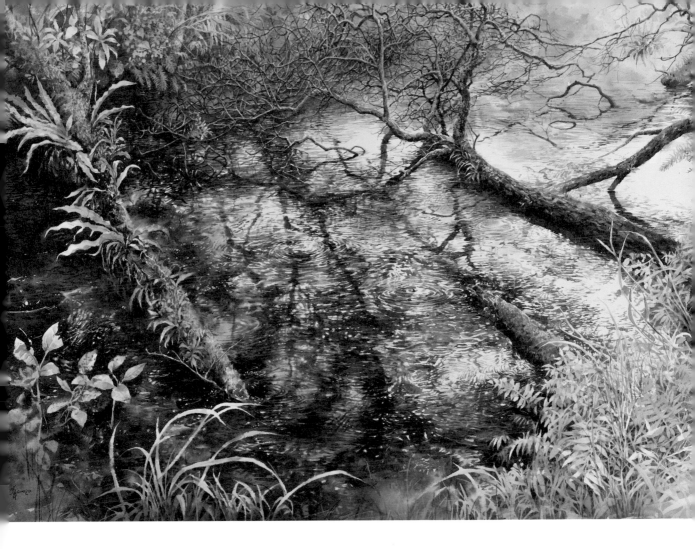

從溪石延伸到島嶼的想像，用微觀凝視的角度將豐富的細節以精細寫實手法展現，再賦予主觀心靈風景的想像營造！

只要有時間我就開著車載著全家大小親近大自然，也收集創作題材，不一定要找風景名勝，我更喜歡沒有規劃、沒有目標的迷路，鑽進好像沒路的處女地探險。背起相機，順著溪流走，也常沿著海岸線看海，看看我們島嶼土地的輪廓。這些收集到的題材，回到畫室就成為創作資料庫，或許某一天可以轉化成作品。找喜歡有氛圍渲染力或視覺張力的風景，在不起眼的尋常風景裡，也可能因為發現某種形色的組合構成很有趣，成為很有意思的作品！

台灣是海洋國家，四面環海，高山林立，溼地生態多樣，豐富的自然生態是上天的恩典，值得我們用自己擅長的方式向它致意，而我能用的方式，就是畫畫吧！

作品說明

下著毛毛雨的午後，來到濕地欣賞豐富的自然生態，空氣很清新，顏色很飽和，即便已倒臥水中的林木枯枝也依附著許多青苔蕨類，成為小生物的棲息之所，這就是台灣最生猛的生命力呀！

↘ 細雨小溪
水彩 ·
52.5 X 71.5 cm ·
2020

1. 作品說明

取材自屏東龍磐公園壯闊的海岸風景，大風一陣陣
呼嘯，海浪一波波拍打，山崖上的雜草都低頭彎腰，
遙望蔚藍的太平洋，別有一番南方島國風情！

2. 作品說明

瀰漫霧氣的早晨，可愛的小河流迎接甦醒的大地，
一隻白鷺鷥飛過，隱沒在一堆白石頭中，早安！美
麗的小河流！

1
2
3

1. 縱谷小溪
 水彩・
 54.5 X 74 cm・
 2018

2. 無聲
 水彩・
 21.5 X 52 cm・
 2019

3. 縱谷溪聲
 水彩・
 29 X 53.5 cm・
 2019

1. 作品說明
花東縱谷間優美純樸的小野溪，岸邊小草隨著微風起伏，沒有人為的水泥建物干擾，天然原始的風景，視線就順著小溪流向遠方的盡頭！

2. 作品說明
在幽暗溪谷裡，青苔石靜靜地泡在水中，在這裡時間彷彿是靜止的，無聲真空的場域。上方一道光束射入猶如開啟舞台上的聚光燈，青苔石在光的照射下更加迷人！

3. 作品說明
落日餘暉漸漸消失在山的後方，山谷下的小鎮街燈也漸漸亮起，溪流潺潺水聲清晰立體，更顯大地寧靜，似乎在等待黑夜的來臨。

1. 作品說明

我喜歡以小觀大，從小角落對應大世界。水上一沙洲，猶如一方島嶼，島上有隨風起舞的小草，也有大大小小的各色溪石，偶有水鳥、蜻蜓停留歇息，自成一個水上島嶼樂園。

2. 作品說明

陽光灑落在水岸邊，白色溪石與綠色溪水在光的烘托下，有種清新感，水中倒影跟著水波晃動，這是台灣野溪的日常呀！

3. 作品說明

岸邊一塊礁岩聳立，在一望無垠的大海中更顯孤傲，不可一世。潮來潮往、日升月落，彷彿世事紛擾皆與它無關，靜觀萬物生息循環。

4. 作品說明

台灣東海岸風景美麗，石頭也很吸引人，經由溫柔的海水一次次沖刷洗鍊，剛強堅硬的石頭也能溫潤光滑，猶如色澤鮮明又低調的寶石，隱藏在水面下閃爍著！

1	3
2	4

↘ 1. 水上樂園
水彩 ·
53 X 37.5 cm ·
2019

↘ 3. 遺世孤島
水彩 ·
36.2 X 50.3 cm ·
2019

↘ 2. 水石微光
水彩 ·
26 X 38 cm ·
2020

↘ 4. 剛柔
水彩 ·
29 X 53.5 cm ·
2020

↘ 1. 灰色峽谷
水彩 ·
36 X 51.5 cm ·
2020

↘ 2. 白石堆裡的碧潭
水彩 ·
56 X 75 cm ·
2016

1. 作品說明

取材自花蓮太魯閣的峽谷風景，除了狹窄險峻的峽谷地貌，一整片溫潤灰白色的大理石色澤，讓峽谷充滿獨特的低調氣質！

2. 作品說明

細密潔白的白石與清澈見底的湖水綠相映成趣，水面反光的大量留白，讓畫面呈現單純簡潔的美好。

創作步驟教學與說明

參考圖片

步驟 1

打鉛筆稿時調整了大岩石的造型，將岩石高度稍微拉高，使其姿態更加修長。

步驟 2

先將大岩石以外的背景上清水，雲朵亮面處不上水。從海平面上方先染一層米黃色夕陽開始，往上漸層天空藍色，染天空藍時小心留下雲的白，再用輕薄的紫色點染左上方雲的暗面增加立體感。待天空的米黃色七八分乾時用平筆刷上海平面的土耳其綠，使海面與天邊有柔和的銜接。轉換藍色往下畫，浪花留白。畫浪時需保持水分讓海浪的線條有充足的水份感。

步驟 3

在沙灘未乾透前噴灑一些水滴及較深的小點，使沙灘充滿小顆粒的沙地質感。以充足的濕度縫合大岩石上的基本固有色，可以使用平筆刷並注意光線及立體感。

步驟 4

整理大岩石表面凹凸，可依較明顯的亮暗造型
進行切割分組，下筆時隨表面造型及動態結構
運筆，注意乾濕並用。

步驟 5

繼續刻畫岩石上的細節及質感，注意寒暖色的
搭配與變化。浪花部分再次噴水濕潤，加強前
景浪花的深淺層次，大岩石有些許倒影在濕沙
灘上需表現出來。接著整理前景沙灘上的小石
頭。

步驟 6

最後將沙灘上小石頭的立體感與質感細節整理好，作品完成！

遺世孤島
水彩・
36.2 X 50.3 cm ・
2019

許宥閒

Hsu Yu-Hsien

國立師範大學美術系研究所
實踐大學企管系研究所（畢）

參與國內外重要展出紀錄

2019　寧靜的喧囂　許宥閒個展，郭木生文教基金
　　　　會美術中心，台北

2019　秋色　台灣水彩專題精選系列展，台北市藝
　　　　文推廣處，台北

2019　位移的感知　六人聯展，新樂園藝術，台北

2019　彩逸　國際水彩展，中正紀念堂，台北

2019　藝術的視野　- 水彩教育展，台中市立大墩文
　　　　化中心，台中

2019　浪漫曲　許宥閒創作個展，得藝美術館，台北

2019　中韓國際當代美術交流展，蔚山文化藝術
　　　　中心，首爾

2018　亞洲當代藝術展 2018，香港港麗酒店，香港

2018　寧靜的喧囂 - 夜曲系列作品入選第 18 屆亞洲
　　　　藝術雙年展，孟加拉國立美術館，達卡，孟加拉

2017　台灣日本水彩交流展，奇美博物館，台南

創作自述

由於深深地被海洋吸引，從 2014 投入自學水彩繪畫
的旅程，擅長將具象的海景以半抽象的手法表現，投
注自己的心境，時而浪濤洶湧奔放，時而寧靜如海上
霧紗，無論大氣揮灑或細緻描繪，試著傳達自己體會
的各種樣貌的海洋氣息，期盼觀者從她的畫面中感受
並享受內在的平和，珍惜在那個瞬間與觀眾的聯結，
而那個當下也成為了永恆。

寧靜的喧囂系列作品主要表達一種對海洋的欣賞與敬
畏，透過大海變化萬千的面貌去傳達自己開始繪畫的
初心 -- 療癒自己，也希望有機會能療癒他人。

後續發展的各系列作品，從各種意象出發，去見證生
命的各種樣貌，如海的瞬息萬變，如石的矗立恆遠，
紀錄它們，就像紀錄人們各自生命中的各種樣貌，透
過肯定的或否定的接納與理解，它們存在，填滿了生
命中的每個時間、空間，些許真實，或許虛幻，藉由
這些，也證明了自己的存在。

作品說明

以自身所體會與理解的海景做為創作主軸，因此大部分的時間我會在海邊創作，試圖在紙或畫布上搜集海洋的氣息及意象，回到工作室以再現的方式，回憶並轉化當時的感受。

這天的海邊很奇特，天空是美麗的金黃色夕陽，但因為天候不佳，我只能看見眼前的金黃，而遠處，只能用回憶去拼湊了。

↘ 她在海邊 XII
水彩・
72 X 33 ㎝ ・
2020

夏日香氣 VI
水彩 ·
72 X 33 ㎝ ·
2020

作品說明

夏日香氣，我試著紀錄海邊的氣味。
在記憶中，影像可以透過攝影再現，
聲音可以透過錄音再現，
唯獨氣味，永遠是只有你才知道的事情。

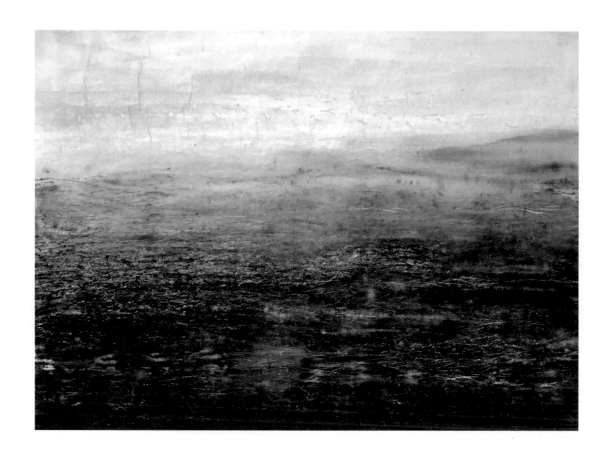

1 | 2

↘ 1. 第一樂章
水彩‧
105 X 75 cm ‧
2019

↘ 2. 夏日香氣 III
水彩‧
30 X 46 cm ‧
2019

1. 作品說明

先鋪陳好底色，代表這天的心情溫度，再用一絲一
絲的線替代語言或者歌唱，一筆又一筆鋪陳，成為
獨一無二的第一樂章。

2. 作品說明

夏日香氣，我試著紀錄海邊的氣味。
在記憶中，影像可以透過攝影再現，
聲音可以透過錄音再現，
唯獨氣味，永遠是只有你才知道的事情。

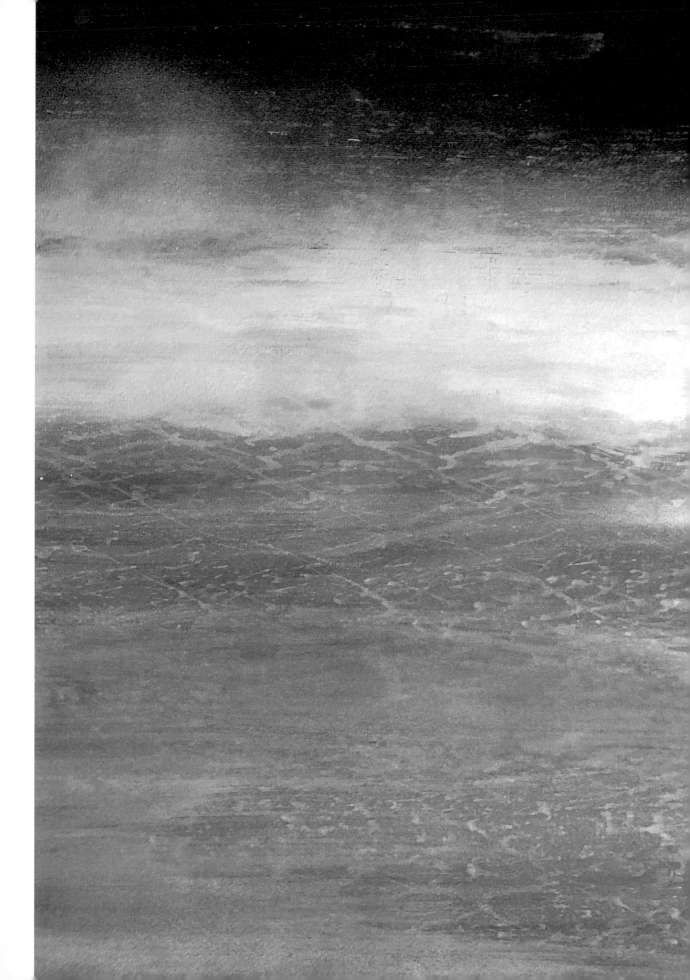

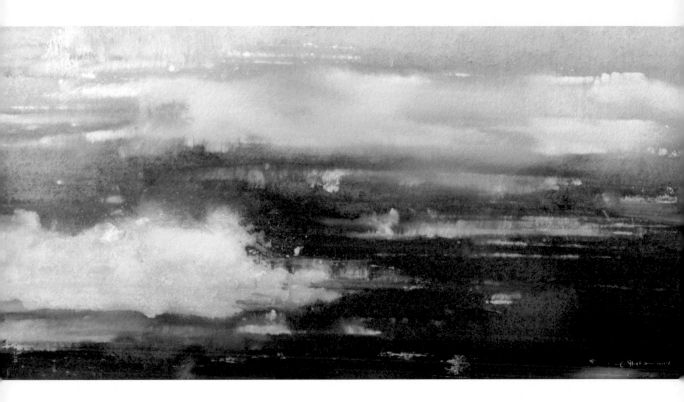

1	2

↘ 1. 燦
水彩 ·
54 X 24 cm ·
2019

↘ 2. 寧靜的喧囂 66
水彩 ·
75 X 45 cm ·
2020

1. 作品說明
燦爛的夏日，我把陽光和微笑帶回來放在畫紙上，
永遠保存了。

2. 作品說明
從 2017 年開始的寧靜的喧囂系列作品主要表達一種
對海洋的欣賞與敬畏，透過大海變化萬千的面貌去
傳達自己開始繪畫的初心 -- 療癒自己，也希望有機
會能療癒他人。

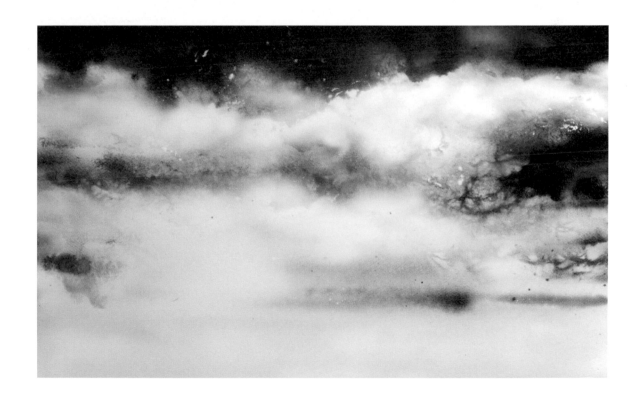

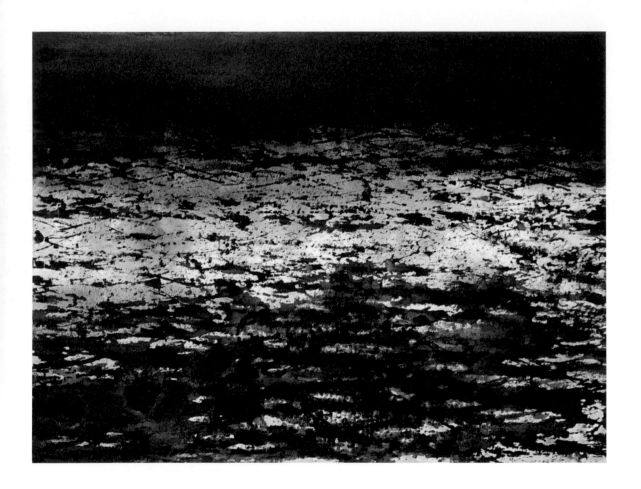

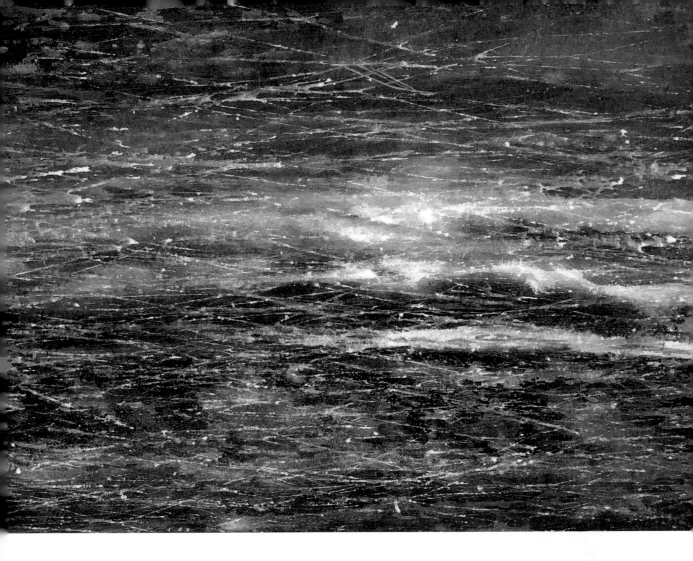

1 | 2

↘ 1. 盛夏記憶 III
水彩 ·
29 X 22 cm ·
2019

↘ 2. 盛夏記憶 IV
水彩 ·
29 X 22 cm ·
2019

1. 作品說明

我把海邊的記憶都帶回來放在畫紙上，有陽光、海
水、微笑，還有很多說過的、沒說過的，都在這裡
面了。

2. 作品說明

我把海邊的記憶都帶回來放在畫紙上，有陽光、海
水、微笑，還有很多說過的、沒說過的，都在這裡
面了。

創作步驟教學與說明

步驟 1

常常，我以自身所體會與理解的海景做為創作主軸，因此大部分的時間我會在海邊創作，試圖在紙或畫布上搜集海洋的氣息及意象，回到工作室以再現的方式，回憶並轉化當時的感受。

步驟 2

把今天要使用的用具整理好，放在旁邊，我喜歡使用新鮮現擠的顏料，並且採用不同的廠牌的顏料來增加海洋色彩的豐富度。透過一次次的堆疊，製造深淺不一的背景色，厚重的不透明或半透明顏料先上，最後再上清透的顏色，一層層堆疊不要急，這樣才能做到豐富的層次。

步驟 3

在水裱完成的紙上刷上在心中規劃好的色彩，此時平整的紙面很重要，因為我會使用保鮮膜抓皺的部分重複移動，在紙上創造出不規則也不清晰的肌理與界線，如果紙面凹凸不平，結果將難以掌握預測。依據想要留下的痕跡決定有些部位要移動，有些就放著等乾，因為保鮮膜與紙張間的顏料濃度與濕度將決定痕跡的深淺。

步驟 4
將保鮮膜去除後,再局部去調整,將畫面朝著預設的樣貌去描繪。

步驟 5
完成後定在畫板上先放幾天,看看是否需要調整。

步驟 6
決定不再更改的時候,噴上保護漆,等乾後再從裱板上卸除,背面也噴一層保護漆,除霉抗菌,延長畫作保存的壽命。

她在海邊 XII 水彩・ 72 X 33 cm ・ 2020

張家荣

Chang Chin-Jung

西元 1987 年
現就讀台灣師範大學博士班
台灣師範大學美術研究所畢業
台灣藝術大學畢業

獲獎

2013 全國美展水彩類 - 金獎

2010 台藝大師生美展水彩 - 第三名

2010 台灣藝術大學美術學院 - 傑出創作獎

2008 青年水彩寫生比賽 (大專組)- 第一名

2005 復興商工畢業展西畫類 - 第一名

參與國內外重要展出紀錄

2016 【擬人 · 你物】張家荣 X 林儒鐸雙個展，亞米
 藝術，台中

2015 揮灑水色 - 水彩五人聯展，雅逸藝術中心，台北

2015 後青春的世界，郭木生文教基金會，台北

2013 「被 遺留下的。」張家荣個展，宜蘭縣文化局，
 宜蘭

2012 「狂彩 · 雄渾」，新生代雙全開水彩畫展，國
 父紀念館逸仙藝廊，台北

創作自述

一年 365 天宜蘭就有兩百多天沈浸著在雨水中。雨水
流入水田入河川，東奔海洋，蒸散而歸，週而復始。
筆者就是在這樣的環景出生成長，從小對水就特別的
有感，這樣的環境讓筆者對水性媒材特別有感與熟悉。
2012 年筆者為宜蘭祈福而畫『嶼。意』之作品，此作
品獲得全國美展的殊。此樣情懷促使筆者使用畫筆記
錄下生活的環境以及與水的連結。

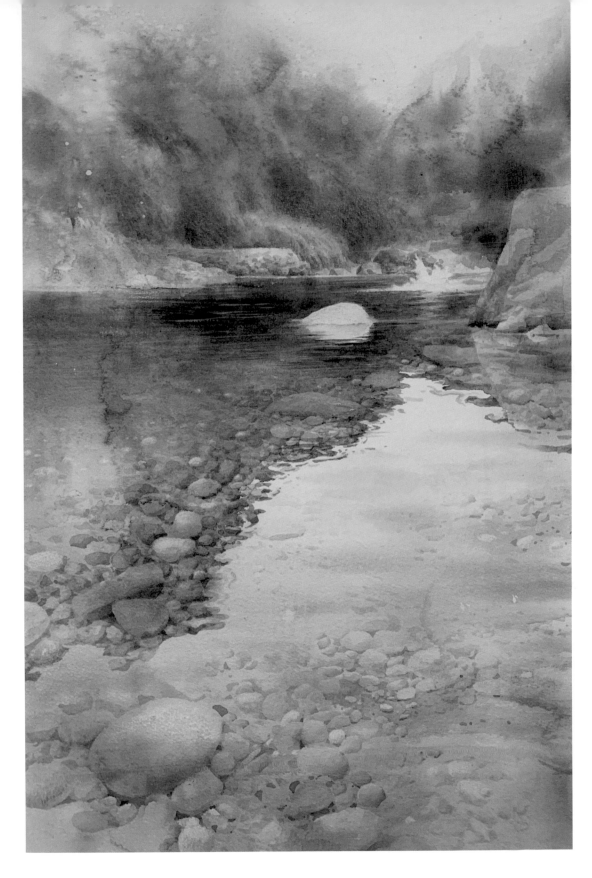

↘ 水花
水彩 ·
57 X 38 cm ·
2019

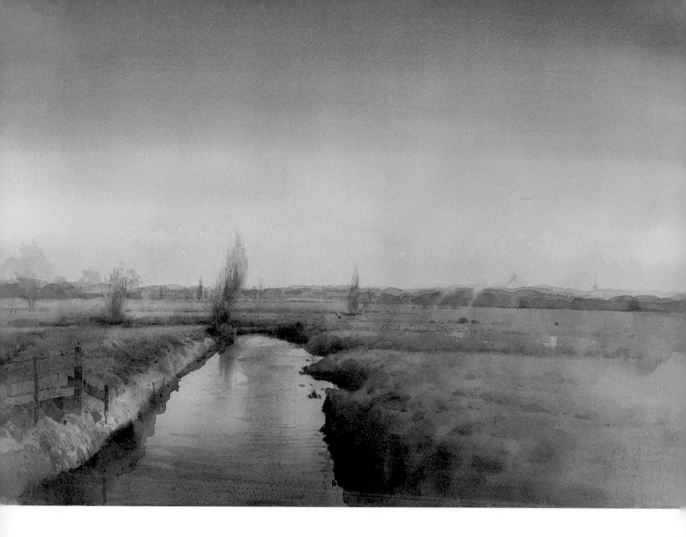

1. 作品說明

看似平靜遼闊的景色，但駐足諦聽細細觀察，卻會發現無數個故事正在上演著。

2. 作品說明

雪隧不只連接兩個城市而是連接了不同的故事。雪隧是筆者回家必經的道路，每每穿過隧道前都能看到此樣景色，有時歡樂有時愁。

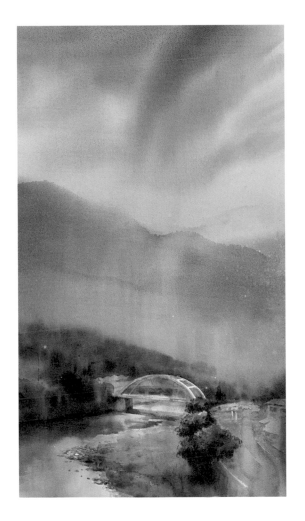
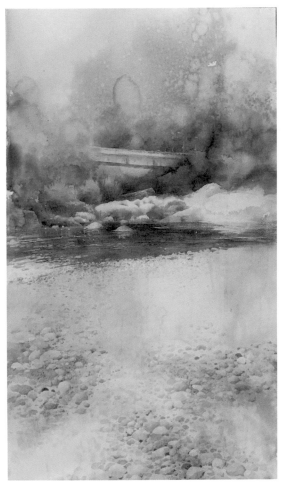

3. 作品說明

在鄉下長大的人們，依稀記得兒時在清澈溪流坑耍
的回憶，橋上的人群看著溪流玩耍的孩童，回憶起
那回不去的美好。經過時間的洗禮，人們的思想逐
漸成熟，認知到回不去的美好。

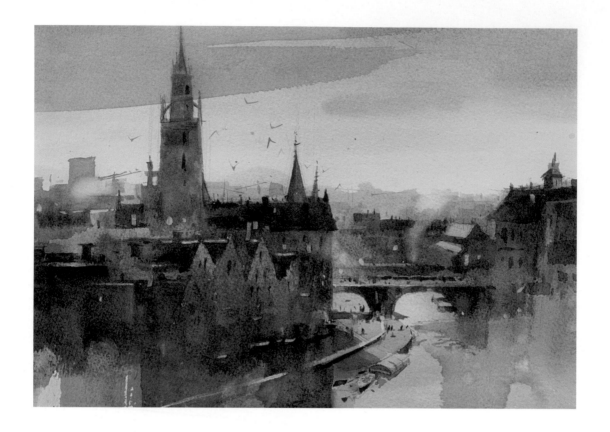

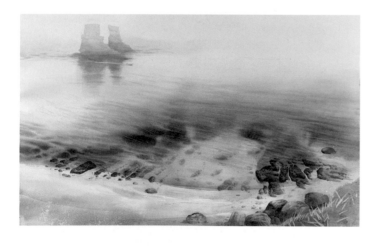

$$\frac{1}{2} \bigg| 3$$

↘ 1. 根特勝狀
水彩 ·
38 X 27 cm ·
2020

↘ 2. 海面殘燭
水彩 ·
75 X 45 cm ·
2020

↘ 3. 浮
水彩 ·
57 X 38 cm ·
2020

1. 作品說明

斯海爾德河與利斯河匯聚之處，看似不起眼的城市卻有著壯麗的美景。旅人們常說沒去過根特別說你到過比利時。

2. 作品說明

感情的培養確實不易，有甜有酸，有時一抹淡淡的憂傷，漁船畫過平靜的海面，海面清澈見底但也看不清，海風刮過臉龐，刺痛有著真實的存在。

3. 作品說明

有時夢裡的場景會在現實裡發生，那似曾相似的感覺這稱為『既視感』，但有時現實生活又像夢一般不真實。此景是否真實的存在？

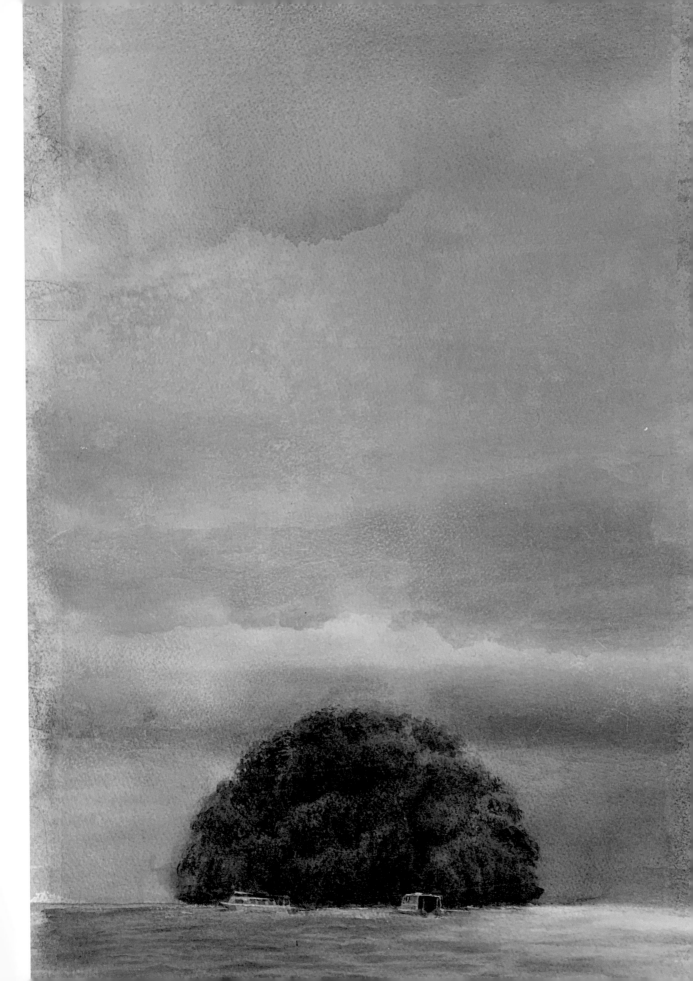

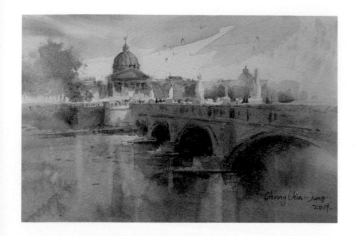

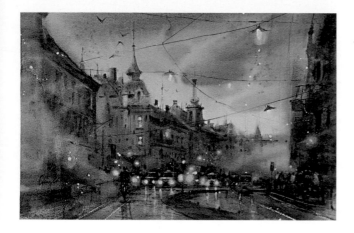

1
—
2

↘ 1. 奇美
水彩・
19 X 27 cm ・
2019

↘ 2. 柏林街道
水彩・
38 X 27 cm ・
2019

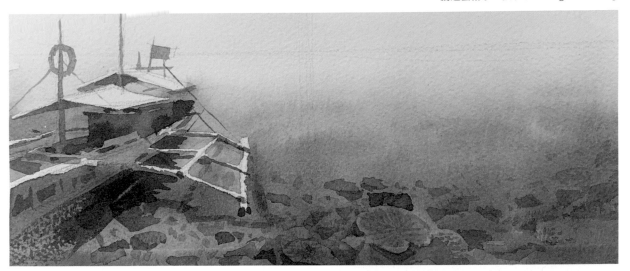

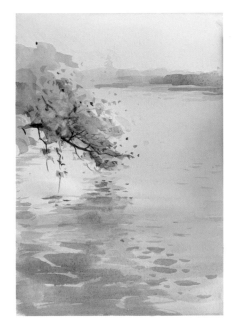

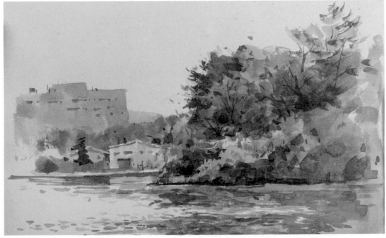

海的練習曲
水彩．

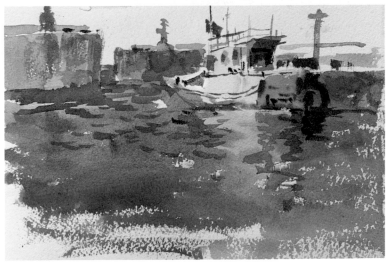

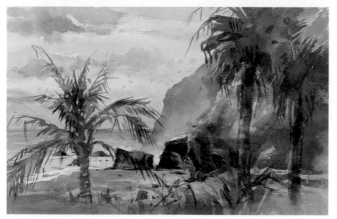

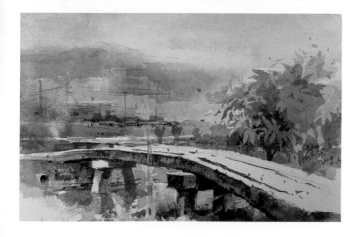

河的練習曲
水彩‧

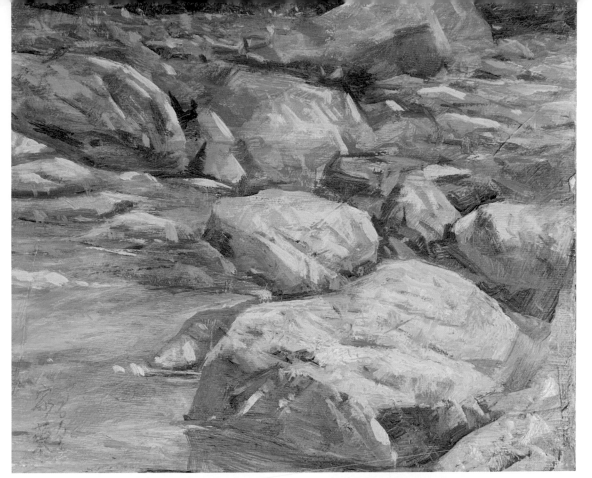

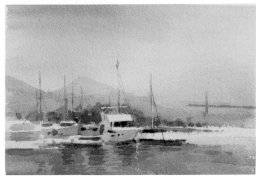

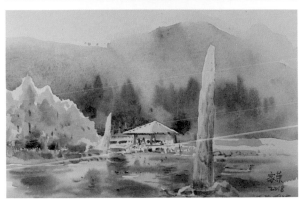

↘ 河的練習曲
　水彩 ·

創作步驟教學與說明

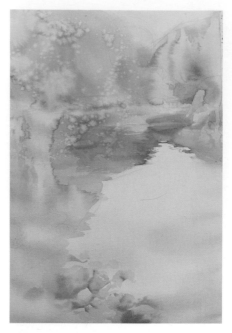

步驟 1

打完稿後先輕染一層底色，盡情的揮灑，試圖讓底層有水份流動的變化，凸顯出水彩的特性，但要記得不要畫到最亮的，且也注意寒暖色調的變化。

參考圖片

作品說明

人們常認為自己是世界的主宰，但在面對著大自然其實人們渺小無比，就像是筆者遇見人們在溪邊玩水，小孩由巨石上一躍而下，濺起巨大的水花，看似改變了自然平靜的樣貌，但把鏡頭拉遠，這水花在大自然中只不過是渺小的一點。

步驟 2

由主角區開始營造，主角區永遠有資格比其他區域更早處理細節，不時的還是要留意，不要把底層全部蓋掉。

步驟 3

主角區處理完後慢慢延伸到背景，把背景跟上主角區的步伐，別讓背景太虛而撐不起整張畫面。

完成圖

水花
水彩 ·
57 X 38 cm ·
2019

步驟 4

回到主焦點繼續再次的整理，此時嘗試讓每個色塊中多點變化但不要做細節，由變化來暗示著細節的存在，而慢慢的整理出整張畫面。

羅宇成

Lo Yu-Cheng

西元 1982 年
國立台灣師範大學美術創作理論組 - 博士班
中華亞太水彩協會 - 正式會員

參與國內外重要展出紀錄

2020　邊界 羅宇成水彩個展 馬偕紀念醫院
　　　藝文中心，新竹

2019　沿岸記事·台灣 水彩個展 響 ART，台北

2019　羅宇成駐店創作及水彩個展
　　　過日子·宅咖啡，竹北

2016　無窮境延伸 羅宇成水彩個展
　　　國父紀念館，台北

2016　日常 · 生活 羅宇成水彩個展 DT52
　　　新竹縣關西鎮

2014　走過的痕跡 羅宇成水彩個展
　　　桃園縣文化局，桃園

2013　旅途 羅宇成水彩個展 枕石畫坊，新竹

2012　浪，走 羅宇成水彩個展 永平高中，台北

創作自述

關於生命的起源有眾多說法，而最多的論點大概就是地球早期的生命是起源於陸地的淡水之中，然後才逐漸的轉向於海洋等環境逐步演化。雖然此類學術方面離我所學的部份差異甚大，但卻也讓我有濃厚的興趣，尤其海洋。

有空閒的時候，我常常往海邊及港灣跑去，說是取景建立繪畫創作題材，也是一種沉靜心靈。或許去的地點不一定是耳熟能詳的美景，相反的，我卻更愛樸實無華的景色，總是沿著岸邊漫步，欣賞層層波濤、聆聽浪聲、吹拂海邊微風，如在港邊，偶爾也能觀察漁民不出海時的工作及些許的日常及許多漁船的斑駁，帶有出海的見證。

現在的我專注於水彩方面的創作，關於水、也以「水」為媒介。在創作的過程中，非常喜歡及享受看著水混合著顏料，呈現出不能「完全預測」的渲染效果及變化、搭配著色彩與色彩之間的堆疊效果，呈現隱約的

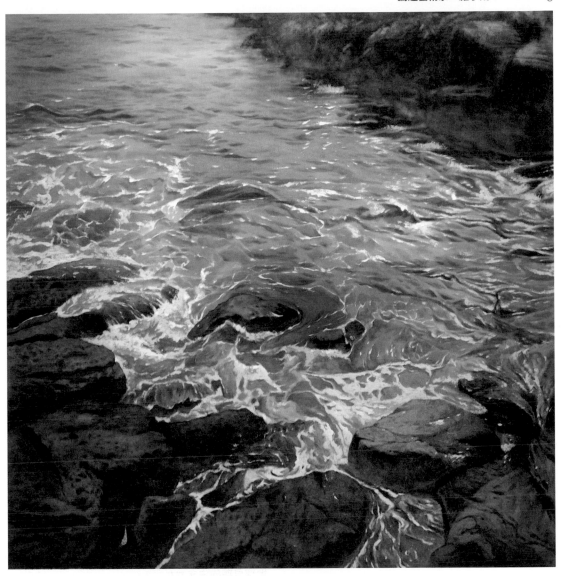

趣味，隨之在柔和之間搭配上帶有「力道」的筆法，
呈現剛中帶著柔和、柔和之間不缺於力量的圖面效
果。尤其也因爲我無法辨認太多的顏色，因此在調
製色彩方面，一直不斷的學習如何用少量的色彩，
讓畫面呈現豐富的層次效果。

至今，我的水彩創作內容物像及色調呈現不求豐富，
而是在某部份的心靈更走向沉靜，未來也希望能在
具象及非具象之間取得更完整的契合。有關於「海」
的創作主題及方向，從很久之前就已確立，在這條
路上也經歷了許多的波折及難關，也曾讓我萌生放
棄之念頭，但終究是挺了下來，直到現在，也將持
續。

作品說明

於基隆東北角的其中一處景色，當時，飄著微雨，之
間略有些寒風，而我享受著當時的寂寥之感，同時也
欣賞著屬於海的唯美。

↘ 潮漲（2）
水彩・
80 X 80 cm・
2016

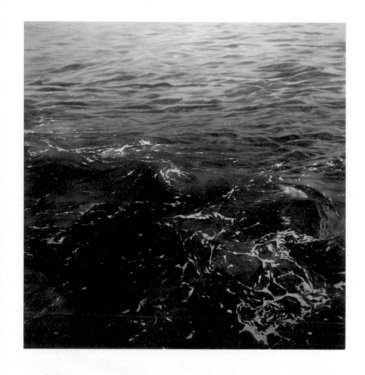

1	3
2	

↘ 1. 潮漲（3）
水彩 ·
80 X 80 cm ·
2016

↘ 2. 邊界（2）
水彩 ·
110 X 110 cm ·
2015

↘ 3. 邊界（3）
水彩 ·
110 X 110 cm ·
2016

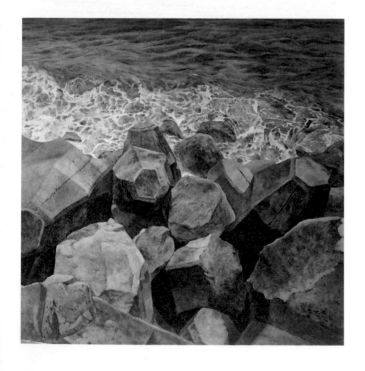

1. 作品說明

富基漁港港外的礁岩上，放眼而望，深沉且寂靜，呈現清楚與不清楚之間的視覺效果，有時候就是此種未知感，讓海更加帶有神秘，也讓我喜愛。

2. 作品說明

此景位於宜蘭大溪漁港。台灣海岸周邊的景色已經被消波塊佔據了不少，喪失了非常多的自然美景，或許消波塊有它必然的作用，但終究還是會存有著惋惜之感觸。

3. 作品說明

南寮漁港旁的沙岸，當時已經退潮了些許，呈現出水帶走沙的精彩畫面，此層次只有呈現一次，數小時後又是另一種不一樣的形狀，永無休止。

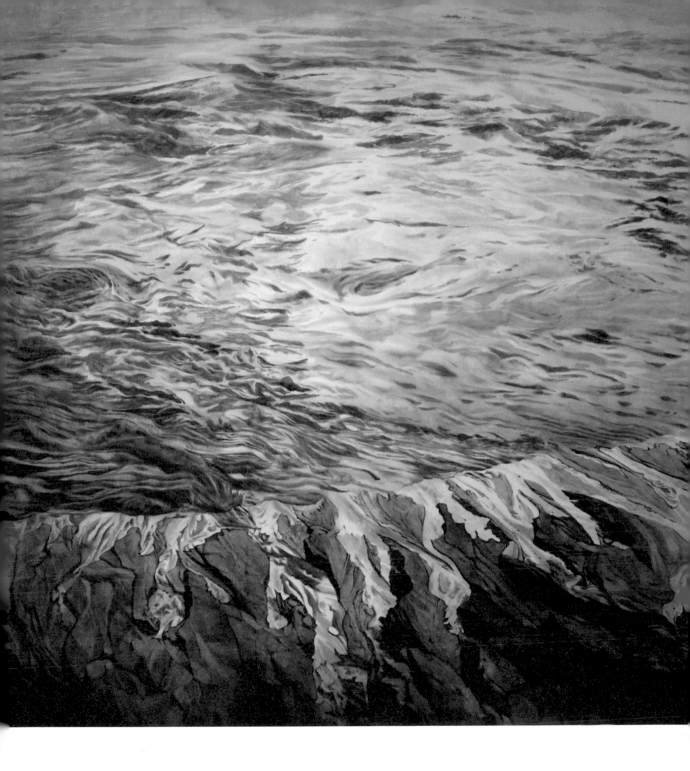

1 | 2

↘ 1. 無崖
水彩・
110 X 60 cm ・
2015

↘ 2. 潮退（5）
水彩・
35 X 35 cm ・
2016

1. 作品說明

澎湖西嶼的海岸周邊，只有無限的讚嘆與欣賞，峭壁高聳且層次豐富，也是少許未被人為破壞的自然景觀，而以長型構圖方式來呈現無限延伸之感受。

2. 作品說明

新竹縣新豐鄉的某一處海邊，放眼望去其景非常寬闊，只有些許的消波塊擺置在遠方，景象當中無太多物事，因此想嘗試更單純的畫面呈現。

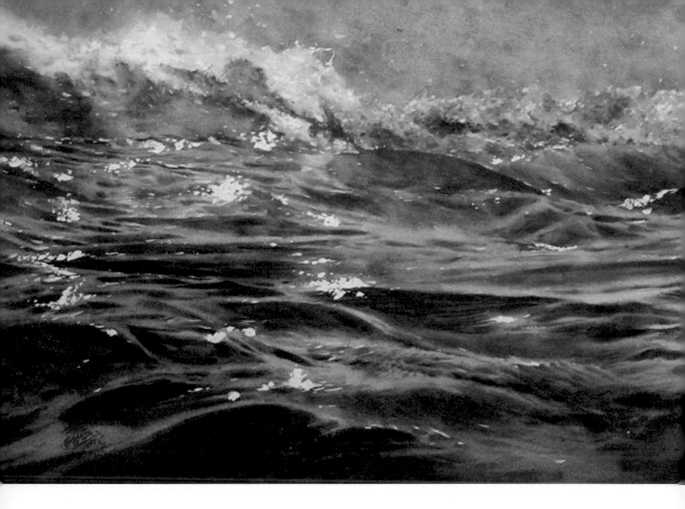

1
—
2

↘ 1. 無垠
水彩 ·
130 X 55 cm ·
2015

↘ 2. 邊界（6）
水彩 ·
150 X 55 cm ·
2016

1. 作品說明

夜間的海，帶有著神秘感，看著波浪一層層的襲來，
只聽見波濤的聲音，一切如此的安靜，看似安詳卻
也夾帶著一點的未知。

2. 作品說明

此景位於苗栗白沙屯，每年過年總是會來此處悠閒
的渡過一天，欣賞只有在台灣西海岸沙地之空曠，
因此構圖方式也以橫長呈現表現寬廣之感受。

1. 作品說明

常常描繪於海的周邊及物事，當然海裡的生物也是我喜愛呈現的題材，而所描繪的魚、蝦、蟹及貝類皆貼近我們日常生活中的「食」，也因此感恩於牠們。

2. 作品說明

於澎湖西嶼一處的岸邊靜靜的看著海，其灰濛的景象讓我感受到的不是憂鬱寂寥，而是帶有著沉穩且不拘泥於世的感受。

3. 作品說明

野柳一處的岸邊，此景只是一處不起眼的區域，也因如此，它們總是讓我覺得有些許的玩世不恭，不求名利之感受。

4. 作品說明

夜裡的海看起來如此的寂靜，帶著微微的浪花襲來再安安靜靜的退去，最後消逝，或許有時候人生就像是如此，才得以安逸。

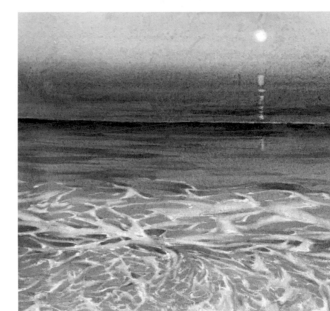

1	3
2	4

 1. 海洋記事
水彩‧
88 X 100 cm‧
2019

3. 邊界（9）
水彩‧
36 X 36 cm‧
2019

2. 無垠（2）
水彩‧
36 X 26 cm‧
2019

4. 潮漲（8）
水彩‧
45 X 36 cm‧
2019

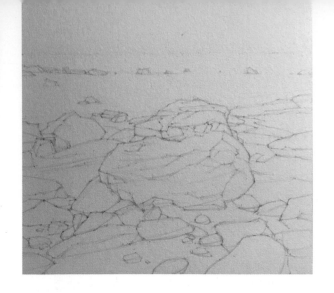

創作步驟教學與說明

步驟 1
對我來說，線稿的鋪陳往往是此作品成敗的重要關鍵之一，因此會注重任何一條線的輕重及變化，甚至已經開始在拿捏畫面何處放鬆、何處緊實的位置安排。

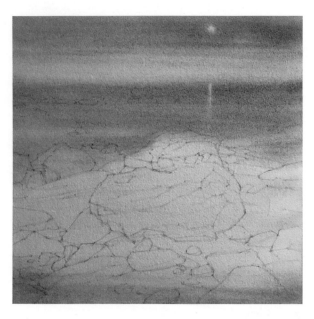

步驟 2
這張作品上色的初步，需染底色，而底色鋪陳方面，也需染上三、四層，逐步建構出所想表現的氣氛。

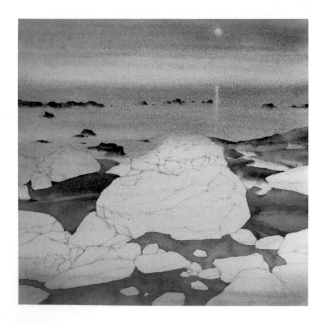

步驟 3
此張題材，內容大部份是岸邊之礁石，因此先鋪陳非石塊區域，也將層次逐步增加。

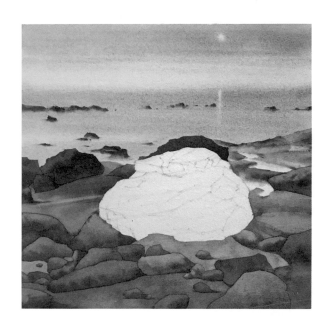

步驟 4

畫面所留白的部份，幾乎以石頭為主，所以逐步將石塊部份以縫合技巧一顆一顆的描繪，質感上也慢慢的堆疊及渲染，嘗試呈現出剛柔並濟的效果。

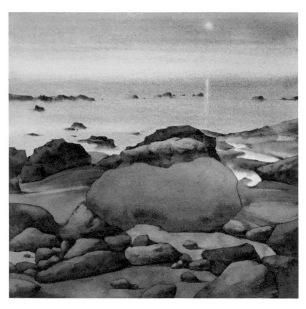

步驟 5

所有的物像色調幾近鋪陳完畢時，開始要思考如何讓物件與物件之關係更加明確，因此要再一次統整畫面使之趨於穩定。

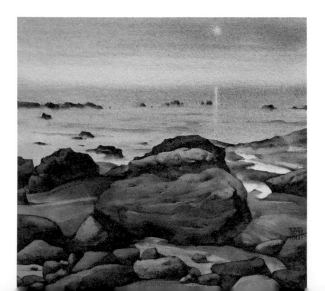

步驟 6

最後即將主要的礁石質感描繪完整，也再一次的調整畫面的統一性。

邊界（9）水彩・36 X 36 cm ・ 2019

王隆凱

Wang Lung-Kai

西元 1958 年，台灣新竹
國立台灣藝術大學研究所畢
2020 台北國際水彩藝術博覽會 - 執行長
阿特狄克瑞藝術服務有限公司 - 執行長
台灣國際大師個展系列 / 工作坊 - 主持人
藝術圓夢教學平台 - 主持人
國際藝術組織 Fabriano 台灣區 - 會長
卓越雜誌特約 - 專欄作家
台灣三大水彩協會 - 會員
國際策展人

創作自述

《文選·李斯·上書秦始皇》：「河海不擇細流，故能就其深。」

《文選·謝惠連·雪賦》：「於是河海生雲，朔漠飛沙。」

在古文觀止中，形容河海的寬闊，不擇溪流，終究成大河大海。同意著「有容乃大、廣納百川」之境界！因此喜歡親近河海的人，按理亦是如此，眺望無邊無際的綿延，讓人衍生無盡的希望與包容！

年輕時登山、游泳、遊歷世界 40 多國，每一次機會後似乎就能砍掉一份固執與軟弱；而相對的增加了不少對事的柔軟與對人生的寬容。

哈佛三百多年唯一一位女校長德魯福斯特說：一個人生活的廣度，決定他的優秀程度，旅程是擴展生活的廣度的起點，生活不是目的，而是旅程。

在學習「河海」創作的過程中，有很多視覺再度被擴建的時候，也產生許多期待與幻想，雖然最終仍選擇雪境與溪流較多的題材，但已滋生出來日後想畫的計畫素材……

只是重點在於我的時間「不足又片段」，根本沒辦法「接續與沈靜」的完成創作！十分可惜且歉疚！

「河海」基本上都是「動態」的對象物，愈是動態似乎愈是必須「柔化」而不適合過度明顯的割接與硬重疊！因此，這些都是我在過程中，極為重要的學習！

當然我事實存在著很多的改善空間，我相信我可以在日後的「真正退休」生活中，努力體現！

↘ 雪鏡
水彩 ·
78 X 56 ㎝ ·
2020

作品說明

倒影是光照射在平靜的水面上所成的等大虛像，但它雖有物理的合理性，卻像兩個世界上的攣生關係。它往往促成景緻的加分優美氛圍，擴大了環境的變化，我因為忘神的入化而非常喜歡這樣的題材。

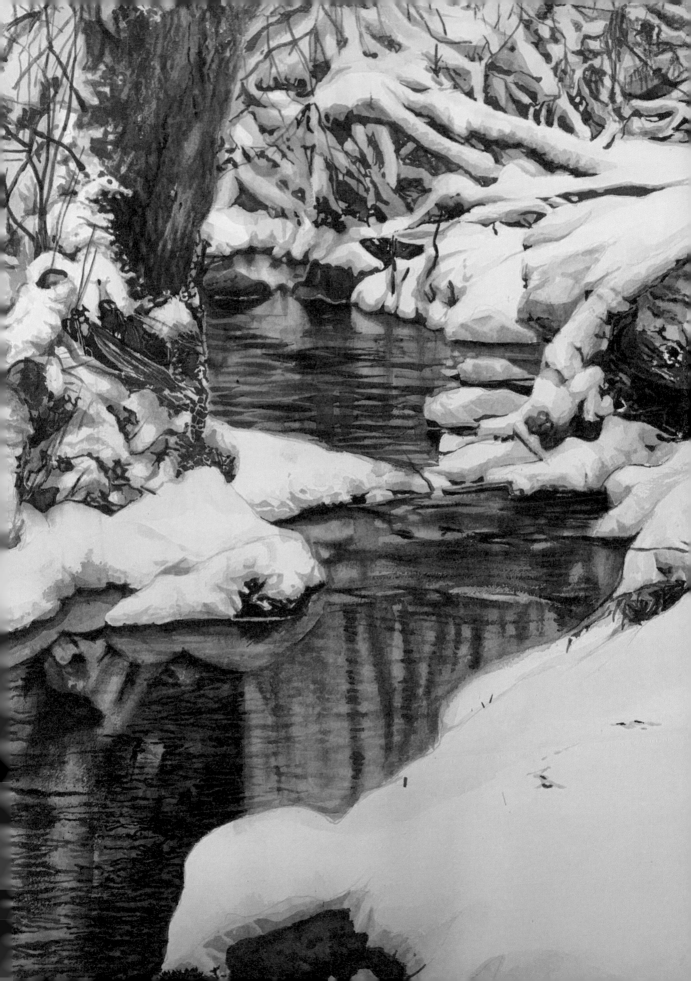

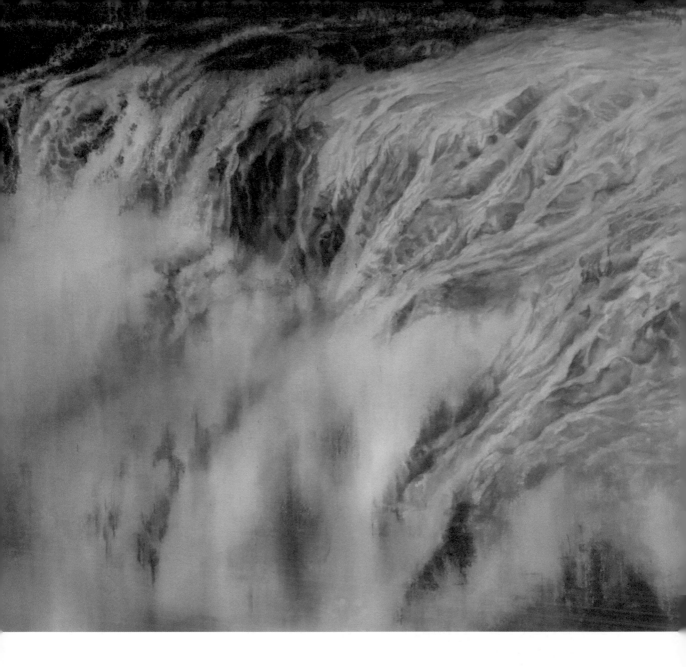

1	2

↘ 1. 奔騰英姿
水彩 ·
110 X 90 cm ·
2019

↘ 2. 直立的棋盤
水彩 ·
56 X 78 cm ·
2019

1. 作品說明

以 4-5 張黃河壺口瀑布大水期組成的構面,因為川
急、匯流、衝撞、水嵐 ... 如此多元的狀態表現,而
運用了渲染、倒色、洗滌 ... 的方式,企圖讓圖面上
的變化也可以呈現不同的感受風格!

2. 作品說明

龍洞岬是北部地區最古老的地層,沈積的時代約為
3500 萬年。龍洞岬都是由厚層的砂岩、頁岩 .. 所構
成!然而風化的鬆動現象,卻造就了自然豐富的視
覺效果,層流的岩石肌理,我刻意加上豐富色彩的
詮釋,希望可以增添更多的想像空間。

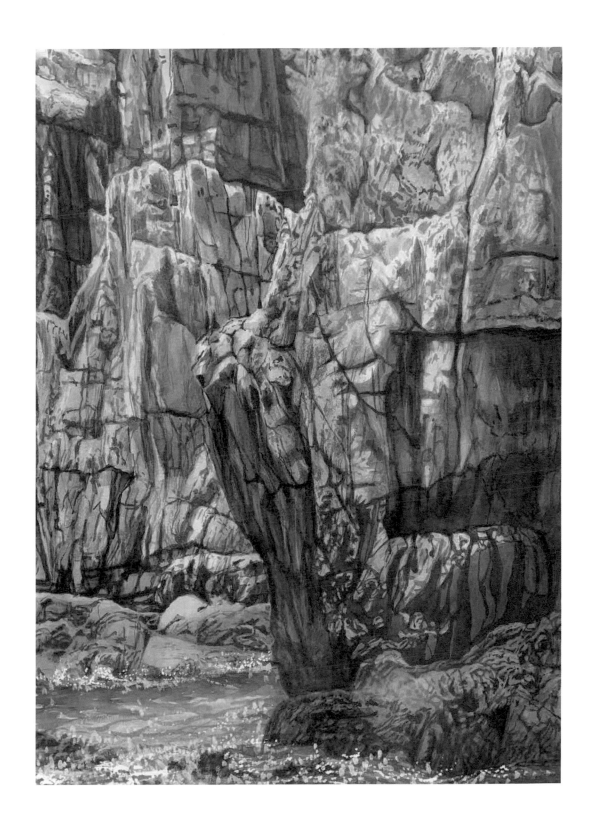

1 | 2

↘ 1. 黃金光束
水彩 ·
56 X 78 cm ·
2018

↘ 2. 河中倒影
水彩 ·
56 X 78 cm ·
2020

1. 作品說明

陽光明媚的射進樹林時，很直、很豪邁，金黃色系的光束，使得環境的視覺溫度顯得上升。蜿蜒的河流未融的冰雪有些牽絆，而畫上一條條儷影。光線的變化讓人敏感起來，像是無法抗拒的誘惑！

2. 作品說明

在冬日的雪地旁有一條河流，呈現出銀裝素裹的冬河倒影，讓人目不暇給，感受到陽光的照射，皚皚白雪，清冷如鏡，形成一幅絕美的冬影圖。

1 | 2

1. 作品說明

雪溪邊的冰冷因著溫度上升而溪水開始融化，逐漸
清澈的溪底石頭粒粒分明！這是一張變形了的構圖，
原有照片是橫向的，但為凸顯溪底石頭因著光線而
豐富的視覺，我用了較多的比例與暖色系！

2. 作品說明

突然發現水墨用天然礦物顏料的湛藍色，我想實驗
山度士的著色效果，因此讓整張圖面充滿憂鬱的藍
色系。由於梯狀的流水提供了階梯狀的深色系似乎
巧妙地融合兩岸分離前一體的關係。

↘ 1. 黃昏的雪溪
　　水彩．
　　56 X 78 cm．
　　2018

↘ 2. 群聚的殘枝
　　水彩．
　　56 X 78 cm．
　　2018

1. 作品說明

一下午的陽光溫度，使得雪溪的冰冷開始融化與改變，遠處似乎是水的霧氣瀰漫，在斜射的夕陽下，像是特別的佈局陣勢。單色調的構面原本就不很容易表現，遠近、明暗與立體影像處理，只能依賴溪水的色系、樹枝⋯⋯等視覺協助。

2. 作品說明

倒下的大樹橫跨過溪上，斜陽落下的陰影，長長且規律。溪水結著冰未化，雜亂橫躺的小樹幹，成為可選取的構面焦點。
它有趣的地方在於雪地光線的變化，我希望更多的色調想像空間來幫助我對不同物體的狀態詮釋。

創作步驟教學與說明

步驟 1

我特別喜歡畫「雪景與倒影」，因為它們在「虛實之間」不僅僅是對象物主副間密切的關係，更是氛圍塑造的輔助幫襯。又，雪景區塊過於單調，因此選了較複雜的構面練習。

鉛筆打稿中，特別思考的方向是倒影的結構，雜亂無序的樹枝等，希望概略的描繪。因為是幅風景，相對的比例問題並沒有特別重視！

步驟 2

構面中，首先映入眼簾的是中間的倒影區塊和周遭環境的變化關係，練習了小局部遠近 / 高低順序。

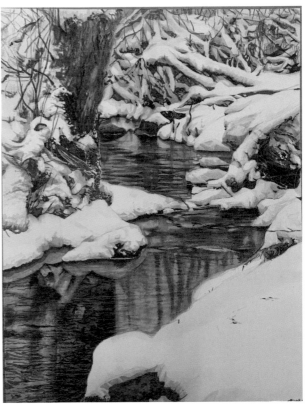

步驟 3

因為雪景區塊的對比很強烈，所以來回的洗刷噴、重疊 ... 並決定了第二處倒影區塊的色階（做出遠近關係）！

步驟 4

我完全不使用留白液的，因此雪塊的有些柔、有些帶硬、有些綿密 ... 用了３１種藍色系走層次。畫面確實很寫實且花時間，但事實上我一直在摸索的是「交融間柔化的技巧」，要在什麼水分下落筆、什麼時候撞色 ... 這還有很長的學習時空。

徵選藝術家

成志偉、李招治、吳靜蘭、吳尚靜、林毓修、
林玉葉、林麗敏、林勝營、周燕南、陳品華、
陳俊男、陳柏安、陳仁山、陳其欽、陳明伶、
陳樹業、張宏彬、康美惠、張琹中、馮金葉、
曾瓊華、黃玉梅、楊美女、郭宗正、劉哲志、
劉淑美、歐紹合、盧憶雯、蔡維祥、鄒嘉容、
鄭萬福、羅淑芬、蘇同德

成 志 偉

Cheng Jhih-Wei

1974 生於台北
國立台灣藝術大學美術系

專長油畫水彩，喜歡攝影旅行
近年以描繪歐洲風光景緻為創作題材
擅長豐富而優雅的色調，賦予畫作深層的空
間透視，傳遞一時一地的抒情光景。

經歷
台灣水彩畫協會 - 秘書長
台日美術協會 - 理事
全日本美術協會 - 會員
中華亞太水彩藝術協會 - 準會員

參與國內外重要展出紀錄
2019　彩·逸 2019 國際水彩展 於中正紀念堂
2019-2018《義大利－烏爾比諾 Urbino 國際水彩節》
　　　　　臺灣區獲選參展藝術家
2018　《水色》香港台灣水彩精品展 於 香港視覺藝術
　　　　中心
2017　台日水彩畫會交流展 於台南奇美博物館
2017　日本第 55 回全展獲獎 展於東京都美術館
2016　台灣當代水彩研究展暨水彩專書 - 赤裸告白 2

創作自述
我一直很喜歡水彩，享受著玩水的樂趣，已成為生活
的一部份。
走進山林溪谷，享受著光與溫度，感受色溫與空氣中
的濕度，有所體悟後，透過水彩表達心中所想。
在大自然的環境下，用水彩進行寫生創作，非常有趣
又極富挑戰，因應天氣的變化，改變繪畫的步驟與慣
性，進而創作出只有在自然裡，才能畫出的絕妙作品，
傳達出我心中美的境界。

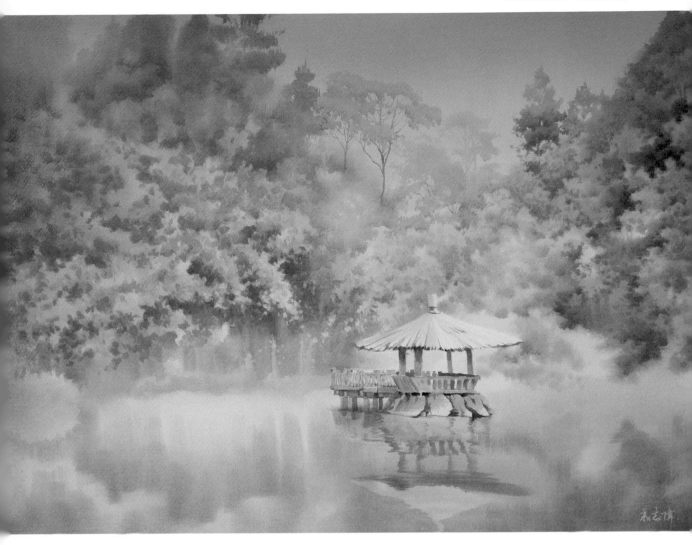

作品說明

細雨中，碧影澄靜的阿里山姊妹潭，薄霧輕縛宛若仙
境。幽幽潭水映照著相思亭，彷若一面天空之鏡，充
滿想像的各種傳說，為潭水更添詩意。

煙雨濛濛相思亭
水彩・
56 X 76 cm・
2019

151

李招治

Li Chao-Chih

1956 生於桃園
1976 省立新竹師範專科學校美術科第一名畢業
1984 國立台灣師範大學美術系第一名畢業
1995 國立台灣師範大學美術系研究所 40 學分班

現職中華亞太水彩藝術協會理事
專職水彩創作

獲獎

2013 全國公教美展水彩 - 第三名
2012 新北市美展水彩全國組 - 第一名
2010 臺北縣美展水彩全國組 - 第三名

參與國內外重要展出紀錄

2018 水彩的可能 – 桃園水彩藝術展
2017 台日水彩畫會交流展 – 奇美博物館
　　　台灣 50 黃金年代 – 現代畫展
2015 花漾台灣 – 水彩個展
　　　彩匯國際 – 全球百大水彩名家聯展
2011 台灣風情 · 建國 100 中華民國水彩大展 –
　　　國立歷史博物館
　　　大自然的樂章 – 水彩個展
2010 兩岸水彩名家交流大展
2008 紀念台灣水彩百年當代水彩大展

創作自述

大自然的樂章，流淌在我的生命中。

桃園鄉下生養的地方，有溪流有池塘有綠意有花香有蟲鳴有鳥叫。再拾畫筆，那入骨的記憶，往往是心象之所繫，也是畫面的必然，更是情感的寄託。

河海是水的起源也是歸宿，是人類賴以維生的命脈之一，可蜿蜒慢行，可筆直奔流，可平靜無波，可澎湃洶湧，可澄澈可混濁，可…無限的可能！可激起無數的感觸，可創作無數的畫面。

畫面的呈現，是實景也是心境，是大自然的呼喚，也是我內心深處的悸動！

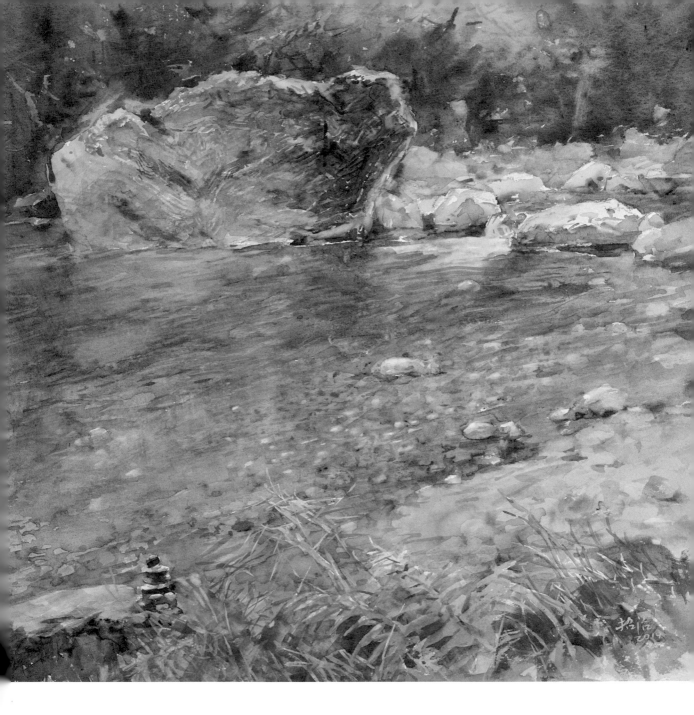

作品說明

請跟我來砂卡礑

澄澈清靜芬芳舒暢怡然安適⋯

吳靜蘭

Wu Ching-Lan

臺灣師範大學美術系研究所碩士
臺北市立啓聰學校美工教師退休
現任臺灣水彩畫協會理事

獲獎
日本全日展書法大賞、全國公教美展佳作、經濟部水利
署臺北水源特定區管理局「滴水之源，川流不息」銅牌
獎、多次入選鷄籠美展、世界五洲華陽獎、臺陽美展、
礦溪美展

參與國內外重要展出紀錄
2019　臺灣土地銀行總行「彩意采藝」邀請水彩個展
2019　策展臺南台江國家公園中華亞太水彩畫協會
　　　「台江風華」水彩特展
2017　國父紀念館德明藝廊「情寄彩匯」首度水彩個展
2017　行天宮附設玄空圖書館水彩邀請個展

出版「情寄彩匯」吳靜蘭水彩畫集

創作自述
河海乃是地球上水元素的最重要儲藏者，滋養著地球
所有的生物。時間大師雕刻河海大地，成就多少浩翰
偉大美景，為從事藝術工作者，提供取之不竭的題材。
讓畫者面對浩浩蕩蕩的河海，心中的震撼感嘆，產生
特別對河海的喜好，經常以此為創作題材。卻是常思
索手中的彩筆對自然界的河海又能表現幾分？

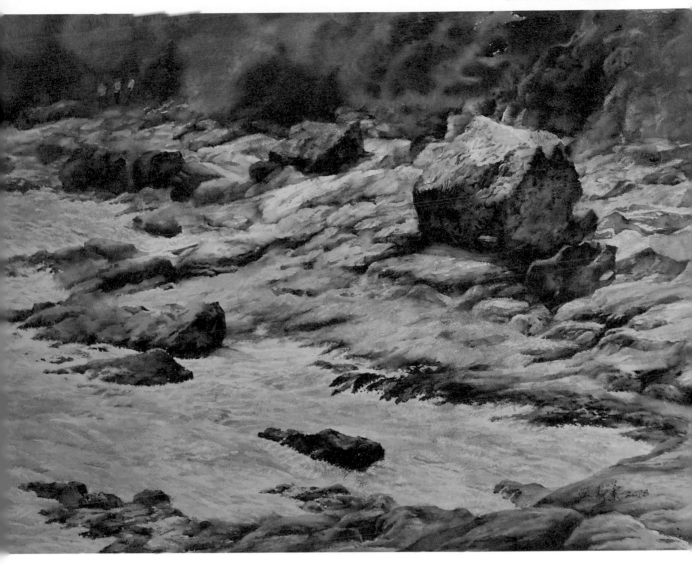

作品說明

北濱沿岸奇石矗立，礁岩上長滿綠色海藻，不規則的
海岸線，美麗的景色吸引著多少人內心，縈繞眼眸揮
之不去。用彩筆寫日記，於是以水、顏料、紙、筆的
沖撞幻化一幅水彩作品。

↘ 綠色海岸
水彩・
76 X 56 cm・
2018

155

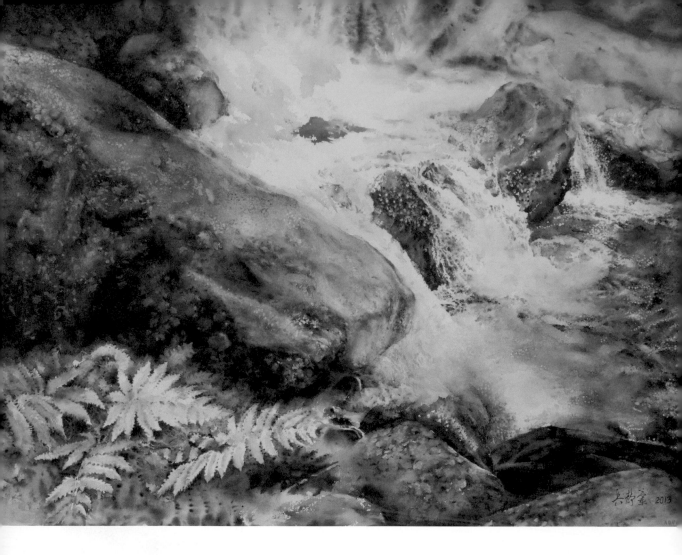

| 1 | 2 |

1. 作品說明

近距離的親近欣賞清澈的溪流，岩石上被水氣滋潤布滿美麗的圖形苔蘚，飛濺的水霧，沖刷的水柱，在水中不斷旋轉舞蹈，好不特別！

↘ 1. 水世界
　水彩・
　56 X 76 cm ・
　2013

2. 作品說明

清澈水源一再吸引人，流經石頭上一串串不斷撥撒出的水珠珠，搭配陽光灑落，水中的奇石，卻忘了溪水樹林是天然的大水庫。

↘ 2. 思源
　水彩・
　56 X 76 cm ・
　2013

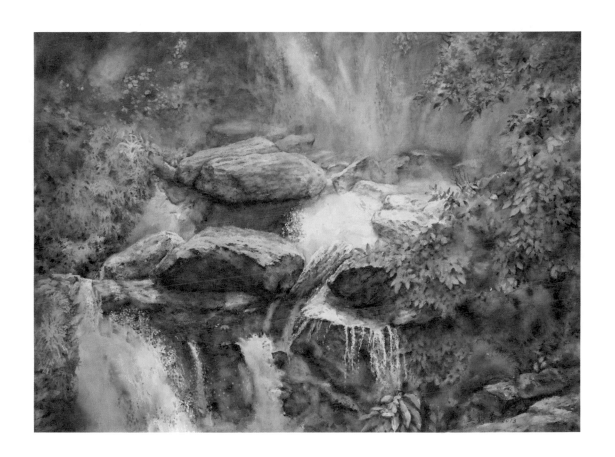

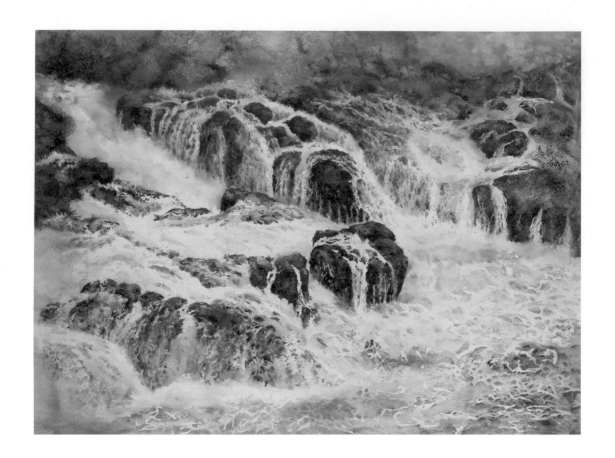

↘ 1. 泊濤
　水彩 ·
　56 X 76 cm ·
　2009

↘ 2. 晨曦溯源
　水彩 ·
　56 X 76 cm ·
　2016

1. 作品說明

洶湧的浪濤，一次次問候海邊岩石，猶如穿著白色水紗的仙女在岸邊跳舞。湧著神秘的浪花，漫漫在奇岩怪石上想駐足，但隨之成了流洩的水瀑，洩入清亮透澈的海面，凝住畫者的眼光。

2. 作品說明

晨曦中漫步在深山小徑，沉浸清新空氣和溪流上源澄澈空鳴，暖暖的陽光投射下，景色特別美麗吸睛。高山中特有杉樹林披著薄紗，陽光照射下，乾淨的花花草草，水中多變的岩石閃閃發光，能不入畫中嗎？

吳尚靜

Wu Shang-Ching

西元 1967 年
台南大學畢業
教職三十年退休,現專職水彩創作

獲獎

2019　Aburawash Art 國際水彩競賽寫實靜物類 -
　　　讚賞獎
2019　IWS MEXICO 舉辦 TLALOC 國際水彩競賽
　　　風景類 - 卓越獎

參與國內外重要展出紀錄

2019　IWS VIETNAM 國際水彩節參展,胡志明市
2019　義大利烏爾比諾國際水彩節參展,烏爾比諾
2019　IWS BOLIVIA 國際水彩雙年展參展,玻利維亞
2019　IWS ALBANIA 國際水彩雙年展參展,阿爾巴尼亞
2019　IWS INDONESIA 國際水彩雙年展參展,峇厘島
2019　IWS MEXICO 舉辦 TLALOC 國際水彩展參展,
　　　墨西哥
2019　IWS SHARE GALLERY MOSCOW 國際水彩大展
　　　參展,莫斯科
2018　水色台港水彩精品交流展,香港展出

創作自述

生命就像一幅畫,夢想是揮灑的藍圖;因為夢想,生命有目標和希望。

告別三十年教職生涯,退休後全心投入繪畫創作,心靈豐盛喜悅,做自己真正有興趣的事,是幸福的。早期從事水墨創作,近幾年因著對水彩的喜愛而沉浸其中,熱情與堅持是創作之路的自我期許。

生活就像大海,我們是掌舵的水手;面對巨浪,雖然感到畏懼挫折,依然要勇於面對,樂於挑戰。海納百川,有容乃大;心有多大,舞台就有多大。心如大海般寬廣,才能不受限的悠遊人間。以遊戲心和認真踏實的行動,持續創作,為藝術的夢想努力向前行。

一系列以海為主題的創作,是我對生命的詮釋～保有「激情」,能夠「翱翔自在」於人生,「屹立」不搖於夢想的追求,在「愛如潮水」的擁抱下,有如「水舞」的奔放淋漓!

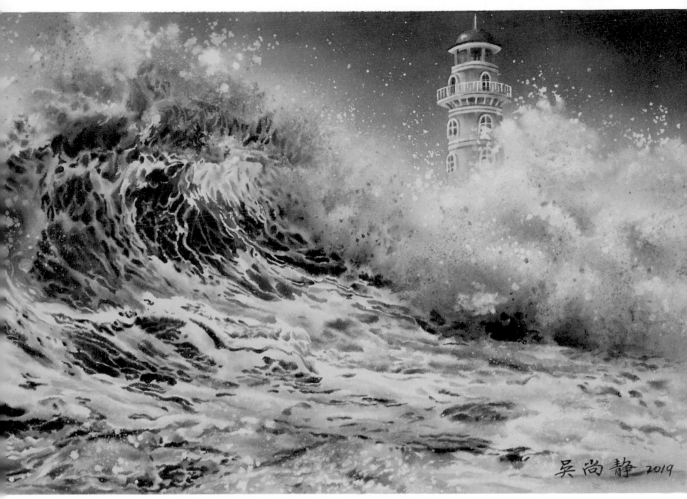

作品說明

燈塔屹立於海岸邊，在浪濤不斷地拍打下，依然秉持
著守護的使命，照亮航海人，指引航海的方向。人生
亦當效法，無論外境如何困難，都能堅持初衷，屹立
不搖。

屹立
水彩．
38 X 54 cm．
2019

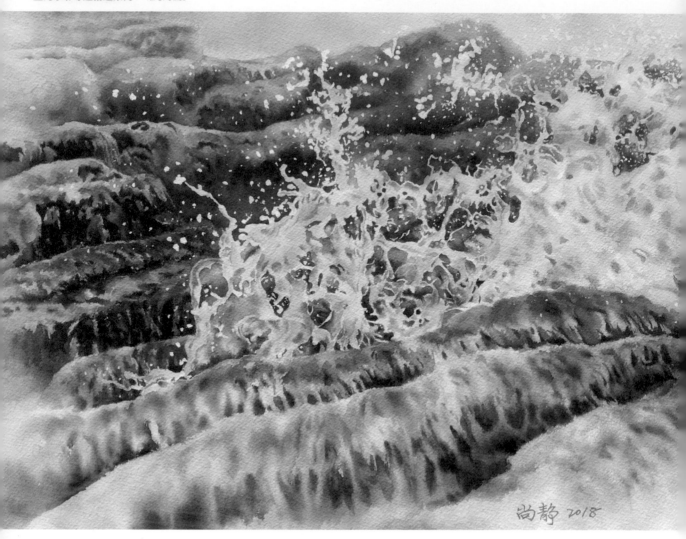

<table>
<tr><td>1</td><td>2</td></tr>
<tr><td></td><td>3</td></tr>
</table>

↘ 1. 水舞
水彩・
38 X 54 cm ・
2018

↘ 3. 激情
水彩・
38 X 54 cm ・
2019

↘ 2. 愛如潮水
水彩・
38 X 54 cm ・
2019

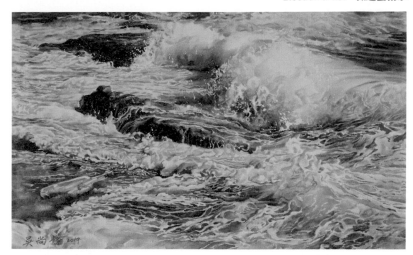

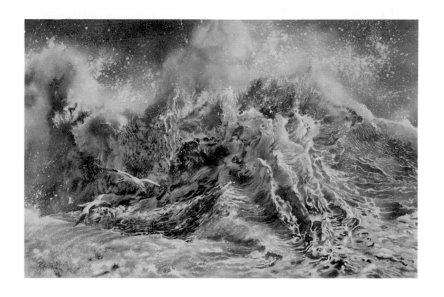

1. 作品說明

老梅綠石槽是台灣東北角特殊的美景，欣賞海浪拍
打岸邊，如同一幕精彩的水舞表演，令人讚嘆！期
許生命也能抱持著熱情，舞動出美妙的樂章。

2. 作品說明

海孕育生命，生命的本質是愛，如潮水般的愛激發
生命的能量，愛的流動永不止息，將我們包圍，推
動我們勇敢向前。

3. 作品說明

海孕育生命，生命的本質是愛，如潮水般的愛激發
生命的能量，愛的流動永不止息，將我們包圍，推
動我們勇敢向前。

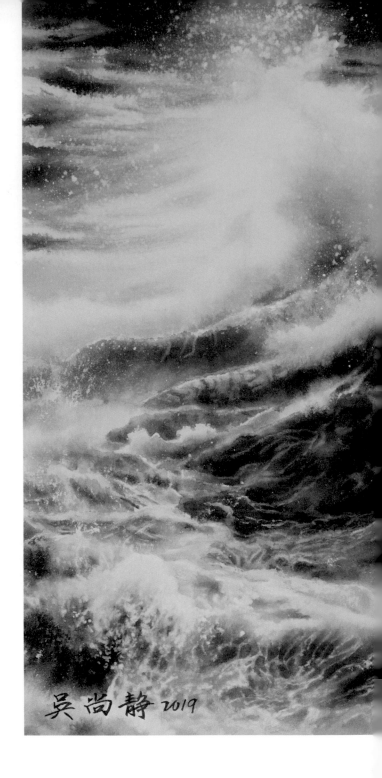

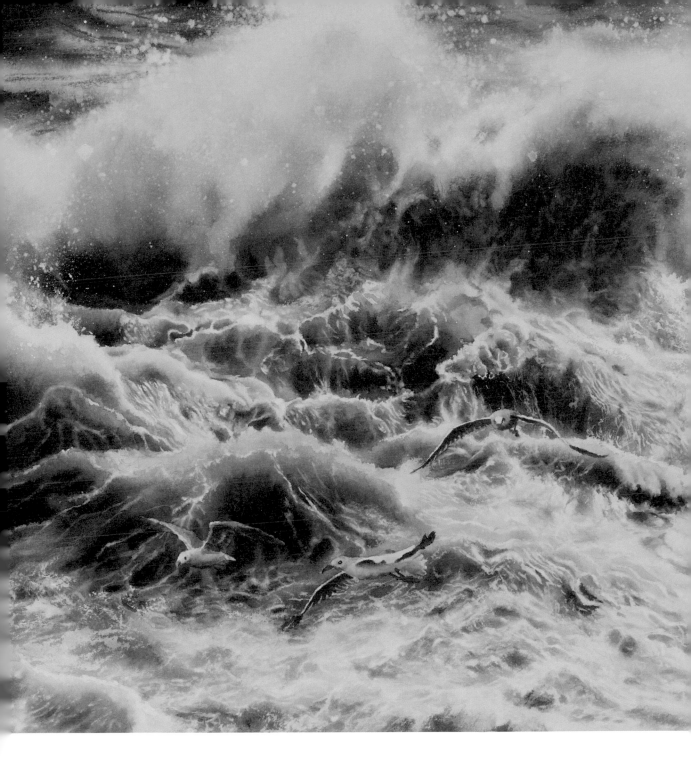

翱翔自在
水彩 ·
38 X 54 ㎝ ·
2019

作品說明

人生猶如大海，時而風平浪靜，時而暗潮洶湧，這
都是生命的歷程；只要如同飛鳥一般勇敢，並保有
安適自在的心，便能在人生的大海悠然無懼。

林毓修

Lin Yu-Hsiu

西元 1967 年
中華亞太水彩藝術協會 / 理事
國立國父紀念館 - 女性水彩人物大展 / 策展人

獲獎
中華民國畫學會水彩類 - 金爵獎

參與國內外重要展出紀錄
國際聯展 / 美國紐約 - 文化部辦 / 墨西哥 / 泰國 / 義大利 Fabriano
國內重要大展 / 全球百大水彩名家聯展
／台日水彩畫會交流展 - 奇美博物館
／桃園國際水彩交流展

創作自述
對於從小生活在海邊的我來說，大海是既熟悉且令人著迷的。四時潮汐伴隨成長之青澀歲月，風起觀浪滔起千堆雪、風平踏浪激起童顏笑；也適時沖淡血氣方剛時的激慟並平撫意氣衝動後的釋流。然而總是療癒著青春輕愁之大海，在陪伴近十八個年頭後從實境漸漸走入夢鄉，進而觸發創作的念想。

海因天候而有非常迥異之面貌，受周遭反射光色影響而呈現出極其微妙的色溫變化，因此鎖定不同色調作為創作之意念主軸，融進我的寄情與抒表，將懷鄉憶舊之心緒藉由大海的語彙，側寫出心靈託寄的思念；甚而衍生其特質來表述生命領悟之觀點。

然而詮釋此浩瀚之脈動有其技術高度之考驗，初入手時因缺乏經驗值而需格外謹慎，於浪花留白處以留白膠和後洗方式細心處理，方可自在地溼疊出浪潮之湧動。

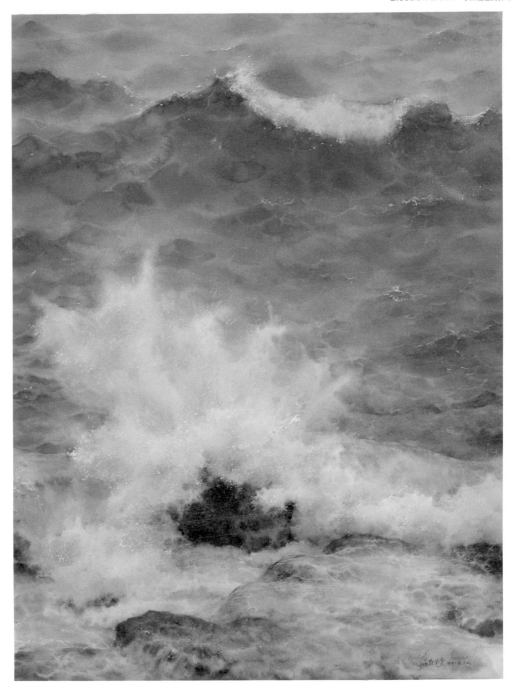

作品說明

潮湧來的海水，出於周遭環境光色的影響，遮掩了原本清澈淨透的本質，以及百川匯淬之豐饒。然在礁石的激盪下，便會激起昂揚水花和湛藍水色。人生不也如是般，不易一眼明視他人或自己珍貴美麗的特質；一旦有機會展露出來，往往豔驚四座、光彩熠熠。相信人性本質的純淨與內蘊，總能適時激發出生命其燦爛動人之花火。

↘ 潮湧來的灰
水彩·
76 X 56 cm ·
2019

167

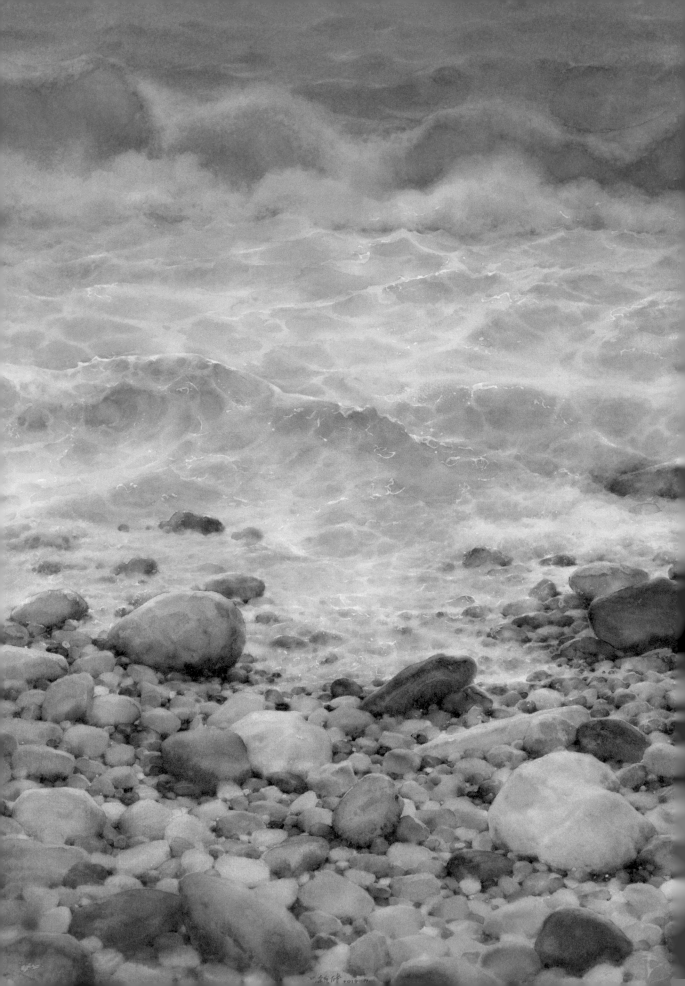

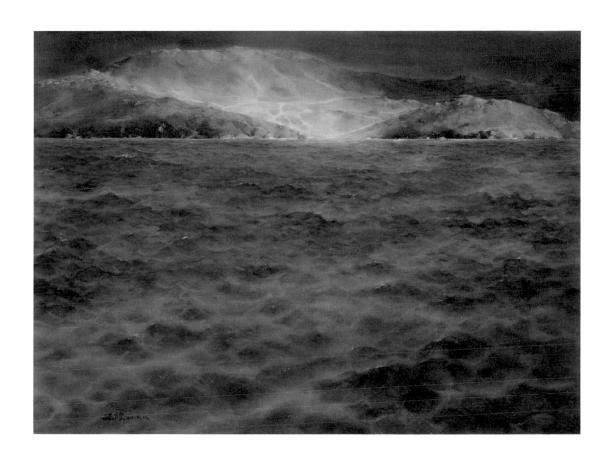

1 | 2

↘ 1. 那緩緩而來的白在家鄉的灘上
水彩 ·
76 X 56 cm ·
2019

↘ 2. 擁抱著思鄉的藍
水彩 ·
56 X 76 cm ·
2019

1. 作品說明

濱海而居的孩提時光最愛觀滔和嬉浪。連綿不絕的
波白，因潮汐而漲退，也因氣旋而奔騰。那白：平
波時淨如凝雪、洶湧時濁似泥霜，這是家鄉的日常，
是海灘卵石之輕撫或沖擊，這也是伴隨我入夢多年
的交響樂章。經年之後的家園已如物換星移般不復
存在，懷念之心緒只能交託於那浪下的花白，日日
夜夜地淌在夢鄉的灘上 -- 來來又回回啊！

2. 作品說明

從小就養成了一種有事沒事便喜歡往海邊跑的習慣。
在一望無際的寬闊中能掏解心緒之鬱結，也曾在隆
隆濤聲中吶喊出情緒之氣結。雖從來都只是一廂情
願，然不知不覺裡早把大海視同如家人般地存在。
離鄉奮鬥這些年鮮少回去探望，但午夜夢迴時總不
時撩起那段海畔歲月的記憶。一時思鄉之心緒綿綿
伏湧而來，深藍憂鬱地在心底層翻攪。

林玉葉

Lin Yu-Yeh

西元 1954 年
國立台灣藝術學院畢業
台灣國際水彩畫協會 - 會員
中華亞太水彩藝術協會 - 準會員

獲獎

2019　國防部後備指揮部青溪新文藝水彩類 - 銅環獎

2017　中部美展 水彩類 - 第三名

2015　台陽美展 水彩類 - 銅牌獎

2014　台陽美展 - 優選、苗栗美展 - 優選

參與國內外重要展出紀錄

2019　女性人物、春華、秋色、水彩解密專書聯展

2017　水色心緣 - 土地銀行水彩畫個展

2013　尋幽覓影 - 國父紀念館德明藝廊水彩個展

創作自述

師法自然，追求水彩的流暢與純淨、畫面的書卷氣與空靈，用〝心〞詮釋萬物生命之美。畫我所見所聞，生活的點點滴滴，以大自然為師，以水為媒介，行筆揮灑時，所產生的透明輕快、氣韻生動、意境深遠、空靈的品味，一直以來是我在水墨畫或水彩畫中不變的追求，也是我持續不斷努力的方向。

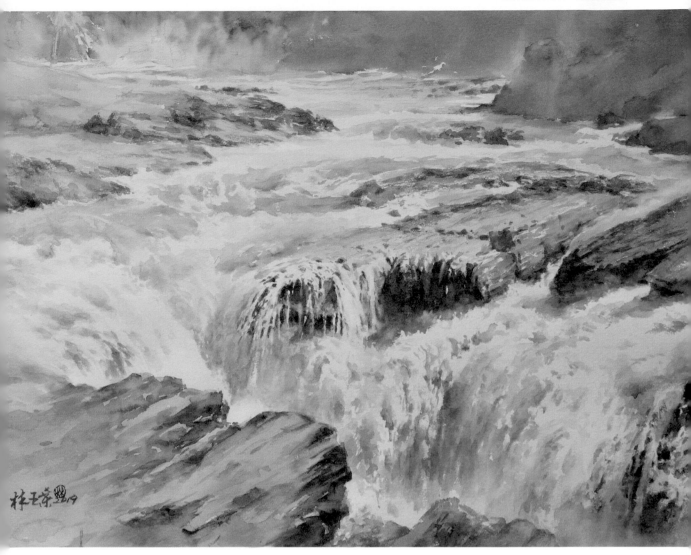

作品說明

水的力量很神奇，可把大地切割塑造成美麗奇景。萬
馬奔騰之水，遠從天邊來，一股腦的傾洩而下，轟然
乍響奔流而去。

水柔美的線條和石的堅硬，形成美麗的對比；水的留
白佈局讓畫面更清新。

↘ 奔流
水彩 ·
56 X 76 ㎝ ·
2019

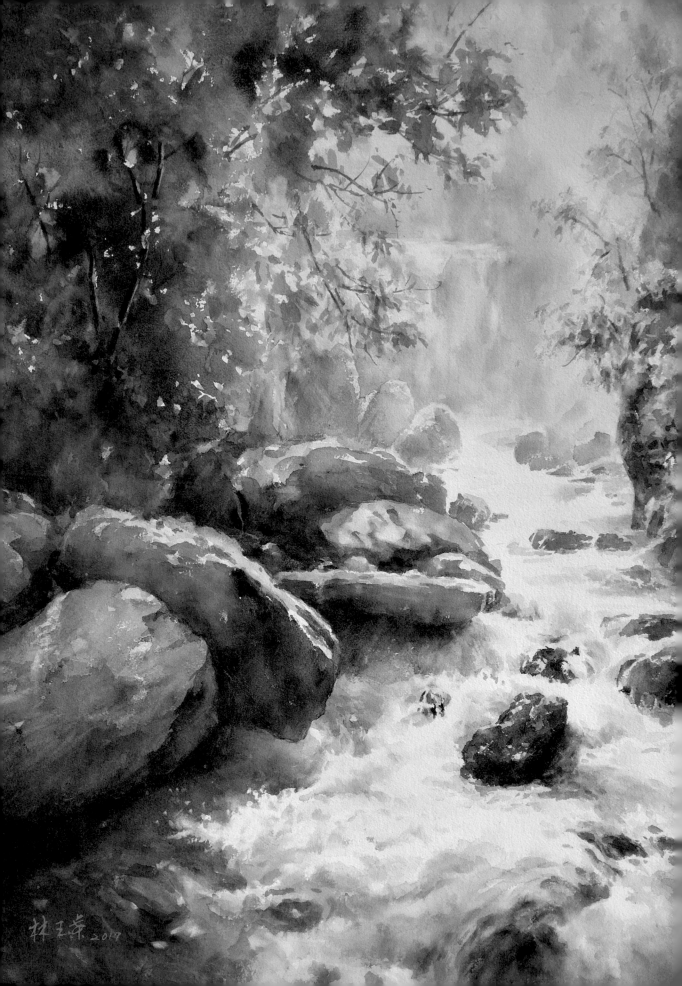

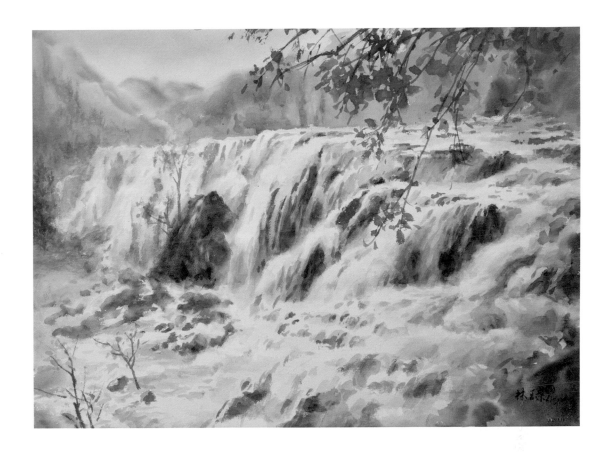

1 | 2

↘ 1. 晨韵
水彩 ・
76 X 57 cm ・
2017

↘ 2. 翠玉紛飛
水彩 ・
56 X 76 cm ・
2017

1. 作品說明

烏來內洞的清晨，水氣瀰漫，當陽光初露臉時，濛朧的大地復甦，草木生氣盎然。

遠遠而來的瀑布水量豐沛瀑聲隆隆，陽光灑落在溪谷，頓時美景現前，彷若仙境。

2. 作品說明

雄偉壯觀的瀑布，飛濺起的水珠，彷彿那無數晶瑩透亮的珍珠在陽光下跳躍。

湍急的水流激出白色的水花，滾滾翻動永無止息。

林麗敏

Lin Li-Min

西元 1960 年
淡水工商管理學院 會計統計畢業
溫莎施德齡製藥公司 助理秘書 8 年
中華亞太水彩藝術協會準會員
業餘繪畫創作者

獲獎
第七屆華陽獎 - 佳作

參與國內外重要展出紀錄
2019　《春華》- 水彩花卉大展
2018　水彩解密 -- 赤裸告白 4
2018　新北市北境風華展
2017　奇美博物館台日名家水彩交流展
2016　捷運忠孝復興藝廊阿敏水彩畫個展
2011　市長官邸驚蟄游藝水彩聯展

創作自述
我喜歡的題材都來自日常所見，並無一定的類型，花鳥、山林、大海、天空，俯仰皆美。尤其在幾次的挫折，再奮戰循環之後，慢慢的明白告訴自己，隨心之所向，不要求不強迫，快樂畫自己想畫的，享受寓樂於畫的初衷。

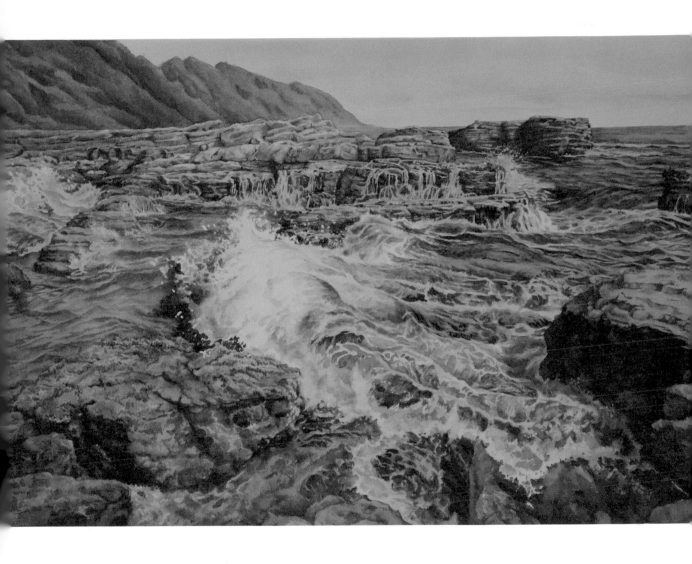

作品說明

大海可以波瀾壯闊，翻騰洶湧，也常常輕輕的蕩漾
著，柔柔的捲起一朵朵浪花，挑一個晴朗的午後，找
一頂大草帽，坐在岩石上聽它唱歌吧！

↘ 大里海岸
水彩 ·
38 X 56 cm ·
2013

175

林勝營

Lin Sheng-Ying

西元 1948 年
業餘繪畫創作者

創作自述

河與海是許多畫家、攝影師等喜歡創作的題材，也是在台灣最美的風景，台灣四面環海，高山峻嶺，峽谷成河，處處美景如畫。

尤其東北角海岸奇岩怪石，矗立在海岸線，海浪時而波濤凶湧，時而靜如湖面，晨曦、黃昏風彩各有不同。因家近東北角，常往觀賞拍照、寫生，也是我最喜歡的作畫題材，河與海。

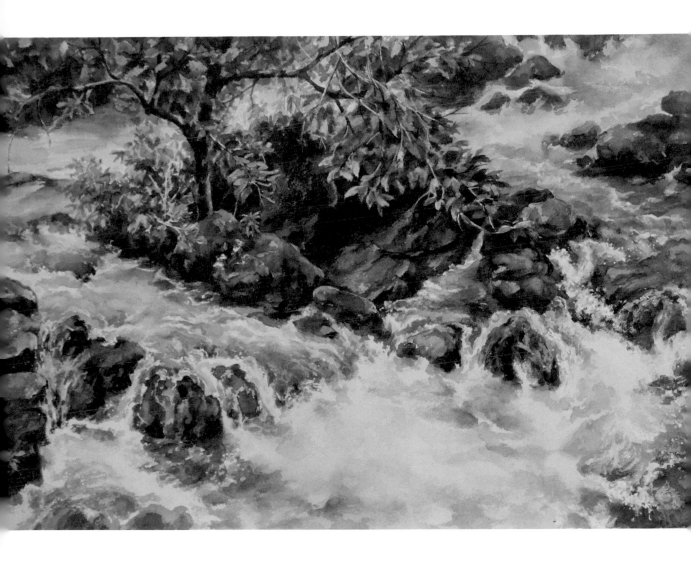

作品說明

貴州黃果樹瀑布下游延綿數公里，陡峭水急有如萬馬奔馳，高低山崖，石頭錯立，形成大小瀑布、水潭等美景。

時入十月綠葉轉黃、變紅，佈滿青苔岩石上。週邊水流沖過高低彎曲大小石頭，撞擊出急緩水聲，合奏一曲大自然的交響樂。

↘ 激流
水彩 ・
55 X 38 cm ・
2019

177

周燕南

Chou Yen-Nan

西元 1963 年

獲獎

2018　孫立人將軍百年官邸—逐跡之旅繪畫 - 入選

創作自述

1963 年生於新竹的空軍眷村，現居竹北市，是一個道
道地地的新竹本地人。對於新竹的景緻與人文變遷相
當熟悉。初學水彩技藝的四年來，燕南用一筆一畫，
將新竹的美揮灑於畫布之上。

有別於現實主義的精準描繪，燕南的作品更結合了部
份個人特色，將人生不可預期的哲學脈絡，透過顏料
的色調、筆觸的張力與層次的堆疊；將心境融繪於一
幅幅的精彩又獨一無二的作品。

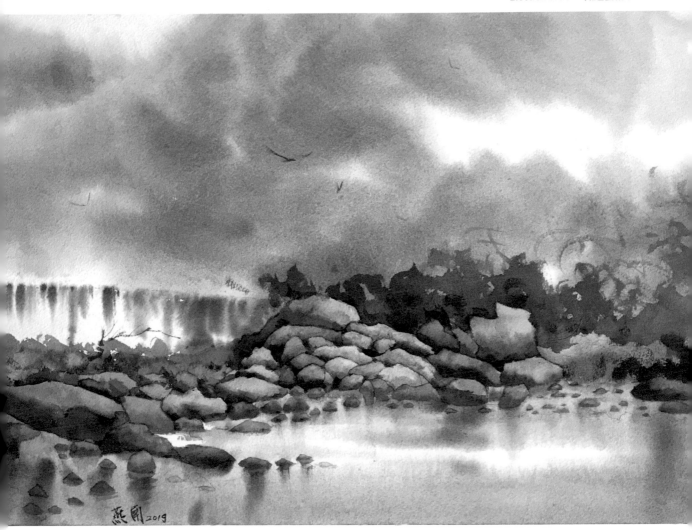

作品說明

酷暑難耐的夏日，新竹人都會繫家帶眷到北埔冷泉戲
水，算是新竹人的夏日印象。水濂般的瀑布，激起
層層石堆上的水花。清澈的溪水、背景山巒的層層起
伏，透過水彩以渲染帶出悠然自在的意境。

↘ 北埔冷泉
水彩・
78 X 58 cm・
2019

陳品華

Chen Pin-Hua

國立師範大學美術系畢業
中華亞太水彩藝術協會理事

獲獎

1993　教育部文藝創作獎水彩 - 第一名
1993　北市美展水彩 - 特優
1992　第四十七屆全省美展水彩 - 第一名
1991　第五屆南瀛獎水彩 - 首獎
1991　全省公教美展水彩類 - 第一名

參與國內外重要展出紀錄

2017　台灣 50 現代畫展 - 黃金年代，台日水彩畫會
　　　交流展
2015　彩匯國際 - 全球百大水彩名家聯展，台灣當代
　　　水彩 15 個面向研究大展
2013　桑梓情深 - 山水序曲 陳品華水彩 . 油畫 . 陶盤
　　　彩繪義賣個展
2010　水彩的壯闊波濤「兩岸名家水彩交流展」
2009　「台灣水彩經典特展」，「馬祖百景之美」
2008　「台灣水彩一百年大展」
2006　風生水起「國際華人水彩經典大展」

創作自述

以真誠樸實的心去畫

畫雖是無聲的語言，但它能散發人性的光輝與生命的
價值，傳達豐富的生活體悟。因此總是以真誠樸實的
心去畫讓我感動的東西。透過重組內在的心靈風景，
化形色為藝術的視窗，陳述細品生命的風華。

幽山靜水

台東卑南溪是孕育我成長的母河，我感謝它賜給我豐
厚的生活體驗及創作的養分。在溪石對語中我看到石
的剛毅與水的柔情既對立又和諧，也在暴雨後看到奔
流入海的急湍流勢展現出一種絕決的氣魄，同時在風
沙翻滾襲捲時，讓我感恩祖父輩遷來後山拓荒的堅忍
耐苦精神。我將這深藏風沙水痕的故事，隨著太平洋
的風吹拂過這片幽山靜水，陳述在作品的每一筆觸裡，
最想說的是請善待水資源，因為那是永遠不會失算的
投資。

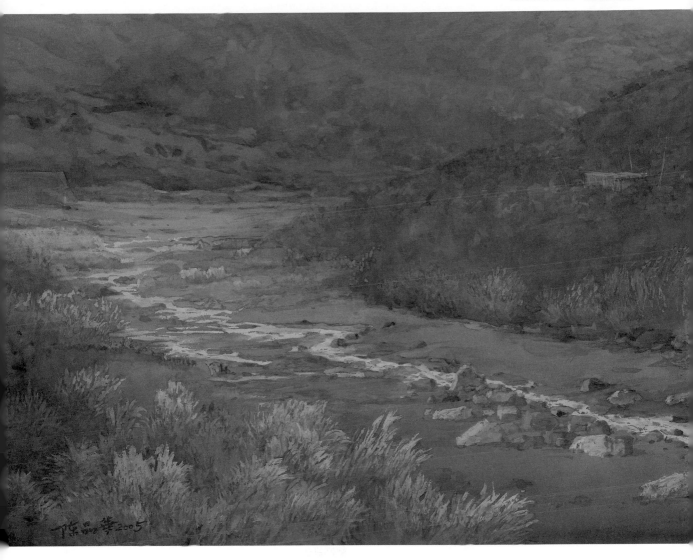

作品說明

一脈清流宛如走過曲折的人生旅程般流過高山溪谷，
雖經山風叩過冷雨訪過，依然粼光燦燦。帶著大地無
盡的愛流淌過綿密濕柔的河灘沙地，與山的靜謐交織
成大自然質樸的生命意境，我靜默以對獨享這一片寧
靜。構圖採之字型來拉開空間遠近距離，並以搖曳生
姿的秋芒增添動人的韻勢。

↘ 粼光燦燦
水彩・
56 X 76 cm・
2005

181

陳俊男

Chen Chun-Nan

西元 1963 年
國立台灣師範大學設計研究所畢業
中華亞太水彩藝術協會正式會員 . 台灣水彩
畫會會員 . 台灣國際水彩畫會會員

獲獎

2017	美國 NWWS 國際水彩徵件展 - 銀牌獎
2017	嘉義桃城美展西畫類首獎 - 梅嶺獎
2014	全國公教美展水彩類、桃源美展水彩類 - 第一名
2013	全國公教美展水彩類、桃源美展水彩類 - 第一名
2012	全國美術展水彩類 - 金牌
2011	桃源美展水彩類 - 第一名

參與國內外重要展出紀錄

2017	國父紀念館逸仙藝廊 " 舊情綿綿 " 水彩個展
2015	新北藝文中心"打開心窗"水彩個展
2012	師大德群藝廊"1/2 世紀的美麗"水彩個展

創作自述

細膩寫實、充沛的情感、是我創作最大的特色！與生俱來我喜歡繁複的美感。因此無論風景、靜物甚至人物畫我都會在細節處多所著墨，尤其是色彩及光線的細微變化，更是我最擅長表現之處。另外我認為一幅畫之所以感人，除了基本的技巧外，情感的投射才是最重要的，所以題材的選擇必定是最熟悉的人、事、物，唯有如此，才能充分表露我最真誠的情感！

藝術的創作是內在意念的昇華！它可以是寫實的、具象的、更可以是抽象的。人生的不同階段豐富了我的生命、也豐富了我的創作。透過作品我想呈現如史詩般有內涵、有厚度的畫面，而不單單只是追求唯美浪漫、澄淨色彩、卻拾人牙慧、內容空洞貧乏的作品。

所以只要用心感受，處處皆風景！

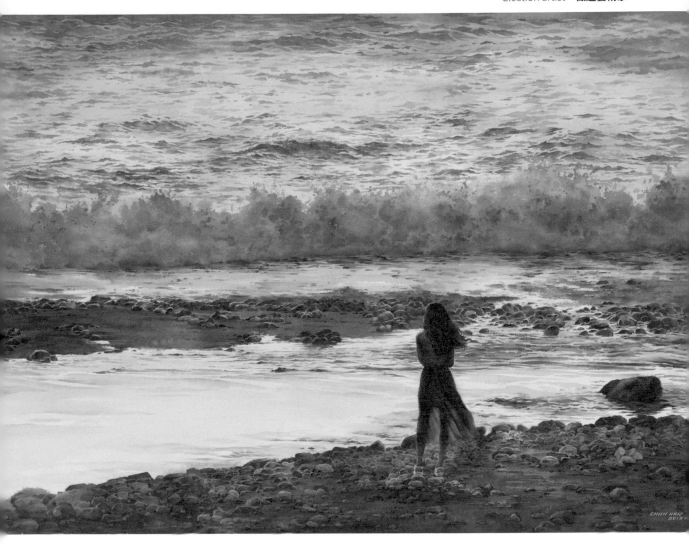

作品說明

女郎！妳為什麼獨自徘徊在海灘，女郎！難道不怕大
海就要起風浪......". 踏浪"的女孩、"哭砂"的女王、"聽
海"的天后，都在藝海中浮沉。潮來潮往、浪起浪平，
浪尖上的得意往往就被下一波的後浪給弭平。凡人如
我、所求何物？功名利祿、轉眼如浪濤，該追求的應
是俯仰天地、無愧我心吧！

海韻（台南安平）
水彩・
78 X 58 cm・
2019

183

陳柏安

Chen Po-An

西元 1970 年
國立台灣藝術專科學校美術工藝科畢

獲獎

2017	全國油畫比賽 - 財團法人王源林文化藝術基金會 - 竹梅源文藝獎
2016	礦溪美展西畫類 - 入選獎
2016	台灣世界水彩大賽 - 入圍
2016	玉山美術獎水彩類 - 入選獎
2016	第八屆世界水彩華陽獎 - 佳作

參與國內外重要展出紀錄

2019	油畫個展「伏瀲」
2018	義大利「世界法比亞諾水彩嘉年華」參展
2017	法國水彩藝誌〝The Art of Watercolour〞封面介紹及 4 頁專訪
2017	義大利「世界法比亞諾水彩嘉年華」台灣參展
2016	首次個展 - 初綻

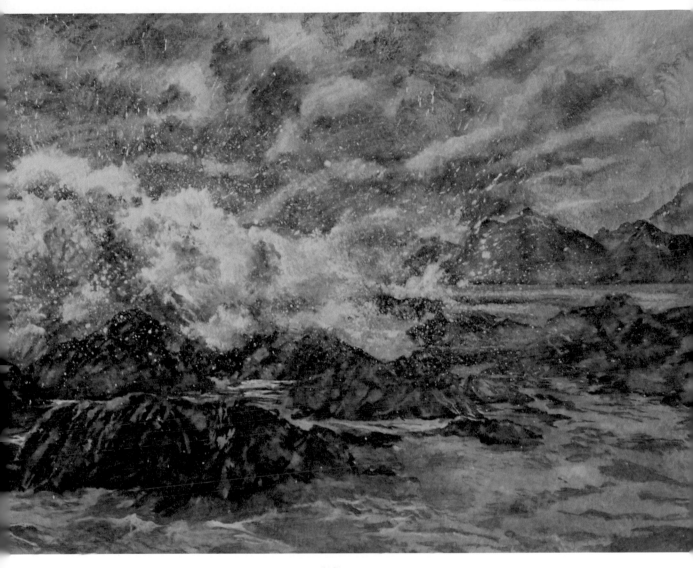

作品說明

暴風雨將至，從海上席捲而來，你的聲音，是夜晚的
燈塔，你的話語，是黑夜的明光，
黑暗如此地漫長，因為你已不在，季節不斷變遷，而
我仍然相信著陽光將會找到生命的出路

↘ 暴雨將至
水彩・
40 X 76 cm・
2019

陳仁山

Chen Ren-Sun

西元 1955 年
清華大學化工學士
英國霍爾大學企管碩士

參與國內外重要展出紀錄

2020　台灣水彩專題展河海篇 - 台北市文藝推廣處
2019　台灣水彩專題展秋色篇 - 台北市文藝推廣處
2019　台灣水彩專題展花卉篇 - 台北市文藝推廣處
2019　台灣水彩專題展女性人物篇 - 台北市文藝推廣處
2019　國際水彩展 中正紀念堂
2018　台灣水彩畫協會聯展 國父紀念館
2017　台日水彩畫會交流展 奇美博物館

創作自述

藝術是屬人的創作，是由內在的啟動，進而探求自然
和生命的本質。 在這創作裡，充滿了各種不同表達的
可能性，也隱含著自我學習的階段進程。 事實上，在
不斷探尋藝術本質表現和繪畫創作裡，靈光時常閃現，
超越了自己日常慣有的觀看習性和理性思考，也更鮮
明地呈現內心所感。這真是生命歷程裡，一種美好又
奇妙的體驗。

作品說明

江河之水天上來
四時佳景人間現
橫批 : 總是不斷
用不太吸水的紙上水彩。在構圖
時，採用三遠法取代焦點透視，藉
以呈現江河流佈中，四季變異時的
廣闊時空感。
因此，以俯視看春江花簇紅，以平
視觀夏雲山頭青，以仰視窺秋崖長
瀑白，以高遠望冬山江河天際流。
觀照江河，讚頌自然生生不息，關
懷大地一切生命。

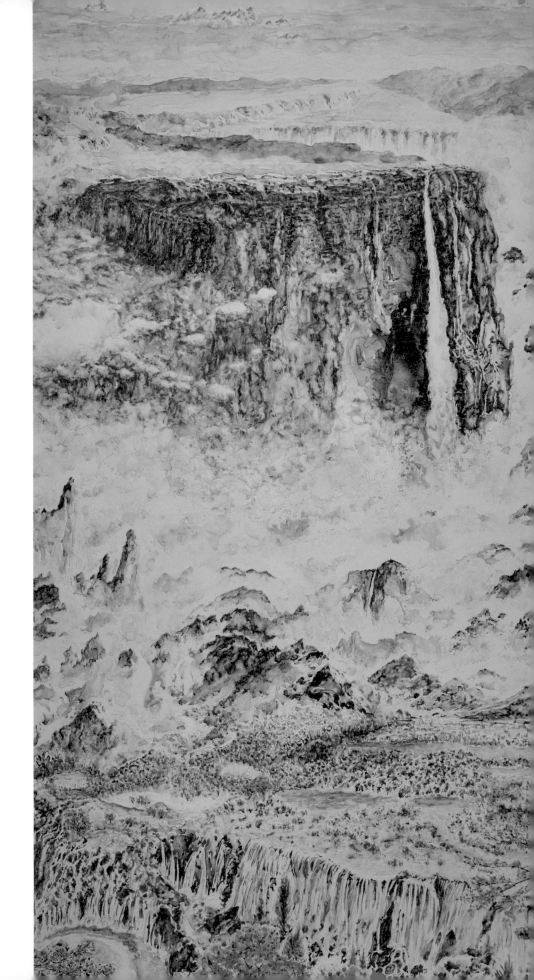

江河之水天上來
水彩 ·
109 X 56 cm ·
2019

陳其欽

Chen Chi-Chin

西元 1955 年
2013 光寶科技駐外退休
現任業餘繪畫創作者
中華亞太水彩協會預備會員
四季映象畫會
基隆青溪文藝學會會員

參與國內外重要展出紀錄
2014～2019 基隆海藍畫會聯展 (基隆文化中心)
2019　中華亞太台灣水彩系列 秋色篇

創作自述
基隆土生土長的我，對河海總感覺特別的親切 。特別有感情，尤其愛畫風景的我，期望將大自然美的意境帶給大家。創作期間更造訪多次東北角、基隆外木山、及萬里、野柳、海岸 ！
期望在最美的地點，最恰當的時間 ，捉到最美的鏡頭 轉換成最好的作品。

作品說明

（龍洞） 我認為是東北角海岸線，最美最壯麗的一段。若從海上往陸地看更美更壯麗了！更是讚嘆造物者的鬼斧神工了，龍洞岩石，有厚層白色的砂岩及灰色礫石，從暗灰至黑色，層次富於變化。更因

萬年沉積，蒼古而悠久十分美麗。
我們只是藉著水彩畫藝術將其表現出來，前者屬造物
者之功，後者屬人文之趣。

↘ 龍洞岩石
水彩 ·
39 X 54 cm ·
2019

陳明伶

Chen Ming-Ling

西元 1962 年
現任中國文化大學長春學苑講師
中國文化大學藝術學碩士
國立台灣藝術大學藝術學學士

獲獎

2019　彩逸國際水彩展暨第三屆台灣水彩創作獎入選
2018　大膽島寫生作品／金門縣文化局典藏

參與國內外重要展出紀錄

2019　秋色篇／台北市藝文推廣處
2019　藝術的視野水彩教育展／大墩美術館
2019　春華花卉水彩大展／台北市藝文推廣處
2019　掬水話娉婷女性水彩人物大展／國父紀念館

創作自述

河海繪畫也是我個人喜愛的題材之一，我的繪畫創作
題材，來自於我個人的生活或旅行經驗，在平凡生活
中偶而出現的驚奇與驚豔。我常默默觀察大自然的變
化，然後用水彩去記錄、去捕捉發現的美好的風景，
當然也包括週遭的人、動物及靜物等等。

作品說明

清朗、寧靜的河面，映照出水光粼粼。畫面中，遠方
樹林似水墨渲染著濃濃寒意，枝椏仍掛著未掉落的枯
葉；近處挺立的幾棵枯樹，倒映在如鏡的的河面上，
更顯得波光瀲豔。水鴨及白鵝在水面悠遊嬉戲著，濺
起點點水花，一叢叢蘆葦隨風搖曳，為畫面帶來了盎
然生氣與寧靜祥和！

↘ 水漾
水彩
37 X 56 cm ・
2019

陳 樹 業

Chen Shu-Yeh

西元 1930 年
台中師專畢業
國立師範大學美術系國訓班結業
苗栗縣美術協會常務理事
苗栗縣大湖國 民 中學美術教師
苗栗縣育民高職學校美術教師
苗栗縣美術協會理事 長兩屆

獲獎

1970　建國六十年全省書畫展西畫類 - 第一名
1974、 1975　 第 29 、 30 屆省美展水彩畫第二名、第三名
1964、 1966、 1967　 全省教員美展水彩畫 - 優選獎
1971、 1972　 第 25 、 26 屆全省美展水彩畫 - 優選獎
1990　韓國文化大賞美展西畫類 - 優選獎

參與國內外重要展出紀錄

1957-1985　第 12 屆至第 40 屆台灣省 展 西畫入選 26 次
1981-1985　第 1 屆至第 5 屆中、韓、日美術交流展於台北、
　　　　　　東京、首爾展出
1993　 中、美、澳三國水彩畫聯展於台北中正畫廊展出
2006　 國際 26 國水彩畫大展邀請於韓國首爾展出
2011　 建國百年台灣意象水彩大展於國父紀念館展出

創作自述

一生酷愛水彩與 油畫創作，為追求大自然景觀之美與
鄉土特色而努力。對於繪畫創作，應深求繪畫 美 的
形式法則 為師，追求心靈深厚的美感，腳踏實地、細
心觀察、把握景觀特色，力求色彩統一和諧，穩健紮
實，水份適當應用、 展現最高意境為目標。退休後邁
向更上一層樓，以不斷研究展現佳作，期望成為傑出
的一位鄉土畫家。

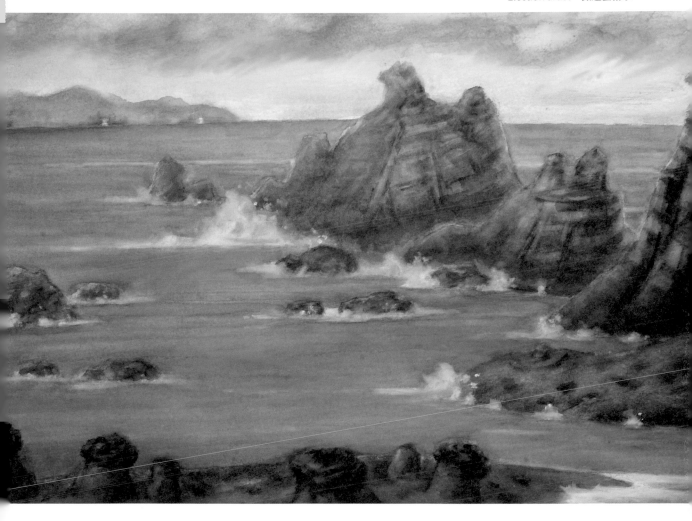

作品說明

東北角海岸岩層 結構 特 殊，長年飽受強 勁季風所
帶來的風浪侵 蝕，地質自 然形成 許多奇岩怪石，有
如大自然的鬼斧神工天然的藝術雕塑， 因此景觀綺
麗，頗為特色 。

↘ 濱海 奇岩
水彩・
55 X 76 cm ・
2019

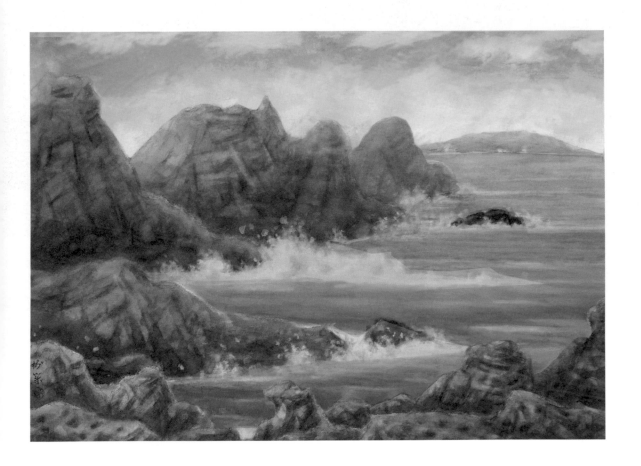

東北角岩石
水彩・
57 X 76 cm ・
2017

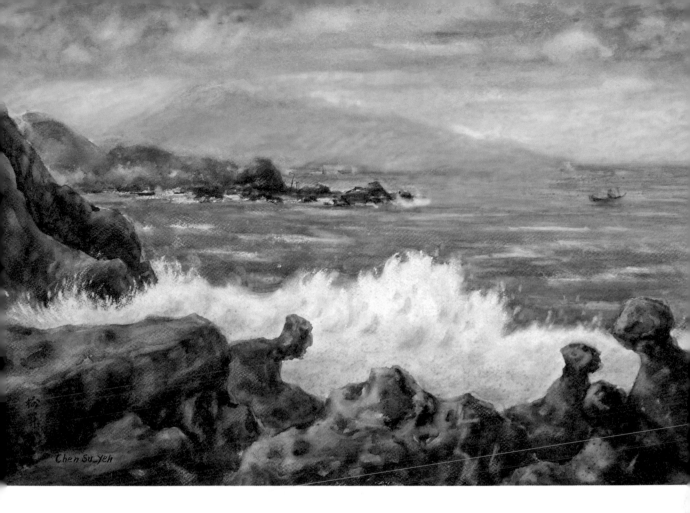

作品說明

東北角濱海，每年遇東北季風來時，海浪淘 淘 那 後
浪 推 前浪，一陣一陣波湧高潮，雄壯多姿可振作 人
們的精神，充實生活力量 。

↘ 海濤
水彩 ·
57 X 76 cm ·
2017

張宏彬

Chang Hong-Bin

國立臺灣師範大學美術研究所畢業
台北市藝文推廣處 2019「秋色」大展 - 策展人
中華亞太水彩藝術協會正式會員

獲獎

2019　桃園市第 37 屆桃源美展水彩類 - 第二名
2019　臺北華陽水彩寫生大獎－畫我臺北徵件 - 首獎
2019　臺中市第 24 屆大墩美展水彩類 - 第三名
2018　新北市美展水彩類 - 第二名
2017-2018 光華杯寫生比賽大專社會組 - 金獅獎

創作自述

每次看見河流就是像是訴說對記憶的緬懷，稍縱即逝，綿綿不絕，沒有終點。

如同電影的情節，盡收眼底，悲歡離合，都是人生要學習的課題。

從事繪畫創作一直是我精神寄託的方式，從畫面中尋找屬於自己獨特的觀點，這是創作者非常重要的精神內涵，風格並非一蹴可及，而是持續創作及生命的體驗。

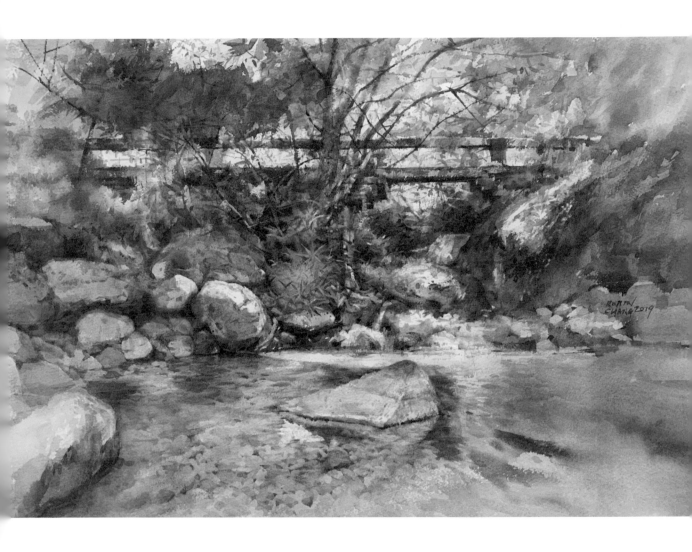

作品說明

橋與河流有密不可分的關係,我喜歡去尋找隱匿於山
林之間的遺世美景,那種未被破壞的原始風貌,才是
最初的感動。

畫面中以橋墩複雜的描寫與河流輕柔渲染的效果做對
比,並試著以最質樸的描寫方式來記錄,運用統一色
調及豐富的明度變化以呈現彼此相依偎的共存情感。

戀橋之憶
水彩・
38 X 56 cm・
2019

張瑑中

Chang Chin -Chung

國立臺灣師範大學美術研究所碩士

獲獎

2018	苗栗雙年展水彩類 - 第二名
2017	桃源美展水彩類 - 第一名
2016	玉山美展水彩類 - 第一名
2004	桃城美展彩墨類 - 第一名
2003-2004	中華民國國際藝術協會美展彩墨類
	連續兩年 - 第一名
1984	全省公教美展 油畫類連續 3 年前三名
	榮獲永久免省查資格
1982	清溪文藝獎油畫類 - 第三名
1980	中部美展油畫類 - 第一名
1979	中部美展水彩類 - 第一名

創作自述

我愛自然生態的千變萬化，也愛人文風情的多彩多姿，更愛用水彩來表現它們的精神特質與光彩的生命意義！不論是恣意奔放的手法或是婉約高貴的色彩，都是觀境映物的覺受！

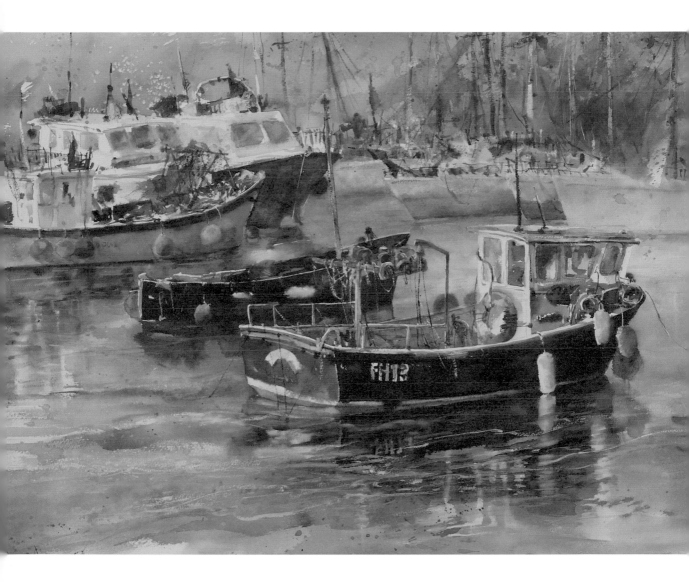

作品說明

不知何來的微風，輕盈的吹動著海水的舞衣，撩起陣
陣的波紋漣漪，一艘艘的船艇，就像一片片的葉片，
隨著舞裳的節拍起落！

↘ 靜聽微風船浸水
水彩 ·
77 X 55 cm ·
2019

康美惠

Kang Mei-Hui

西元 1967 年
中華亞太水彩藝術協會預備會員

參與國內外重要展出紀錄

2019　臺灣水彩專題精選系列春華花卉篇水彩大展

2019　藝術的視野水彩教育展

2019　臺灣水彩專題精選系列秋色篇水彩大展

創作自述

春夏秋冬，花開花落，就如同人生有喜有悲，真實生活的百態，我都嘗試用不同的角度去理解與解讀。

我的畫作多取材於我生活所見及有所感的人事物，作品雖未至臻善，技巧也仍待琢磨，但每每完成一幅畫作，依舊讓自己雀躍不已，也期盼賞畫者能從畫作中體會我想傳達的意念。

作品說明

看過無數次的黃昏，但頭一次從相機鏡頭下，看到落
日餘暉照耀在浪頭上，曲折閃爍的圖騰像似多彩絲
絨，令人忍不住睜大了眼。

↘ 波光粼粼
水彩・
37 X 53 cm ・
2019

1. 作品說明

溪水流經特殊的石灰岩地形，形成了大大小小的湖泊，因地形的高低落差，水勢忽而平緩，忽而湍急，突然間傾瀉而下成了瀑布，變化萬千。

2. 作品說明

水沿著陡峭山壁奔瀉而下，空氣裡佈滿了水氣，微光照進山谷，照在水珠上金光閃耀，水展現了他不凡的氣勢。

馮金葉

FENG CHIN-YEH

西元 1957 年
國立臺灣師範大學美術研究所畢業

獲獎

1992　第 46 屆全省美展水彩畫 - 第三名

1992　第 6 屆南瀛美展水彩畫佳作

參與國內外重要展出紀錄

2019　掬水話娉婷 - 女性水彩人物大展

2017　台日水彩畫會交流展

2016　台灣當代水彩研究展 - 水彩解密 2

2011　建國百年 -「台灣意象」水彩名家大展

2008　紀念臺灣水彩百年 - 台灣當代 2008 水彩大展

2004　「動勢與靜觀」馮金葉水彩畫展

1995　「美感空間」馮金葉首次水彩個展

創作自述

創作是我表達生命成長、自然生息與萬物變化的逐漸
領悟。凝視著自然與時光流動的長河，虛實交錯真實
與幻象同存，透過自我的體悟努力表現出生命本質的
理念。

創作內容從生活與旅行中各種體驗與各式題材資料的
搜集，選出最適合自己情感與價值表現的元素，安排
創作使用。這題材元素有適合安排主、客觀，真實與
幻象的空間併置與穿梭。亦有自然生態惹人憐愛洋溢
着濃厚而清新的生命與生活氣息有感而發。

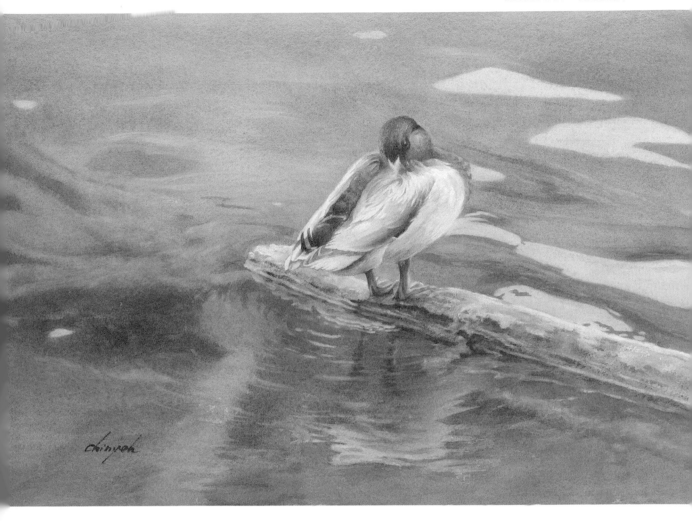

作品說明

大自然在運行中凡事皆有時序，秋去冬藏萬物進入歸
隱潛蟄之後，來到了初春時節，而冰雪漸融大地復
甦，江河之中卻依然沁冷。但那在岸邊期待了整整一
個冬李的綠頭鴨，早已按捺不住搶着下水了。鴨兒在
嬉戲，江水回暖的訊息它們首先感知到了，這不正顯
示了春天的活力，惹人憐愛洋溢着一股濃厚而清新的
生命與生活氣息。

↘ 春江水暖鴨先知
水彩
38 X 56 cm ・
2019

205

曾瓊華

Tzeng Chiung-Hua

國立台北護專
台大醫院護理師
中華亞太水彩藝術協會預備會員

創作自述

家鄉在台南,附近有風光明媚的珊瑚潭(烏山頭水庫),回憶幼時隨家人搭船,迎風破浪環遊於潭間各島之中的景像,此情此景深深烙印在腦海裡永不忘懷,少年時懷著對未來美好憧憬為實現夢想告別家鄉到大城市,然而,離鄉背井至北部數十載,人事已非,夢裡出現的盡是家鄉那熟悉的人、事、物,濃濃的鄉愁久久不散。

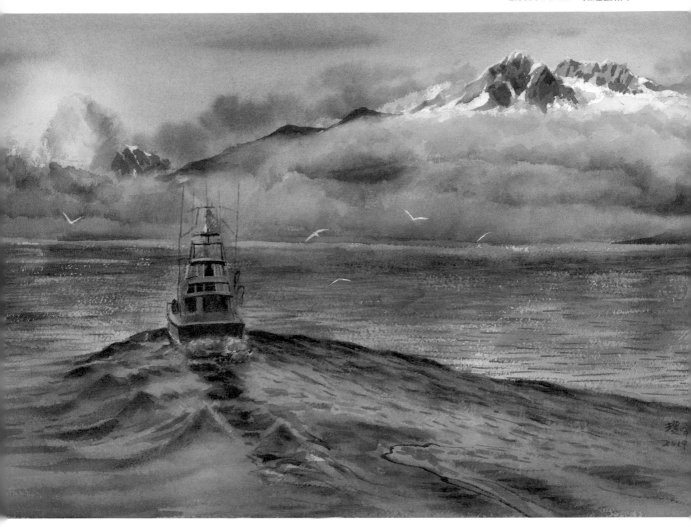

作品說明

本次創作以故鄉珊瑚潭為題材，自身情感及回憶為內
容，將思維轉化為圖像，投射心靈之感受。

旭日東昇，映照在山嵐也映照在潭上，藉著急速奔馳
的船舶，船身倏地劃開浪滔，泛起陣陣波瀾，表達我
思鄉心切的情懷。

↘ 歸航
水彩・
78 X 58 cm・
2019

207

黃玉梅

Huang Yu-Mei

1975 國立師範大學美術系畢業

獲獎

2011　屏東美展第四類 - 入選獎

2007　南投縣玉山美術獎水彩類 - 優選

參與國內外重要展出紀錄

2019　受邀參與中華亞太水彩畫協會專題系列「秋色」
　　　的撰稿論述出版及作品發表聯展

2018　台北市行天宮附設玄空圖書館藝文空間「心領
　　　意會表真情」水彩畫創作個展

2017　台北市吉林藝廊,「2017 台灣水彩研究」名家
　　　創作的赤裸告白 - 3,參與撰稿論述、出書發表
　　　、作品聯展

2017　台北市土地銀行館前藝文走廊「彩羽翔蹤」
　　　黃玉梅水彩畫個展

2016　台北市華南銀行「觀心採繪」」
　　　黃玉梅水彩畫個展

2005　國立國父紀念館德明藝廊 黃玉梅水彩畫個展

1988　台北市福華沙龍潤筆彩墨雙個展

創作自述

河海均為水滴所累積,在集結的過程是流動的,其樣
態千變萬化,叫人時而醇醉感動、時而驚心動魄;好
時滋養萬物、載你遨遊,反之則大難臨頭、毀滅所有。

這些種種:輕聲細語與狂嘶吼叫,和顏悅色與青面燎
牙的反差,畫家拿來作為表現題材,真是取之不絕表
現不盡啊!譬如我畫時,就將對實境的感覺化為波動
的情緒,彩筆隨著旋律起舞,時快時慢,忽直忽轉,
靜時如處子含羞帶怯,動時如萬馬奔騰;可清澈如鏡
也可因反應環境而五彩繽紛、可涓絲潺潺如琵琶輕彈,
酥人心懷,更可巨浪撞岩壯麗非凡,痛快淋漓。

畫完一幅河或海景,最初內心總是澎湃的,接著就是
忐忑的,隨之而來才是理性的探討:如何使流水不滯、
水氣淋漓、水聲盈耳,風水的關係、浪花的分佈等
等,,,好難。

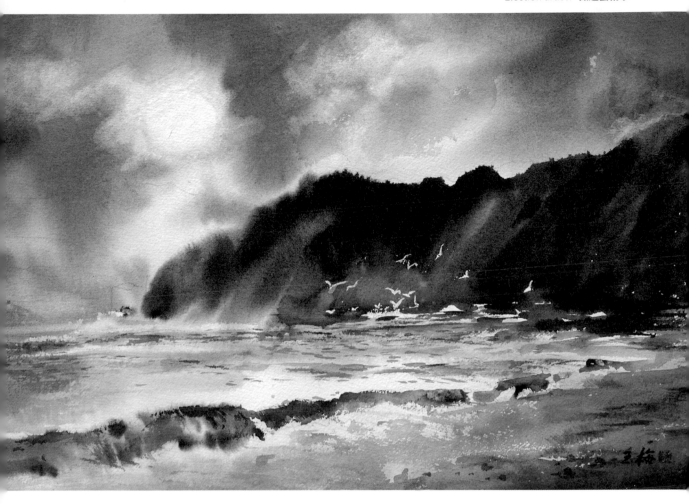

作品說明

風帶來了雲,浪也高了、急了,濺起的浪花彼起彼落,
成群的海鳥呼朋引伴的嬉鬧逐戲;浪花忽起忽落、忽
快忽慢,好似後浪追著前浪。海鷗忽高忽低、忽左忽
右,自由自在隨心所慾。灰暗的海天有著兩種不同
性質的白,飄忽不定煞是好看,畫起來也格外暢快淋
漓。

↘ 拍浪嘻戲
水彩 ・
38 X 56 cm ・
2019

209

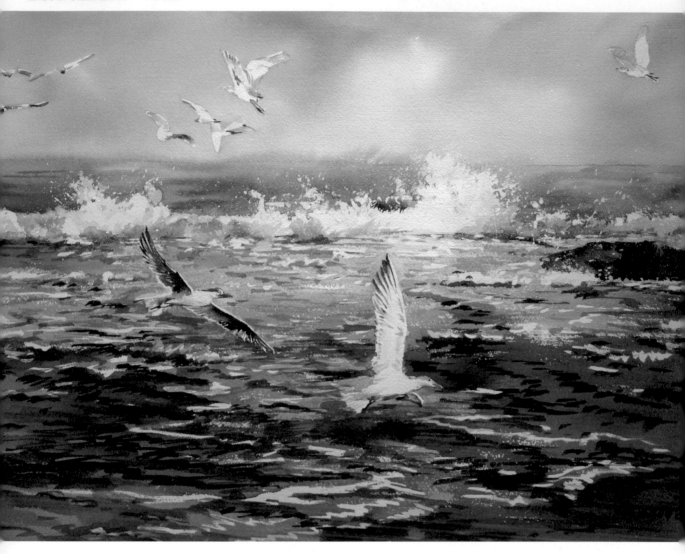

1 | 2

↘ 乘風翱翔
　水彩‧
　56 X 76 cm‧
　2012

↘ 流水年華
　水彩‧
　56 X 38 cm‧
　2019

1. 作品說明

湛藍的海水受強風的吹襲激起驚濤駭浪，洶湧的水花一枝枝爆開，離枝的瓣兒更是隨波逐流，圈圈覆圈圈好似永無止境沒完沒了；水底下的魚兒有點驚慌失措，低空盤旋的鳥兒是心頭之患啊！畫面幾乎祇有藍白兩色，主描寫的海面佔四分之三，藍由深而淺形容由近而遠，中景的主浪花明度最高，色階依畫面需要而漸漸遞減；鳥兒的排列組合，有近大遠小聚散關係的安排，飛行的方向也因覓食而有所不同，左上的鳥兒較多方向也向外飛，如此也均衡了畫面，這是用心的設計。

2. 作品說明

搭上高雄的捷運，沿著軌道瀏覽，經過港灣的卸貨碼頭，深深被那鍋黃的貨櫃與起重弔掛手臂給迷住；回頭用走的到岸邊，隔水遙望卻又被水中的倒影給驚嚇了，因為太美了！弔臂映像在微風推動下輕舞慢搖，彷彿站在水裡的女孃；雖是在午後的陽光照耀之下，波光依然閃閃燦燦，耀眼迷人。

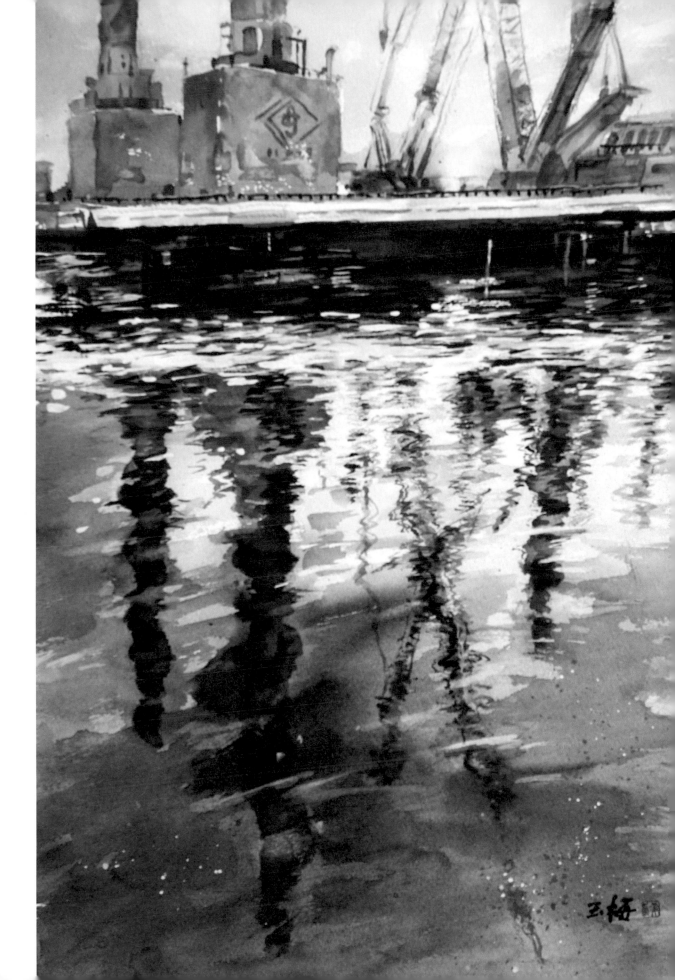

楊美女

Yang Mei-Nu

西元 1941 年
國立板橋高中教師退休
國立台灣師範大學美術系專業學分結業
國立台灣師範大學教育研究所結業
國立政治大學教育系畢業

參與國內外重要展出紀錄

2019	中華亞太水彩藝術協會「花卉篇」及「秋色篇」專題精選系列展
2018	兩會交鋒（中華亞太水彩藝術協會及台灣國際水彩畫協會）
2017	台日水彩名家聯展 - 奇美博物館
2013	楊美女個展 -「意象風采」2013 水彩創作展
2012	楊美女個展 - 拾歲‧拾穗
2010	楊美女水彩個展 - 以愛描繪大地與生命

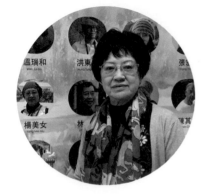

創作自述

近年經歷了許多讓人心痛的關卡，常鬱悶糾結，難以發洩，適逢中華亞太藝術協會徵圖「河海篇」，讓我找到一個宣洩的管道。「以畫療癒」從意念的醞釀，琢磨、沈澱，到作品完成的創作歷程，藉著氣勢磅礡的瀑布和澎湃的激流，沖刷內心的鬱悶，過程中不免呈現跌宕騰挪，爾後湍急地奔流而下，直到淺灘漸趨和緩，猶如心境。

如果人生是一道流水，劇變後的轉折也應該如此，期許自己，以樂觀的心態，重新調整心態，給自己一個重生的人生觀。

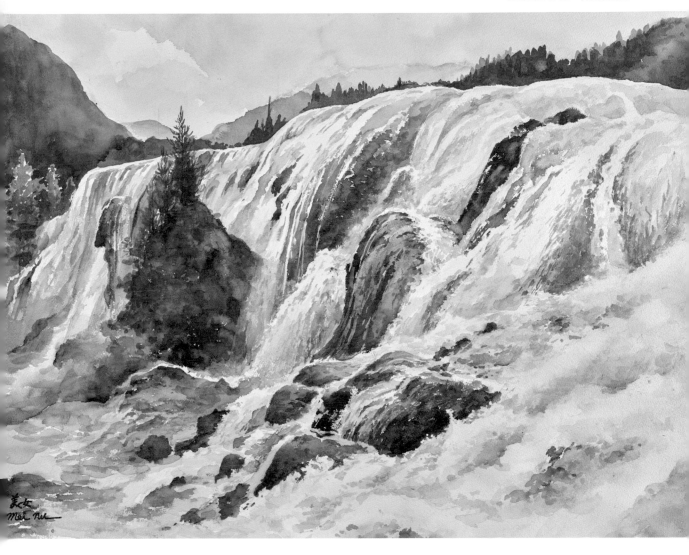

珍珠灘瀑布
水彩・
56 X 76 cm・
2019

郭宗正

Kuo Tsung-Cheng

日本慶應大學醫學博士
郭綜合醫院院長、台灣婦產科醫學會理事長
台灣水彩畫協會副理事長
台灣國際水彩畫協會常務理事
中華亞太水彩藝術協會榮譽常務理事、正式會員

獲獎

法國獨立沙龍 - 入選 8 次
法國藝術家沙龍 - 入選 7 次
日本水彩畫會第 103-107 回年會水彩聯展 - 入選 5 次
第 80、81、82 屆臺陽美術展覽會 - 入選 3 次

創作自述

為呈現森林廣闊無垠，溪水自由流動的畫面，我利用
遠近、地勢高低，讓觀賞者視覺更開放在此幅畫作裡
聚焦與延伸。兩側佈滿青苔的大石塊，往內壓縮了視
野，但包圍宛如新娘白紗般細白清透的流水，又似有
從中央往外包容的氣度。中央的大石塊，對比後方由
高處往下細細而流的溪水，製造聚焦同時又深感背後
大自然廣闊開放的支撐。再搭配深淺不同的綠色，分
佈在畫作的各個角落，豐富整體畫面。期待畫作製造
的氛圍可以照亮並舒緩每個觀賞者的心。

作品說明

在微風吹拂的初夏走入山中尋幽訪勝，看見蓊鬱山林間，溪水隨著地勢高低涓涓細流，瀑布宛如一條條細長柔美的白色絲綢垂落於山林間，又在堆疊的大石塊間遊走，激起幾處小水流。放眼望去，清澈瀑布與綠意美景，彷彿微風吹過，一陣涼爽沁入心脾。

↘ 森林瀑布
水彩・
46 X 61 cm ・
2019

劉哲志

Liu Che-Chih

西元 1971 年
文化大學美術系 畢業
台中教育大學美術系研究所 碩士畢業
台灣普羅藝術交流協會 理事長
台灣中部美術協會 秘書長
中華亞太藝術協會 準會員
台灣中部美術協會中部美展 評審委員
台灣國際藝術協會金藝獎 評審委員

獲獎
第 25 屆中興文藝獎章西畫類得主
榮獲第七屆太平洋文教基金會藝術 - 新秀獎

參與國內外重要展出紀錄
國內外個展 31 回，聯展數百回

創作自述
對我而言，水彩畫是門充滿理性思考的工程，她必須
流暢輕快，精簡卻又不失細節，感性之中處處充滿邏
輯，正因如此逸趣橫生難以多得，少一筆不夠，多一
分太滿，無法複製的天趣，令人著迷樂此不疲。
很多時候我只享受著塗鴉帶給我的莫大樂趣與滿足，
藉由創作找尋情感的出口，將內心的渴望付諸于畫面
之中無須論述。所有的規則都是自己定的，沒有對或
錯。如何能夠碰觸單純的自我，才是最直接的回饋，
如何說服自己才是答案。

↘ 水都記趣
水彩 ·
55 X 38 cm ·
2019

作品說明
午後的威尼斯河道，貢多拉在蜿蜒的河道上的畫出縷
縷波瀾。光影刻劃出古城輝煌的絢爛，如同魔法師一
般，在無奇的角落裡營造出不平凡的美好，幽靜之中
處處驚喜，足以令人窒息的浪漫。

劉淑美

Liu Shu-Mei

西元 1956 年
國立臺灣藝術學院畢業
台灣國際水彩畫協會會員
中華亞太水彩藝術協會準會員

獲獎

2016　公教人員水彩類 - 佳作
2015　公教人員水彩類 - 佳作
2014　公教人員水彩類 - 佳作

參與國內外重要展出紀錄

2019　個展「美的旅程」國父紀念館翠亨藝廊
2018　「水彩解密」赤裸告白 4，新書發表及聯展
2015　彩匯國際 - 全球百大水彩名家聯展

創作自述

我將繪畫作為終生職志。因常被周遭的美感動，所以
我用自己的美學概念，在畫作裡建造自己的國度。
在藝術的道途中，能抒發主觀的審美形式，又能讚頌
大自然的美，我心存感恩！

↘ 我們在河上漂流
水彩 ·
76 X 56 cm ·
2008

作品說明

河流是一個城市的命脈，他在城市裡漫遊流淌，扮演
著可以休憩；可以冥想；可以逃離煙塵的清涼地。
「我們在河上漂流」畫的是當年從柬埔寨回來，深受
異國情調的激發，對船來回在河的兩端，有著濃烈的
感受，搖槳人迎送人生於這條忙碌的河流上，而我的
夢也常在不同的淺溪或大河中漂流。

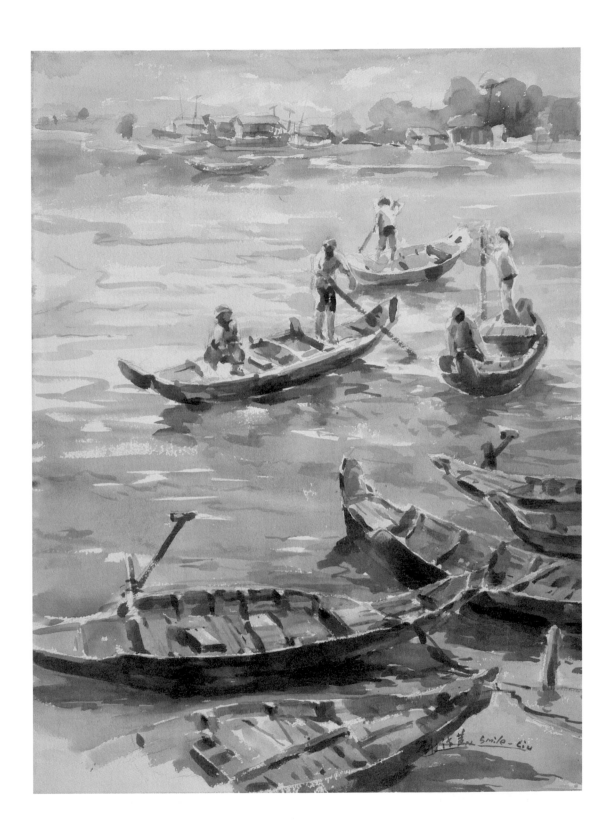

歐 紹 合

Ou Shao-Ho

西元 1970 年
中國文化大學美術系西畫組畢業
台北師範大學美術研究所畢業

獲獎

| 1996 | 全國文藝金荷獎水彩類 - 銅荷獎 |
| 1995 | 全國文藝金荷獎水彩類 - 銅荷獎 |

參與國內外重要展出紀錄

2019　旅之調 - 行跡 歐紹合水彩個展
2016　臺灣國際水彩畫協會「水漾年華」會員聯展
2011　臺灣風情 · 印象 100 －中華民國水彩大展
2008　第八回國際水彩畫大會 台灣 · 日本友好交
　　　流水彩畫展 - 日本 新潟
2007　臺灣風情 · 印象 100 －中華民國水彩大展

創作自述

歐紹合『海韻系列』作品透過渲染與筆觸的交織逐漸
的拉開音符與節奏的序幕，「遠眺龍洞岬」、「浪聲
澎湃」、「聽海 - 由遠而近的旋律」等作品巧妙地運
用各種角度、長短不一的筆調，編織浪花激情的音律
醞釀出畫面的韻律感，細節中層層筆調，細膩的營造
海洋豐富的氛圍，在這神祕的境域裡，靜靜聆聽可以
感受許多靜謐的音域。海浪與光線交錯形成的色彩，
散發出亞熱帶與熱帶特有的豐厚質感，展現臺灣週圍
溫潤的海洋氣息，彷彿令觀者嗅到帶有鹹味的海風，
有如人們內心豐富的思維與生命的熱忱，敘述著生命
的多情與起伏的旋律，透露人對生命激昂的熱烈追求。

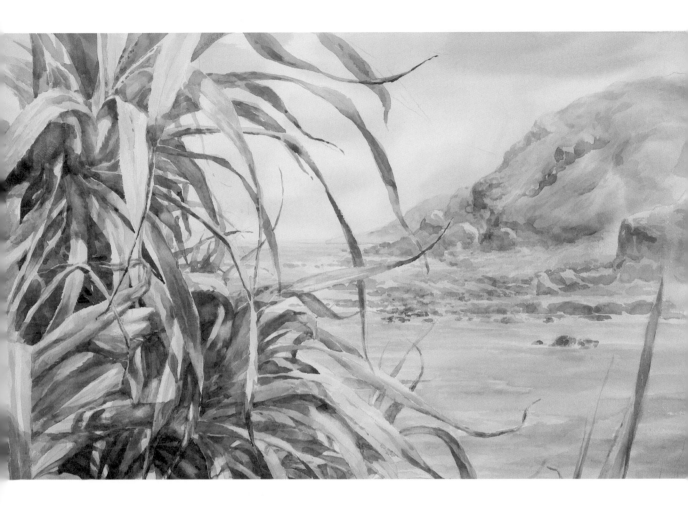

作品說明

溫暖陽光下透過樹葉間隙向遠處遙望，座落眼簾峰巒
如聚的龍洞岬讓人感受到陽光與自然的豐美精采。

↘ 遠眺龍洞岬
水彩・
77 X 57 cm・
2012

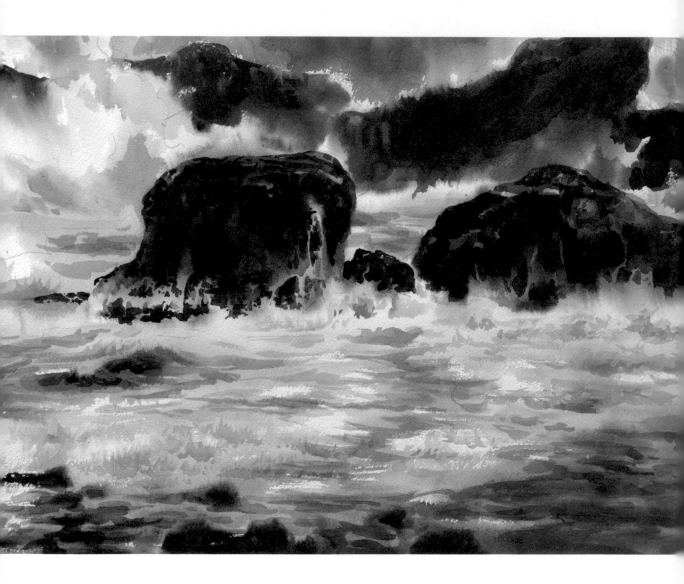

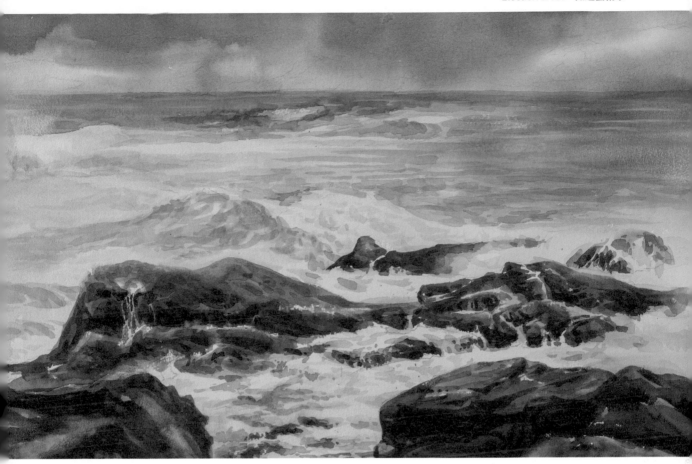

1 | 2

↘ 1. 浪聲澎湃
水彩 ·
38 X 56 cm ·
2018

↘ 2. 聽海
水彩 ·
38 X 56 cm ·
2017

1. 作品說明

遼闊的視野，尉藍海色中，由海洋與岩石激起的浪花
澎湃洶湧，彷彿海洋對生命的激昂映像。

2. 作品說明

由遠而近的旋律：來自海洋的音律 . 由遠而近，海朗
高低起伏，遠處點點的浪花，有如音符般高歌旋律，
令人心境開闊。

盧憶雯

Lu Yi-Wen

西元 1969 年，台北
私立逢甲大學建築系畢業
新莊水彩畫會會員
中華亞太水彩藝術協會預備會員

獲獎

2017　臺北華陽水彩寫生大獎－畫我臺北展覽徵件
　　　 - 入選

2016　新北市淡水古蹟博物館 " 彩繪絕美祕境美展 "
　　　 水彩類 - 佳作獎

參與國內外重要展出紀錄

2020　藝術家看見國家公園 - 創藝太魯閣 - 峽谷千韻
　　　 水彩聯展

2019　桃園長庚水彩個展

2019　國立台灣圖書館雙合藝廊新莊水彩畫會會員聯展

2018　新莊藝文中心新莊水彩畫會會員聯展

2018　 435 藝文特區新莊水彩畫會會員聯展

創作自述

經由水彩風景畫創作，使我保有敏銳的觀察力，在構思與尋找靈感的過程中，感受大自然的神奇：清晨空氣中的濕氣呈現神祕的色彩；黃昏多變的光線與雲彩；湖面天空與樹木的倒影等等。

能夠體驗大自然的真、善、美，是創作過程中最大的喜悅。

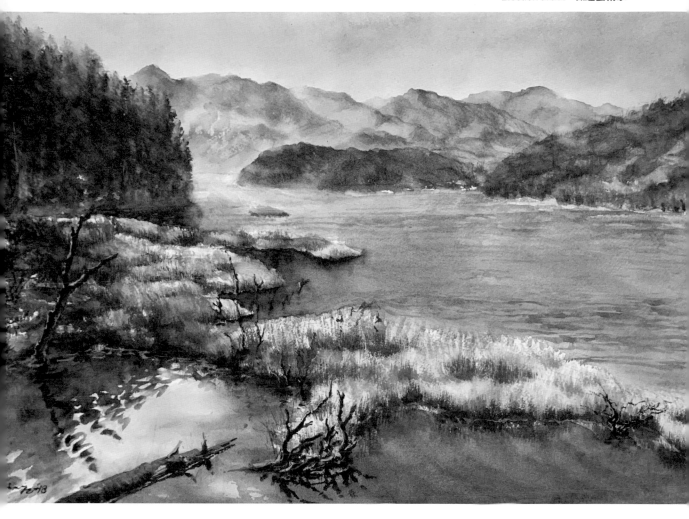

作品說明

喜歡秋色的一抹紫，映照著湖面與山巒

向晚時天光從樹林後側滲出
營造出山巒的輕柔；湖面的寧靜；枯枝與草叢的鮮明
光線自此開展 ---

放眼望去，景物像鏡中的影像，開闊而寧靜
使人悠遊於景色之中

↘ 湖濱秋色
水彩 ·
38 X 58 cm ·
2018

蔡維祥

Tsai Wei-Hsiang

西元 1962 年
國立彰化師範大學畢業
台中市立文化中心水彩班指導老師

參與國內外重要展出紀錄

2018　第二屆亞洲美術雙年展
2017　新加坡交流展
2017　南京交流展
2016　藝術廈門博覽會
典藏於台中市文化中心 - 作品《漁港藍調情》
《櫥窗凝眸》
典藏於南投縣文化中心 - 作品《飲食人生》
典藏於台北教師會館 - 作品《餘暉夕照》

創作自述

江河湖海一直是孕育人類文明的泉源，他承載著許多
的生命與智慧；流蕩著不斷翻新的勇者氣息與溫柔涓
滴的滲透力量。而臺灣這座美麗的島國，正被滿滿的
洋流包裹著、擁抱著……成就了我們謙遜又堅韌的民
族性，用穩健如山的視野看待澎湃飛揚的浪濤，不畏
懼、不退縮！甚至是怡然自得地享受大海豐厚的賜
予！這是我的環島所見，也是我心底最深刻的民情寫
照！

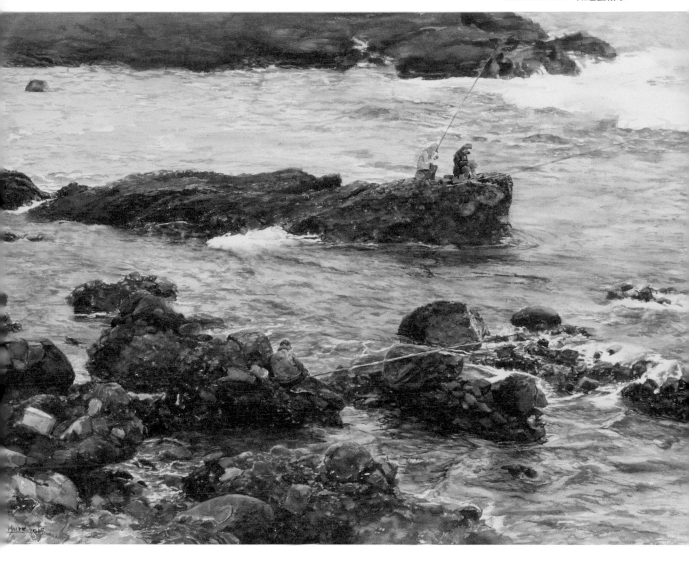

↘ 三仙台上作神仙
水彩・
57 X 76 cm ・
2013

作品說明

大海澎湃、巨石淡定，癡傻的海釣人俏石面浪與魚兒「搏感情」，卻成了無情浪濤中最美的風景，在立定站穩都難的海岸邊，巨岩在強力風浪的侵蝕下呈現最細緻的蜂巢風貌，經年累月浸在潮水中透出黝黑的色澤與白浪衝天形成了強烈的對比，穿著黃色雨衣的釣客成了最純粹的黑白世界裡唯一的顏色，也為這無情的天地譜下了有情的音符，一聲一聲敲進我們的心坎裡，而海濤與嘯嘯風聲似乎也在你我的耳畔響起。

鄒嘉容

Tsou Chia-Rong

小說譯者

參與國內外重要展出紀錄

2018　刹時那刻水彩聯展 (新竹枕石畫廊)

2010~2013 新竹市美術協會會員聯展 (油畫)

創作自述

我心目中的好畫，就像是一首好詩。 一首繪畫語言極為凝鍊的詩。

是創作者將自己的心緒藉著描繪的景物架構出來並藉著筆觸、色彩、線條，以及或急或徐，或隱或現的節奏韻律鋪陳出來的無言詩。要能在一瞬間抓住觀者的注意力，引入想像的空間而又有咀嚼不盡，不落俗套的內涵。

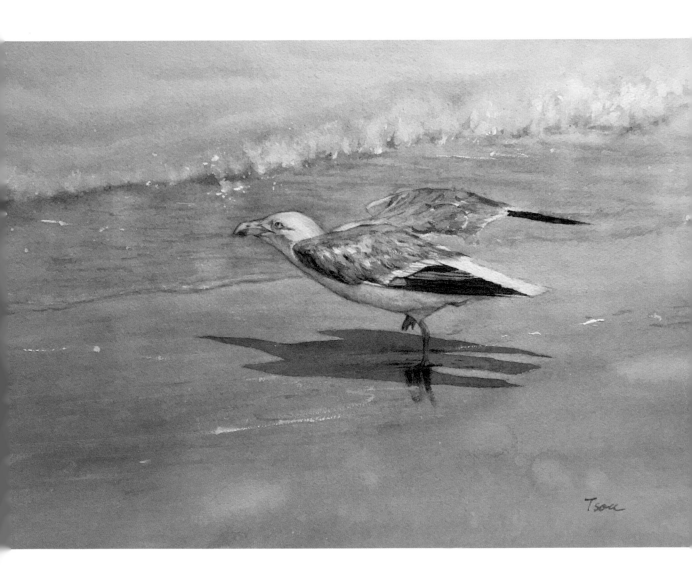

作品說明

涼風習習的漁人碼頭，碧綠的大海在陽光下翻著白
浪；漫上岸的水花，在褐色沙灘上畫出了曼妙的曲線
並反射著不斷變換的天光。
一隻隻海鷗，有的休憩，有的覓食，有的踱步，有的
嬉戲，在各自展翅起飛，繼續未竟的旅途之前，盡情
享受這清閒美好的午後。

↘ 展翅
水彩 ·
78 X 58 cm ·
2019

229

鄭萬福

Cheng Wan-Fu

西元 1961 年
國立台灣師範大學畢業
專職水彩藝術創作，中華亞太水彩藝術協會
秘書長、新北市現代藝術創作協會監事、新
北市新莊水彩畫會理事

獲獎

2016　「台灣世界水彩大賽」- 入選
2015　「第 7 屆五洲華陽獎」- 入選

參與國內外重要展出紀錄

2019　台灣水彩專題系列《秋色篇》水彩大展
2019、2018「義大利法比亞諾水彩嘉年華會」邀請展
2018　「北境風華」- 新北意象水彩大展
2017　「台日水彩畫會交流展」
2016　台灣世界水彩大賽暨名家經典展
2015　「彩匯國際」全球百大水彩藝術家聯展 -10 週年
　　　　慶展 (台北新光三越信義新天地 A9 九樓、高雄大
　　　　東文化藝術中心)
2012　「壯闊交響 2012 水彩大畫」特展
2011　建國百年「台灣意象」水彩名家大展

創作自述

由於生長於花蓮，從小習慣藍天白雲、青山綠水，因
此特別熱愛河海山林。對於大自然有一份濃厚的感情
與疼惜，所以作品多以台灣鄉土人文風景為主。喜歡
旅行，幾乎走遍台灣本島與離島各地，在每一幅作品
背後都敘述著一段自然與生活的體驗。

「藝術即生活，生活即藝術。」我喜歡從生活中取材，
將自己的想法融入作品，也隨機探討人與人、人與自
然的關係。目前努力學習，試著運用水彩特有的水分
趣味，配合濃淡乾濕、明暗對比、鬆緊輕重、虛實強
弱的節奏與韻律，希望走出屬於自己的風格。

作品說明

那天傍晚，坐船行經花蓮磯崎附近的「花東海岸公路外海」。

迷濛的天空、浪漫的山巒層疊與幽幽的海水，襯托出山與海之間的微弱光影，隱約聽到故鄉的呼喚！

↘ 山與海之間（花蓮）
水彩・
38 X 57 cm・
2017

231

羅淑芬

Lo Shu-Fen

台灣師範大學美術研究所西畫創作碩士

參與國內外重要展出紀錄

2019 《斐然漪漪 - 羅淑芬創作展》桃園龍潭客家文化館

2016 《薄暮晨曦話山城 --- 羅淑芬創作展》高雄市甲仙
　　　區甲仙展藝中心

2016-2018《台灣藝術博覽會 - 羅淑芬創作展》
　　　台北世貿一館

2015 《快樂童年 - 羅淑芬水彩創作個展》中壢藝術館

2014 《時間的意象 - 羅淑芬創作展》中壢藝術館

2009 《權力慾望與性別演義 - 羅淑芬創作展》
　　　台師大德群藝廊

2009 《向黃金比例致敬 - 羅淑芬的藝路探尋》
　　　中壢藝術館

創作自述

窮盡再現真實，曾是自己一路走來的目標，但科技環
境的進步、視界的經驗纍積，迫使自己的努力付諸徒
勞才發現，原來找心、回頭看自己，創藝捶手可得。

作品說明

雨水落在山頂上，沿著山凹下切到河谷，用億萬年的時光，日日夜夜
的訴說，成就今日的模樣，且讓我靜靜聆聽關於他的消息 -------

↘ 靜聽清溪水慢慢流
水彩 ·
76 X 54 cm ·
2019

蘇同德

Su Tung-Te

西元 1967 年
國立台灣藝術大學 美術系研究所
中華亞太水彩藝術協會
台灣水彩畫協會
彩陽畫會
美術家教老師、產品設計

獲獎

2014　南投玉山美展水彩類 - 優選
2014　光華盃寫生比賽水彩 - 銀獅獎
2012　第五屆亞洲華陽獎水彩徵件 - 銀牌
2012　臺藝大師生美展水彩類 - 第一名

參與國內外重要展出紀錄

2019　《掬水話娉婷》女性水彩人物大展
2019　世界水彩華陽獎得獎畫家邀請展
2018　台日水彩畫會交流展
2017　基隆文化中心 - 生命的風景 - 個展
2017　義大利 - 法比亞諾 水彩嘉年華活動
2015　國立國父紀念館 - 隱喻的風景 - 個展

創作自述

筆者的水彩畫將「光」在西方的繪畫上的科學研究運用與筆者利用寫生創作來做為「色」的探討，並且透過對於水彩語言的理解，將之嘗試運用於創作中。藉水彩畫的創作方式呈現屬於個人的情感、思維、及主觀上對環境、社會的批判。在水彩媒材上也提出筆者個人的研究心得，讓創作研究朝向內在的思維轉換與外在技巧的表現，期待能夠相互支撐，讓創作整體表現更完整，也藉由不同題材系列作品的內容意韻、形式與隱喻等做一整理表述。都是藉由對象物的組成，用帶有詩性的眼光來作畫，畫面中也加入了個人對事、物等，用帶有時間性的精神來處理畫面問題，透過主題的描寫，突顯欲傳達的議題，使得作品在光影錯落、色彩交織及時空擺盪下，同時富含文學的詩性意涵。

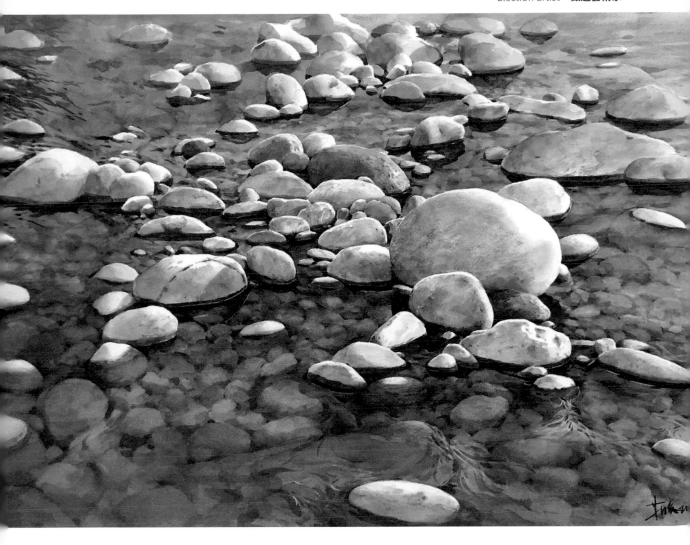

↘ 溪石系列 - 聚
水彩 ・
54 X 76 cm ・
2019

書名　　臺灣水彩專題精選系列 - 河海篇

發 行 人　洪東標

總 編 輯　羅宇成

學術策展　謝明錩

榮譽編輯　陳進興

編務委員　黃進龍、溫瑞和、張明祺、曾已議、李招治
　　　　　　陳品華、李曉寧、陳俊男、劉佳琪、林經哲

作者　　　江翊民、李俊賢、呂宗憲、姚植傑、洪東標
　　　　　　陳俊華、許宥閒、張家荣、羅宇成、王隆凱
　　　　　　成志偉、李招治、吳靜蘭、吳尚靜、林毓修
　　　　　　林玉葉、林麗敏、林勝營、周燕南、陳品華
　　　　　　陳俊男、陳柏安、陳仁山、陳其欽、陳明伶
　　　　　　陳樹業、張宏彬、康美惠、張栞中、馮金葉
　　　　　　曾瓊華、黃玉梅、楊美女、郭宗正、劉哲志
　　　　　　劉淑美、歐紹合、盧憶雯、蔡維祥、鄒嘉容
　　　　　　鄭萬福、羅淑芬、蘇同德

邀請　　　謝明錩、郭明福、曾興平

美術設計　YU,SHUO-CHENG

發行　　　金塊文化事業有限公司

地址　　　新北市新莊區立信三街 35 巷 2 號 12 樓

電話　　　02-22768940

總經銷　　創智文化有限公司

電話　　　02-22683489

印刷　　　鴻源彩藝印刷有限公司

初版　　　2020 年 03 月

建議售價　新台幣 800 元

ISBN　　　978-986-98113-3-0(平裝)

國家圖書館出版品預行編目 (CIP) 資料

臺灣水彩專題精選系列 . 河海篇 / 洪東標 , 羅宇成主編 .
-- 初版 . -- 新北市 : 金塊文化 , 2020.03
面 ; 公分 . -- (專題精選 ; 4)
ISBN 978-986-98113-3-0(平裝)
1. 水彩畫 2. 畫冊 948.4 109002831